ISBN 978-0-365-00776-0
PIBN 11051594

English
Français
Deutsche
Italiano
Español
Português

www.forgottenbooks.com

Mythology Photography **Fiction**
Fishing Christianity **Art** Cooking
Essays Buddhism Freemasonry
Medicine **Biology** Music **Ancient**
Egypt Evolution Carpentry Physics
Dance Geology **Mathematics** Fitness
Shakespeare **Folklore** Yoga Marketing
Confidence Immortality Biographies
Poetry **Psychology** Witchcraft
Electronics Chemistry History **Law**
Accounting **Philosophy** Anthropology
Alchemy Drama Quantum Mechanics
Atheism Sexual Health **Ancient History**
Entrepreneurship Languages Sport
Paleontology Needlework Islam
Metaphysics Investment Archaeology
Parenting Statistics Criminology
Motivational

PEINTRES

ou

DESSINATEURS

ITALIENS.

MAITRES DU SEIZIÈME SIÈCLE.

SECONDE PARTIE.

NOMS

DES ARTISTES

DONT LES OEUVRES SONT DÉCRITS DANS CE

DIX-SEPTIÈME VOLUME.

	Page
ALBERTI, CHÉRUBIN	43
ALBERTI, PIERRE FRANÇOIS	313
AQUILANO, POMPÉE. Voyez de SANTIS, HORACE.	
BAROZIO, FRÉDERIC	1
BEVILACQUA. Voyez SALIMBENE.	
BORGIANI, HORACE	315
CASOLANO, ALEXANDRE	42
FACCHETTI, PIERRE	15
FIALETTI, ODOARDO	261
LEONE. Voyez LIONI.	
LIAGNO. Voyez L'AÑO.	
LIAÑO THÉODORE PE'L'PPE	199
LIONI, OCTAVE	246
MAGNUS. Voyez POTENZANO.	
NERONI, DIT RICCIO SANESE, BARTHÉLEMI	40

Page

OTTINI, DIT PASQUALOTTO, PASQUALE . . 207

PASQUALOTTO. Voyez OTTINI.

PASSARI, BERNARDIN 27

POTENZANO, DIT MAGNUS, FRANÇOIS. 19

RICCIO SANESE. Voyez NERONI.

SALIMBENE, DIT BEVILACQUA, VENTURA . 189

DE SANTIS, HORACE 5

SCARCELLA, NOMMÉ SCARCELLINO,

 HYPOLITHE 25

SCIAMINOSSI, RAPHAEL 209

STRADA, VESPASIEN 302

TEMPESTA, ANTOINE. 123

VANNI, FRANÇOIS 195

OEUVRE

DE

FRÉDERIC BAROZIO.

(Nr. 6 des monogrammes.)

Fréderic Barozio naquit à Urbin en 1528, et mourut en 1612 à l'âge de 84 ans. Il fut disciple de *Baptiste Franco* qu'il surpassa bientôt. A l'âge de vingt ans, il fut à Rome où il travailla avec les écoliers de *Raphaël*. Il ne peignit que des sujets pieux. Les têtes de ses Vierges se ressemblent parcequ'il les faisoit toutes d'après celle de sa soeur. Il en est de même de ses Enfans Jésus pour lesquels son neveu lui servoit de modèle.

Ce peintre a gravé lui-même. Plusieurs auteurs lui attribuent cinq estampes; mais il est certain qu'il n'a fait que les quatre dont nous donnons ici la description.

XVII. Vol. A

Il a gravé son *Pardon de St. François* (Nr. 4 de notre catalogue) en 1584 à l'âge de sa cinquante troisième année, c'est-à-dire, lorsqu'il étoit dans sa plus grande force. Les trois autres pièces semblent dater à peu-près du même temps ; c'est pourquoi on y admire la perfection du dessein et la manière savante dont elles sont exécutées. Il y a employé l'eau-forte et le burin, mais sa pointe n'est ni facile, ni son burin délié ; néanmoins ce travail, quoique non exempt d'une certaine roideur, ne manque pas de produire l'effet désiré.

1. *L'Annonciation.*

L'ange, un genou en terre, et tenant une branche de lis de la main gauche, fait un geste de la droite vers la Ste. Vierge qui est à genoux vis-à-vis de lui, sur une escabelle près d'une table. Une fenêtre au milieu du fond offre la vue d'une ville et d'un grand château flanqué de deux tours. Sur le devant à gauche, un chat dort couché sur une chaise. A la droite d'en bas est écrit : *Federicus. Barocius.*

Vrb. inuentor. excudit. Pièce gravée d'après le tableau peint pour l'église de la Ste. Vierge de Loreto.

Hauteur: 16 p. 2 lign. Largeur: 11 p. 5 lign.

2. *La Vierge assise.*

La Ste. Vierge assise sur un nuage, regardant d'un air de tendresse l'enfant Jésus qui est assis sur ses genoux, et qu'elle tient de ses deux mains. Le petit Jésus a une rose dans la main gauche, et lève l'autre comme pour donner la bénédiction. On voit une tête de Chérubin dans chaque coin du haut de l'estampe. A la gauche d'en bas sont les lettres: F. B. V. F.

Hauteur: 5 p. 8 lign. Largeur: 3 p. 11 lign.

3. *St. François stigmatisé.*

St. François d'Assise recevant les stigmates. Il est à genoux au milieu de l'estampe, et tourné vers la droite. Il a les bras étendus et les yeux élevés vers le ciel, où l'on remarque un crucifix ailé. Le fond offre un paysage où l'on voit à droite le compagnon du Saint qui se promène, lisant dans son bréviaire. Les let-

tres F. B. V. F. sont gravées au milieu
d'en bas. D'après le tableau qui est à Ur-
bin dans l'église des Capucins.

Hauteur: 8 p. 6 lign. Largeur: 5 p. 5 lign.

4. *St. François dans la chapelle.*

Jésus Christ apparoissant à St. François
d'Assise dans la chapelle de la portioncule.
St. François, tourné vers la gauche, est
à genoux au milieu du bas de l'estampe;
il a les bras étendus, et le regard élevé
vers le haut où lui apparoît Jésus Christ
représenté debout dans la gloire céleste,
et ayant sous ses pieds trois têtes de Ché-
rubins. A gauche est la Ste. Vierge, à
droite St. Augustin, l'un et l'autre à ge-
noux. On lit en bas, à gauche deux dis-
tiques qui commencent ainsi: *Ostendit
Christus se se Franciscus adorat* etc., à
droite est écrit: *Fediricus. Barocivs. Vr-
binas Jnuentor incidebat.* 1581. *Gregorii
XIII. privilegio. ad. X.* Pièce capitale,
connue sous le nom du *Pardon de St.
François*, gravée d'après le tableau qui est
dans l'église de St. François à Urbin.

Hauteur: 20 p. Largeur: 12 p.

OEUVRE

D'HORACE DE SANTIS.

(Nr. 9 des monogrammes.)

Cet artiste n'est connu que par les estampes qu'il a gravées d'après *Pompée Aquilano*, peintre qui paroît avoir été son contemporain, peut-être même un de ses parens, car le mot *Aquilano* n'est pas le nom de famille de *Pompée*, mais celui de sa ville natale *Aquila* dans l'Abbruzze.

C'est seulement par les dates marquées sur les estampes d'*Horace* de *Santis* que nous savons, qu'il a vécu dans les années 1568 à 1577.

Quoiqu'on ne connoisse aucune estampe gravée par ce maître d'après sa propre invention, il est cependant à croire qu'il a été peintre ou dessinateur plutôt que graveur proprement dit. Si l'on consi-

dère, que le nombre des estampes qu'il
a gravées, n'est que très petit, et qu'elles
offrent un dessein aussi ferme qu'un bu-
rin pittoresque, on doit se persuader
qu'*Horace* n'a commencé à graver que
lorsqu'il étoit déjà artiste formé, et qu'il
n'a pas fait le chemin lent de l'appren-
tissage, qu'est ordinairement obligé de
prendre le simple graveur.

Les estampes d'*Horace de Santis* ne
sont pas égales entre elles, ni à l'égard de
la conduite du burin, ni à l'égard du soin
avec lequel elles sont exécutées; cepen-
dant on peut dire qu'en général elles res-
semblent aux ouvrages de *Chérubin Al-
berti* à s'y méprendre.

Nous n'avons jamais pu trouver que
les dix sept estampes dont nous donnons
ici le détail, mais nous n'osons pas sou-
tenir qu'il n'existe peut-être encore quel-
ques autres pièces qui appartiennent pa-
reillement à notre artiste.

1. *David*.

David debout, regardant la tête de Go-
liath qu'il tient de la main gauche élevée.
Le corps de ce géant se voit étendu par

terre dans le fond, à la droite de l'estampe, et plus loin paroissent quelques soldats près d'une tente. On lit en bas, à droite: *Pompeo Aqlano inu.*, et à gauche: 1573. *Horat. Aquilanus.*

Hauteur: 7 p. 3 lign. Largeur: 4 p. 7 lign.

2. *L'Annonciation.*

L'ange Gabriel annonçant à la Ste. Vierge le mystère de l'incarnation. On lit à gauche: *Pompeo Aquilano jnuentore. — Horant. d. Santis Aquil. fac. Rome. 1572. — Antonius Crenzanus formis Romae 1591.*

Hauteur: 15 p. 3 lign. Largeur: 10 p. 6 lign.

3. *La Nativité.*

La Ste. Vierge, St. Joseph et les bergers adorant l'enfant Jésus nouvellement né dans l'étable de Bethléem. On lit à la gauche d'en bas: *Pompeo Aqlano inuentore. Horatio d. Santis Aql. Fac. 1572.*

Hauteur: 22 p. 2 lign. Largeur: 14 p. 6 lign.

4. *La Ste. famille.*

La Ste. Vierge assise au milieu de St. Joseph et de Ste. Elisabeth, et ayant entre ses bras l'enfant Jésus, à qui St. Jean

Baptiste, à genoux sur le devant à gauche présente une croix. On lit au milieu d'en bas: *Pompeius Aquil. Inuent.* 1568. *Horatius de Sanctis Aquilanus fe.*

Hauteur: 9 p. 2 lign. Largeur: 7 p.

On a de ce morceau deux épreuves.

La première est avant la fracture du coin droit du bas de la planche.

La seconde montre à la droite d'en bas une fracture dans la planche qui a 3 p. 3 lign. de largeur, sur une hauteur de 6 lign.

5. *La Ste. famille.*

La Ste. Vierge lisant dans un petit livre, pendant qu'elle donne le sein à l'enfant Jésus qu'elle soutient de la main droite. St. Joseph que l'on voit à droite, les regarde. A gauche un ange en l'air relève un rideau. On lit à gauche: *Pompeo Aquilano inuentore. Horatio d. Santis Aql. For.* 1573. Dans la marge d'en bas est écrit: *Qui te creavit provide, lacerasti sacro Vbere. Romae.* 1573.

Hauteur: 14 p. 10 lign. La marge d'en bas: 6 lign. Largeur: 11 p. 6 lign.

On a de ce morceau deux épreuves.

La première est celle que nous venons de détailler.

La seconde est retouchée dans toutes ses parties. Le nom de *Horatio Aquilano* et l'année 1573 sont effacés. Après l'inscription de la marge d'en bas on lit cette adresse: *Si stampano du Gio. Giacomo de Rossi in Roma alla Pace.*

6. *Le baptème de Jésus Christ.*

St. Jean baptisant Jésus Christ dans le Jourdain. On remarque deux anges dans un creux à la gauche du devant. En bas on lit, au milieu: *Pompeo Aquilano*, à gauche l'année 1572, et le chiffre d'*Horace de Santis*.

Hauteur: 9 p. 6 lign. Largeur: 5 p. 10 lign.

7. *Crucifix.*

Jésus Christ attaché à la croix, au pied de laquelle est à gauche la Ste. Vierge et la Madelaine, à droite St. Jean. On lit à la droite d'en bas: *Pompeo Aquilano inuentor — Horatius de Sanctis f.* — Le chiffre de ce même artiste et l'année 1572.

Hauteur: 10 p. 8 lign. Largeur: 8 p. 7 lign.

8. *Descente de croix.*

La Vierge et deux autres saintes fem-
mes pleurant près du corps mort de Jésus
Christ que l'on vient de descendre de la
croix, au bas de laquelle il est étendu sur
un linceuil. Trois des disciples se voient
à la gauche, deux autres à la droite de
l'estampe. Les deux larrons sont attachés
sur leurs croix aux deux côtés de celle du
Sauveur. A la gauche d'en bas, on lit:
*Pompeo Aquilano inuentor. Horat. d. S.
Aquil. fac.* 1572.

Hauteur: 14 p. Largeur: 9 p. 2 lign.

On a de ce morceau deux épreuves.

La première est celle que nous avons
détaillée.

La seconde vient de la planche dimi-
nuée par en haut. On n'y voit plus les
deux larrons.

Hauteur: 10 p. Largeur: 9 p. 2 lign.

9. *Le corps mort de Jésus Christ.*

La Ste. Vierge à genoux au milieu de
l'estampe, adorant le corps de Jésus Christ
qu'un ange soutient sur son séant. A
gauche sont debout Nicodème et Joseph
d'Arimathée. Au bas de ce même côté on

lit une dédicace adressée en 1574 à l'archevêque Louis de Torres, et à la droite d'en bas est écrit: *Pompeus Aquilanus inuen.*

Hauteur: 20 p. 2 lign. Largeur: 15 p. 6 lign.

10. *Jésus Christ mis au tombeau.*

La Ste. Vierge et deux saintes femmes pleurant sur le corps mort de Jésus Christ qu'un disciple soutient sur son séant au-dessus du tombeau. Deux autres disciples qui conversent ensemble, se voient dans le fond à droite. A gauche, sur le bord du tombeau, on lit: *Pompeius Aquil. invent.*, et à la droite d'en bas: *Horatius Aquil. formis.*

Hauteur: 6 p. 3 lign. Largeur: 4 p.

11. *Jésus Christ et la Madelaine.*

Jésus Christ apparoissant à la Madelaine après sa résurrection, sous la forme d'un jardinier. On lit à la gauche d'en bas: *Pom. inu.* (c'est - à - dire: *Pompejus Aquilanus invenit*) *Horatio d. s. f.* 1572.

Hauteur: 9 p. 10 lign. Largeur: 8 p. 1 lign.

12. *St. Jean Baptiste.*

St. Jean Baptiste dans le désert. Il est debout, tenant de la main gauche sa petite croix, et mettant l'autre sur la poitrine. A droite s'élèvent quelques arbres. On lit en bas*) — et l'année 1572.

Hauteur: 5 p. 10 lign. Largeur: 3 p. 8 lign.

13. *St. George.*

St. George combattant contre le dragon, prêt à déchirer une Vierge qui s'enfuit vers la droite, les deux bras élevés. On lit au milieu d'en bas: *Pompeo Aquilano juent.* Sans le nom du graveur.

Hauteur: 10 p. 3 lign. Largeur: 8 p.

14. *St. Jérôme.*

St Jérôme assis, priant devant un crucifix à l'entrée de sa grotte. Le lion est à ses pieds sur le devant à droite. On lit en bas, au milieu: *Pompeo Aquil. Inuen.*, et à droite: *Horatius de Sanctis f. Romae 1574.*

Hauteur: 10 p. 5 lign. Largeur: 8 p. 8 lign.

*) Dans l'épreuve, la seule que nous avons vue de cette estampe, l'inscription se trouvoit rognée.

15. *Les quatre Saints.*

St. Pierre et St. Paul, St. Roch et St. Sébastien représentés debout à côté l'un de l'autre. On lit en bas, à gauche : *Pompeo Aquilano inuen.*, à droite : 1573. *Horatius Aquilanus formis.*

Largeur : 8 p. 2 lign. Hauteur : 4 p. 10 lign.

16. *St. Laurent.*

St. Laurent et St. Sixte accompagnés de St. Pierre et de St. Paul, adorant sur la terre Jésus Christ qui couronne la Vierge dans le ciel. Dans le fond d'en bas est représenté le martyre de St. Laurent. D'après *Fréderic Zucchero.* On lit en bas, au milieu : *Federicus Zuccarus inven.* — 1577. *Horatius de Sanctis Aquilanus f*, et à droite : *Cum Priuilegio Summi Pont.* — *Laurentius Vaccarius formis Romae.*

Hauteur : 18 p. 2 lign. Largeur : 13 p. 8 lign.

Cette estampe est une copie ou de celle gravée en 1576 par *C. Cort*, ou de celle gravée par *Mathieu Greuter* et publiée par *Adam Ghisi de Mantoue*, dont nous avons donné le détail T. XV, Nr. 8, p. 420*).

*) C'est par erreur que nous avons rangé cette estampe de *Mathieu Greuter* dans l'oeuvre

17. Deux grands anges assis sur un cintre supposé être celui d'une fenêtre, et tenant une espèce de cartouche qui est au milieu d'eux. Celui des anges, qui est au côté droit, a ses pieds croisés ; l'autre à gauche, a la jambe droite retirée. Cette planche qui n'est pas entiérement achevée, est gravée avec beaucoup de soin. Elle ne porte pas de nom, mais il est certain qu'elle est gravée par notre artiste d'après *Pompée Aquilano.*

. Largeur: 15 p. 3 lign. Hauteur: 10 p. 7 lign.

———————

d'*Adam Ghisi* qui n'en est que l'éditeur. La marque $\frac{M}{GF}$ qui y est gravée en très petit caractère dans le coin d'en bas, au-dessus du mot *excudebat*, nous étant echappée, nous donnâmes cette pièce à *Adam Ghisi* avec d'autant moins de doute qu'elle ressemble parfaitement aux ouvrages de cet artiste.

OEUVRE

DE

PIERRE FACCHETTI.

Suivant *Baglioni* (page 127) *Pierre Fac-
chetti* naquit à Mantoue en 1535, et mou-
rut en 1613, âgé de 78 ans. Il travailla
à Rome sous le pontificat de Grégoire
XIII, et excella dans le portrait. *Lanzi*
(T. II. p. 245) le nomme disciple des frè-
res *Louis* et *Laurent Costa*.

Il n'est pas étonnant que notre ar-
tiste ne soit connu que par le peu de noti-
ces de ces deux seuls auteurs, parcequ'ay-
ant été peintre de portraits, ses ouvrages
n'ont guères pu venir à la connoissance
du public; mais il est presque inconcevable
que les estampes qu'il a gravées, soient
echappées à l'attention de tous les auteurs
qui ont traité de la gravure, et ont pu-

blié des catalogues d'estampes. Cet oubli
ne sauroit être expliqué que par le trop
petit nombre des estampes de *Pierre Fac-
chetti*; nous n'en avons jamais rencon-
tré que deux, et nous sommes très por-
tés à croire qu'elles sont les seules qui
existent.

On y admire autant la pureté du des-
sein que l'habileté, avec laquelle *Facchetti*
a su mêler le burin à l'ouvrage d'une
pointe conduite avec goût et netteté.

1. *La Ste. Vierge lavant le petit Jésus.*

La Vierge lavant l'enfant Jésus dans un
bassin placé sur une table. Elle est ac-
compagnée de St. Jean Baptiste qui verse
de l'eau, et de Ste. Elisabeth qui tient
un linge. On remarque St. Joseph dans
le fond à gauche. En demi-corps. On lit
à la gauche d'en bas: RAFA VR IN *pietro
fachetti fecit formis.*

Hauteur: 10 p. 10 lign. Largeur: 9 p. 6 lign.

On a de ce morceau deux épreuves.

La première est celle que nous ve-
nons de détailler.

La seconde est entièrement retou-

chée au burin d'une manière très intelligente. La porte du milieu du fond, en blanc dans la première épreuve, est couverte d'une taille faite avec des traits horizontaux. Les mots de *pietro fachetti fecit formis* sont effacés et remplacés par cette adresse: *Nicolo uan aelft formis* *).

2. *Le portement de croix.*

Jésus Christ portant sa croix, en se dirigeant vers la droite du devant. On voit à droite la Vierge et une autre sainte femme qui l'accompagnent en versant des larmes, et à gauche deux Juifs qui le suivent, et dont l'un tient une corde liée autour du cou du Sauveur. Sur le devant à gauche est Ste. Véronique censée être à genoux, vu que l'on n'en voit que le buste. Les autres figures sont vues jusqu'aux genoux. A la droite d'en haut, on lit sur une tablette: *pietro fecit.* Suivent encore quelques autres mots; mais ils sont si confusément exprimés qu'il n'y

*) Mr. le comte de Fries possède une épreuve de cette pièce qui est peut-être unique. Elle est à l'eau-forte seule, et avant toute inscription.

a pas moyen de les distinguer. On ne
connoit pas l'inventeur. On lit au bas de
la croix: == *uan aelft formis Romae*).*

Hauteur: 15 p. 2 lignes? Largeur: 11 p. 9 lignes?

*) L'épreuve, la seule que nous avons vue de cette
estampe rare, a été rognée par en bas, c'est
pourquoi nous ne saurions pas en donner la
vraie dimension.

OEUVRE
DE FRANÇOIS POTENZANO,

DIT

MAGNUS.

Tous les auteurs de l'histoire de l'art gardent le silence le plus absolu sur *François Potenzano*. Le seul *Füſsli* nous rapporte, qu'il fut peintre à Palerme, et qu'il est mort en 1599; mais il ne dit pas d'où il tient ces données, quelques chiches qu'elles soient. Nous sommes donc charmés de pouvoir insérer dans l'histoire de l'art quelques circonstances plus détaillées de la vie et du mérite d'un homme très remarquable, dont heureusement la mémoire nous a été conservée par l'histoire littéraire, toujours plus

exacte et plus appliquée à transmettre
les siens à la postérité, que ne l'est
l'histoire de l'art, qui a si souvent né-
gligé les artistes les plus dignes de l'ad-
miration de tous les siècles.

Nous devons les détails dont nous ve-
nons de faire mention, a *Antoine Mongi-
tor* qui (Bibliotheca Sicula. Tom. I. p. 234.)
nous rapporte ce qui suit:

François Potenzano de Palerme a été
peintre et excellent poëte. Il étoit doué
d'un génie rare pour la poésie, et avoit
le talent d'orateur dans un dégré supé-
rieur. Il prononça souvent des discours
improvisés, pleins de tout ce que la rhé-
torique fournit en élégance. Ses belles et
nombreuses poésies lui firent obtenir la
faveur et la protection de *Marc-Antoine
Colonna*, vice-roi de Sicile, qui lui ac-
corda à Palerme la couronne de laurier
de la manière la plus solemnelle. A l'oc-
casion de cette fête célébrée fort pom-
peusement, les poëtes qui vivoient alors
à Palerme, lui adressèrent un grand nom-
bre d'éloges de tout genre. Il répondit
sur le champ et sans hésiter à plus de
cinquante sonnets, chansons et madri-

gaux, en se servant des mêmes ryth-
mes et des mêmes genres de vers.

Potenzano ayant acquis une égale célé-
brité comme peintre, le vice-roi lui dé-
cerna une couronne de fleurs à l'accla-
mation de tous ses concitoyens. Apellé
par ce même Marc-Antoine de Colonna
grand homme, on lui donna dans la suite
souvent le surnom de *grand; Fufsli* est
donc en erreur, en prétendant que *Fran-
çois* et *Magnus* étoient deux personnages
différens. *Mongitor* décrit une médaille
frappée en l'honneur de *Potenzano*, dont
un côté offre son buste, et le revers la
poésie et la peinture qui s'embrassent,
en tenant deux couronnes, pour indiquer
l'éminence du double talent de *Potenzano*.
Ce même *Mongitor* rapporte, d'avoir vu
une autre médaille, frappée hors de la
Sicile, sur laquelle on voit le portrait
de notre artiste et poëte, couronné de
lauriers, avec cette inscription: *Francis-
cus Potenzanus Magnus Siculus.* Il fit un
voyage en Espagne où il orna l'église de
l'Escurial d'ouvrages de son pinceau. Il
a de même fait beaucoup de peintures à
Barcelone, Rome, Malte, Naples et en

plusieurs autres endroits. Enfin, tombé à Naples dans une maladie mortelle, et voulant déposer sa dépouille mortelle dans sa patrie, il se fit transporter à Palerme, où il mourut bientôt après, en l'en 1599, après avoir ordonné par testament à ses frères, qu'il nomma ses héritiers, de faire imprimer après sa mort un poëme de sa composition qui avoit pour titre : *La destruttione de Gerusalemme dall' Imp. Tito Vespasiano.*

Par les deux estampes, les seules que nous ayons vues de ce maître, nous apprenons que son séjour à Rome date de l'année 1583 ; sur l'une il se nomme *académicien Florentin.* Le catalogue de vente de *Winckler* fait mention d'une troisième estampe, que nous n'avons pas pu réussir à voir, et qui est marquée de son surnom : *Magnus Potenzanus.*

Les deux pièces que nous avons eu occasion d'examiner, et dont nous donnons ici le détail, offrent un style grand et un dessein ferme et savant. Elles sont gravées à l'eau-forte d'une pointe hardie.

1. *St. Michel.*

L'archange Michel victorieux des démons. Il est en l'air au milieu d'en haut, tenant de ses deux mains une lance, pour en percer un démon qui est terrassé sous lui, sur un roc, aux deux côtés duquel on voit deux autres démons qui dans leur rage mordent dans leurs chaînes, et dont celui à gauche est vu de profil, l'autre de face. La marge d'en bas offre une dédicace adressée à Marc-Antoine Colonna, vice-roi de Sicile, laquelle finit ainsi : *Fran. Potenzano invent. D. Anno. MDLXXXIII. Roma.* — Suivent six vers Italiens : *Questi son quelli demoni — — mostro horrido e vivo.*

Hauteur: 17 p. 4 lign. La marge d'en bas: 1 p. 6 lign. Largeur: 13 p. 10 lign.

2. *St. Christophe.*

St. Christophe traversant à gué une rivière, en s'appuyant sur un gros bâton. Le petit Sauveur tenant le globe, plane en l'air au-dessus de l'épaule gauche du Saint. Un vieil ermite, debout sur le bord de l'eau, à la gauche de l'estampe, tient une lanterne. Dans la marge d'en

bas on lit: *All' illustrissimo et reverendissimo signor il cardinal de Za tituli sanctae Priscae, Francesco Potenzano academico Florentino inventore anno Domini M.DLXXXIII. Roma.*

Hauteur: 12 p. 7 lign. La marge d'en bas: 1 p. 6 lign. Largeur: 8 p. 8 lign.

PIÈCE CITÉE DANS LE CATALOGUE DE VENTE DE WINCKLER.

3. *Nativité.*

La nativité, ou l'adoration des bergers; grande composition. Pièce marquée: *Magnus Potenzanus inven. et pinx. pro rege cattolico Philippo II. Hyspaniarum* etc., gr. in fol.

OEUVRE

D'HYPOLITHE SCARCELLA,

NOMMÉ

SCARCELLINO.

Scarcellino naquit à Ferrare en 1571, ou suivant *Lanzi*, en 1551, et mourut dans la même ville en 1620. Il étoit disciple de son père *Sigismond*, nommé *Mondino*; dans la suite il fut à Venise et à Bologne d'où il revint bien instruit dans l'art. Il se fit connoître comme peintre d'histoire d'une imagination vive, et pratiqué dans une manière délicate et agréable. Il travailla beaucoup pour Rome, Modène, Mantoue et autres villes de l'Italie.

Nous ne connoissons de cet artiste que la seule estampe qui suit. Cette pièce qui offre un dessein savant, est gravée d'une

pointe aussi légère que spirituelle dans un goût approchant de celui de *Biscaïno*. On ne la trouve dans aucun catalogue, ce qui prouve qu'elle est très rare.

1. *Une Sainte assise.*

Une Sainte assise, ayant les yeux élevés vers un ange qui descend de la gauche d'en haut, pour lui présenter une couronne de fleurs et une palme. Un autre ange se voit vers la droite du fond. La Sainte a la main droite posée sur un vase rempli de fleurs. On remarque un cheval vers le fond à gauche. En bas est écrit: *Ippolitus Scarcelinus in. et Pinxit.* Ce sujet paroît avoir été fait pour un plafond.

Hauteur: 6 p. 5 lign. Largeur: 5 p. 4 lign.

OEUVRE

DE

BERNARDIN PASSARI.

(Nr. 4 des monogrammes.)

Les auteurs de l'histoire de l'art ne parlent point de *Bernardin Passari*. On sait par ses estampes, qu'il a vécu à Rome vers 1580, mais on ignore s'il a été peintre; du moins il n'est désigné comme tel ni sur ses propres estampes, ni sur celles que d'autres graveurs ont éxécutées d'après ses inventions; il y a donc sujet de croire, qu'il a été seulement dessinateur et graveur.

Les écrivains modernes ont mis beaucoup de confusion dans leurs rapports sur les estampes de notre artiste; parcequ'ils ont confondu *Bernardin Passari*

avec *Barthélemi Passaroti*, erreur dans laquelle *Louis Crespi*, auteur du troisième volume de la *Felsina Pittrice* de *Malvasia* les a entraînés.

Nous pouvons assurer nos lecteurs que les soixante et dix-huit pièces détaillées dans notre catalogue, appartiennent toutes à *Bernadin Passari* seul; mais nous ne soutiendrons pas, qu'il n'y ait encore d'autres pièces pareillement faites par lui, et qui ont pu nous échapper.

1-54. Les estampes pour un ouvrage de *Laurent Gambara*, intitulé: *Laurentii Gambarae Brixiani rerum sacrarum liber* etc. *Antverpiae apud Christoph. Plantinum.* 1577. In 4to.

Ces estampes forment une suite de 54 pièces dont les unes sont en hauteur, les autres en largeur. Les premières portent 4 p 6 lign. de hauteur, sur 3 p. 6 lign. de largeur. Les secondes portent 5 p. de largeur, sur une hauteur de 3 p. 9 lign. Le peu de pièces qui ont une autre dimension, sont marquées en particulier.

1) Frontispice. Une décoration d'architecture, dans le haut de laquelle on voit deux anges assis qui soutiennent l'écusson d'armes du pape Grégoire XIII. Dans un petit cartouche d'en bas est écrit: *Bernardinus Passarus Ro. inv.* Ce frontispice renferme dans son milieu le titre que l'on vient de citer.

Hauteur: 7 p. 4 lign. Largeur: 4 p. 10 lign.

2) Laurent Gambara à genoux, priant Dieu.

3) Différens cardinaux à genoux au pied du trône du pape Grégoire XIII.

4) Dieu créant le monde.

5) L'ange annonçant à la Vierge le mystère de l'incarnation.

6) La visitation de la Ste. Vierge.

7) La nativité de Jésus Christ.

8) Les bergers adorant l'enfant Jésus nouvellement né.

9) Les Mages de l'Orient apportant des présens à l'enfant Jésus.

10) La Ste. Vierge et St. Joseph présentant le petit Jésus au temple.

11) La fuite en Egypte. NB. Ce sujet diffère du suivant numéro 41, en ce que St. Joseph conduit l'âne par la bride,

12) Le massacre des Innocens.

13) Les démons de l'enfer tourmentant Hérode pour son massacre des Innocens.

14) Jésus Christ au jeûne pendant quarante jours dans le désert.

15) La transfiguration de Jésus Christ à la montagne de Tabor.

16) L'entrée de Jésus Christ à Jérusalem.

17) La Ste. Vierge et St. Jean au pied de la croix, sur laquelle Jésus Christ est attaché.

18) La résurrection de Jésus Christ.

19) L'ascension de Jésus Christ.

20) La pentecôte.

21) L'assomption de la Ste. Vierge.

22) Le dernier jugement.

23) La mort de Saül et de Jonathan.

24) David priant Dieu de lui pardonner ses péchés.

25) Moïse de retour du mont Sinaï, brise les tables de la loi.

Largeur: 5 p. Hauteur: 3 p. 9 lign.

26) Des Hébreux attachant leurs harpes sur des lauriers, avant d'aller dans la captivité Babilonienne.

27) Un sanglier dévastant une vigne.

28) La Vierge immaculée entourée des symboles des litanies.

29) La naissance de St. Jean Baptiste.

30) Jésus Christ baptisé dans le Jourdain par St. Jean Baptiste.

31) Cartouche: les armes de Pirrhus, Tarus, Romain, et de Laurent Gambara de Bresse.

Largeur: 4 p. 3 lign. Hauteur: 3 p. 9 lign.

32) St. Pierre délivré de prison par l'ange du Seigneur.

33) St. Laurent.

34) La décollation des martyrs Faustin et Jovita.

35) St. Jérôme.

36) Le cardinal Antoine Perenotti implorant St. Antoine le premier ermite.

37) St. Benoît.

38) Marie Madelaine auprès du tombeau vuide du Sauveur.

39) Le martyre de Ste. Catherine.

40) Le martyre de Ste. Marguerite.

41) La fuite en Egypte. Ce sujet diffère de celui décrit au Nr. 11, en ce que St. Joseph suit l'âne.

42) Des malades cherchant du secours au-

près de la statue du Sauveur placé
sur un piédestal entouré d'herbes.

43) L'histoire d'un garçon Hébreux qui,
pour avoir pris le corps de Dieu, a été
jetté par son père dans un fourneau,
et délivré par la Ste. Vierge. En quatre
compartimens.

44) St. Grégoire fixant les bornes d'un
fleuve, en arborant un bâton sur une
de ses rives.

45) L'armée des Turcs prenant à l'assaut
Nicosie, ville capitale de l'île de Chypre.

46) Le cardinal Guide Ferreri, priant à
genoux la Ste. Trinité, de protéger les
Chrétiens contre la fureur des Turcs.
Il est tourné vers la gauche.

47) Le cardinal Louis à Testium priant
à genoux Dieu, de protéger les Chré-
tiens contre les Turcs. Il est tourné
vers la droite.

48) Les armes du cardinal Antoine Pe-
renotto, accompagnées de deux génies
ailés qui tiennent un chapeau de car-
dinal. On lit en bas: *Durate*. Cette
pièce ne semble cependant pas gravée
par B. Passari même.

Hauteur: 3 p. 8 lign. Largeur: 3 p. 2 lign.

49) Bataille navale gagnée par Jean d'Autriche contre les Turcs.

50) Le sultan Sélim au désespoir, d'avoir perdu la bataille navale. Il est accompagné de trois Turcs qui expriment leurs douleurs en différentes manières.

51) Silvius Antonianus priant Dieu, de ruiner la flotte Turque rangée en ordre de bataille contre les Chrétiens. Le suppliant est représenté à genoux sur le devant de la droite, et tourné vers la gauche. La flotte paroît dans le fond sur la mer.

52) Jean Baptiste Dionysius juris-consulte rendant grace à Dieu, pour l'avoir délivré d'une maladie dangereuse. Il est tourné vers la gauche, où l'on voit Dieu au sommet d'un arbre.

53) Jean Baptiste Stella priant Dieu, de protéger les Chrétiens contre les Turcs. Le suppliant est à genoux sur le devant à gauche. La flotte des Ottomans se voit dans le fond, en avant d'un port qui est à droite.

54) St. Antoine de Padoue.

La dernière estampe qui orne cet

ouvrage à la page 194, est la même que nous avons détaillée sous Nr. 49.

55—69. La vie et le martyre de Ste. Cécile et de ses compagnons, représentés en une suite de quinze estampes numérotées depuis 1 à 15.

Hauteur: 5 p. Largeur: 3 p. 3 lign.

Chacune de ces estampes a dans la marge d'en bas une inscription Latine qui explique le sujet.

55) 1. Frontispice. Une décoration d'architecture, où l'on voit à gauche la statue de St. Urbain, à droite celle de St. Lucius. Au milieu on lit ce titre: *Vita et martyrium S. et gloriosae Christi Virginis et Martyris Caeciliae — — ad excitandam piorum devotionem Petri Fuloy Preshiteri et J. V. D. Rom: cura et sumptibus expressa.*

Hauteur: 6 p. Largeur: 3 p. 9 lign.

56) 2. Les Saints Tiburce, Cécile, Valérien et Maxime.

57) 3. Cécile entendant le saint Evangile, adopte la foi chrétienne.

58) 4. Cécile priant Dieu, en jouant de l'orgue.

59) 5. St. Valérien, époux de Cécile, ac-

cepte la foi chrétienne, sur les persuasions de son épouse.

60) 6. Pendant que le pape Urbain catéchise Valérien, il leur apparoît un vieillard avec un livre ouvert.

61) 7. Le baptême de Valérien.

62) 8. L'ange du paradis offrant des couronnes à Cécile et à Valérien.

63) 9. Tiburce, frère de Valérien, sur la persuasion de Cécile, rejette les idoles, et se fait baptiser par le pape St. Urbain.

64) 10. Valérien et Tiburce refusant d'adorer les idoles, sont condamnés par le préfet Almaque à être fouettés de verges.

65) 11. Maxime, chambellan du préfet, converti avec toute sa famille, voit les ames de tous les siens après leur décapitation.

66) 12. Maxime tué à coups de bâton, est enseveli par Cécile auprès de Valérien et de Tiburce.

67) 13. Le préfet Almaque faisant des reproches à Cécile qui, par un sermon, vient de convertir quatre cens hommes.

C 2

68) 14. Le martyre de Cécile.

69) 15. Cécile est ensévelie parmi les saints confesseurs, après avoir été consacrée trois jours après dans sa maison par le pape Urbain.

70. Sainte famille. La Vierge assise au pied d'un arbre, soutient l'enfant Jésus, en tournant le regard vers le petit Saint Jean, qui est à genoux à son côté gauche. Sur le devant, dans un creux, est St. Joseph, ayant la main droite appuyée sur un long bâton. A gauche, sur la coupe d'une souche, on lit: *Berardinus Passarus inventor incidebat.* 1583. Dans la marge d'en bas est cette inscription: *Joseph monitus in somnis* etc.

Hauteur: 15 p. La marge d'en bas: 1 p. Largeur: 10 p. 5 lign.

71. La Ste. Vierge assise près d'un cerisier, donnant à manger de la bouillie à l'enfant Jésus qui est assis à côté d'elle, à la gauche de l'estampe. St. Joseph lui présente des cerises qu'il vient de cueillir de l'arbre. On lit à la droite d'en bas: *St.ᵉ For.ˢ* (c'est-à-dire *Statiis Formis*) *Romae.* 1584 — — *Inventor Bernardinus Passarus.* — Dans la marge d'en bas est

cette inscription: *Joseph monitus in som-
nis* etc.

Hauteur: 15 p. La marge d'en bas: 1 p. Lar-
geur: 10 p. 6 lign.

Les premières épreuves sont avant
l'adresse de *Statius.*

72. Jésus Christ s'entretenant auprès
d'un puits avec la femme Samaritaine. On
lit en bas: *Ego sum qui loquor tecum. Jo.
Cap. IIII.* Les lettres P. P. F. se voient à
la gauche d'en bas, aux pieds du Sau-
veur *).

Hauteur: 8 p. 6 lign. Largeur: 5 p. 9 lign.

73. La résurrection de Jésus Christ. Ce
sujet est au milieu d'une décoration d'ar-
chitecture, où l'on voit au milieu d'en
haut la charité chrétienne, en bas Jo-
nas délivré de la baleine, et à gauche
et à droite deux prophètes. On lit en
bas: *Bernard.ᵉ Passarus. Rom. F. Romae.
M.D.LXXVII. — Apud Antonium Lafreri.*

Hauteur: 16 p. 6 lign. Largeur: 11 p. 9 lignes?

*) Dans l'épreuve que nous avons vue de cette
pièce, il se trouve à la droite d'en bas un
chien qui court, ayant sur le dos une espèce
de poignard énorme. Ce chien paroît avoir été
ajouté ensuite, et il est probable qu'il y a des
épreuves sans cet animal.

74. La vie de St. François d'Assise, re-présentée en dix sujets dans une bordure qui renferme l'image de ce Saint. Au bas de chaque sujet est un distique Latin. Cette pièce ne porte pas le nom de *Passari*, mais elle est très certainement in-ventée et gravée par cet artiste.

Hauteur: 14 p. 4 lign. Largeur: 9 p. 8 lign.

75. St. Antoine arrivant auprès de St. Paul, premier ermite, qu'il trouve mort entre les bras des anges. On lit à la gauche d'en bas: *Berardinus Passarus in. et fecit.* 1582. — — *Paulo Gratiani formis Romae.* 1582. Dans la marge sont six distiques La-tins qui commencent ainsi: *Seruieras Chris-to vivens* etc.

Hauteur: 14 p. 4 lign. La marge d'en bas: 6 lign. Largeur: 9 p. 10 lign.

76. St. Dominique à genoux, tenant de la main gauche un livre et un lis, et de l'autre recevant un rosaire, que lui pré-sente la Ste. Vierge assise sur des nuées dans une gloire d'anges dans le haut de l'estampe. On lit en bas, au milieu: *S. Do-minicus*, à gauche: *Romae*, MDLXXXI, et à droite: *Berardinus Passarus in.*

Hauteur: 15 p. 4 lign. Largeur: 10 p. 2 lign.

77. L'histoire du martyre de Ste. Agathe en six sujets, dans une bordure qui renferme l'image de la Sainte. Il y a des inscriptions Latines au bas de chaque sujet. On lit au milieu d'en bas : *Bernard. Pafs. R. fecit.*

Hauteur : 10 p. 10 lign. Largeur : 7 p. 6 lign.

78. L'Obéissance représentée par une femme qui porte les symboles des vertus, par lesquelles on l'acquiert. On lit en bas : *P. Ascanius Don Guido inven. — Pauli Gratiani formis Romae M.DLXXX. — B. Passarus Rom. fecit.*

Hauteur : 10 p. 10 lign. Largeur : 7 p. 6 lign.

OEUVRE

DE

BARTHÉLEMY NERONI,

DIT

RICCIO SANESE.

L'estampe dont nous donnons ici le détail, est gravée d'une pointe large et négligée par quelque peintre dont le nom est si confusément écrit, que nous ne saurions pas en rendre la vraie signification ; nous le lisons *Ceni* ou *Cent*, mais on ne connoît pas d'artiste de ce nom. N'ayant donc pu ranger cette pièce sous le nom du graveur, nous l'avons mise sous celui de l'inventeur.

1. *St. Paul.*

St. Paul debout regardant un livre ouvert qu'il tient de la main droite, et

ayant l'autre appuyée sur un espadon
dont la pointe porte à terre, et sur la
poignée duquel est marquée l'année 1570.
Sur le devant à droite est une souche en-
tourée d'un serpent; contre cette souche
est appuyée une tablette où on lit: *Ric-
cio Sanese inven. J. G. Ceni? Incideb.*

Hauteur: 10 p. Largeur: 6 p. 3 lign.

OEUVRE
D'ALEXANDRE CASOLANO.

Ce peintre naquit à Sienne en 1552, et mourut dans la même ville en 1606. Il fut d'abord disciple d'*Archange Salimbene*, et puis de *Christophe Roncalli*. Il n'a gravé qu'une seule estampe qui est plus rare qu'intéressante. Elle est sans doute une production de la jeunesse de notre artiste, du moins on n'y remarque rien de ce dessein pur qui plaisoit tant au *Guide* dans les peintures de *Casolano*. Elle est gravée à l'eau-forte d'une pointe peu exercée.

1. *La Ste. Vierge.*

La Vierge assise ayant sur ses genoux l'enfant Jésus qui tient une pomme de la main droite, et de l'autre un petit livre. Gravé à l'eau-forte. La marque est à la gauche d'en bas.

Hauteur: 6 p. 6 lign. Largeur: 4 p. 10 lign.

CHÉRUBIN ALBERTI.

Chérubin Alberti naquit à Borgo san Se-
polcro en 1552, et mourut en 1615 à
l'âge de 63 ans. Après avoir appris les
principes de l'art chez son père *Michel
Alberti*, il s'exerça dans la peinture, par-
ticulièrement dans celle à fresque. Ses
meilleurs ouvrages en ce genre se trou-
vent à Rome. Cependant il semble que
dans la suite il a presque abandonné la
peinture, pour s'appliquer à la gravure
qu'il apprit, suivant les uns chez *Corneille
Cort*, suivant d'autres, chez *Augustin
Carrache.*

Ses estampes offrent en général un des-
sein assez pur, un goût agréable dans les
figures, et souvent une belle expression
dans les têtes; mais les draperies y sont
dures et roides, et le clair-obscur est sans
effet.

Le burin de *Chérubin Alberti* approche
beaucoup de celui d'*Augustin Carrache;*
mais il n'est ni si net, ni si savamment
conduit.

Nous n'avons vu de lui qu'une seule estampe gravée à l'eau-forte. C'est Nr. 31 de notre catalogue. *Alberti* l'a faite en 1568, par conséquent seulement âgé de seize ans.

Beaucoup de ses autres estampes sont marquées de dates, dont la plus ancienne est l'année 1571, la plus récente celle de 1602, ce qui semble prouver, qu'après avoir fait son premier essai à l'eau-forte, il a d'abord échangé la pointe contre le burin, et exercé cet art jusqu'à la fin de ses jours; car il est vraisemblable, que parmi les estampes sans date, il y en a plusieurs qu'il a gravées en partie entre 1568 et 1571, et en partie entre 1642 et 1645, laquelle dernière année a été celle de sa mort.

Parmi les estampes de *Chérubin Alberti* il y en a trente qui portent l'année 1628; ce sont celles qui ont été publiées après sa mort par *Lactance Picchi*, son beau-père, comme nous l'apprenons par une lettre que celui-ci a écrite au chevalier *del Pozzo* le 8 Juin 1627, et dans laquelle il est question de cette entreprise. (Voyez: Lettere su la pittura etc. Tome I. p. 250.)

Notre catalogue contient 172 estampes, et nous sommes persuadés qu'il est à son complett, ou qu'il n'y manque que tout au plus une couple de pièces.

Si d'autres écrivains semblent croire que l'oeuvre d'*Alberti* est plus nombreux, c'est qu'à l'exemple de *Gori* ils ont peut-être compté parmi les estampes de *Chérubin Alberti* toute la suite de *la Vie de St. Bernand*, d'après *Antoine Tempesta* qui est composée de 156 pièces, mais dont il n'y a que trois pièces qui soient effectivement gravées par notre artiste.

Quant aux 75 pièces qui, suivant *Strutt*, seroient gravées par *Alberti* d'après ses propres inventions, la vérité est, que dans l'oeuvre de cet artiste on a 67 estampes qui ne portent pas de noms de peintre; mais cela ne prouve pas encore qu'elles sont, sans exception, gravées d'après les inventions d'*Alberti*.

Heineke nous a donné dans son dictionnaire des artistes un catalogue des estampes de *Chérubin Alberti* qui est fait en général avec peu d'exactitude. Nous passons sous silence qu'il y a omis trente et une pièces, parcequ'on ne peut pas lui

imputer comme faute, de ne pas avoir dé-
taillé des pièces qu'il n'a pas eu occasion de
voir, mais il a commis la faute, d'y avoir
décrit quelques pièces deux fois, comme
si elles faisoient deux articles différens, et
d'y avoir admis beaucoup d'estampes,
dont, quant aux unes, on a grand sujet de
douter qu'elles aient *Alberti* pour auteur,
et dont les autres ne lui appartiennent en
aucune manière. Nous avons spécifié ces
pièces dans un *appendice*, et les avons ac-
compagnées de nos remarques.

OEUVRE

DE

CHÉRUBIN ALBERTI.

(Nr. 1 des monogrammes.)

VIEUX TESTAMENT.

1. **Dieu créant Adam.** D'après *Polidore de Caravage.* On lit en bas: *Romae — Polidorus de Caravag. invent. — Cum priuilegio Summi Pontificis.*

Largeur: 10 p. Hauteur: 6 p. 6 lign. La marge d'en bas: 4 lign.

On a de premières épreuves avant le Privilège.

2. **L'ange chassant Adam et Eve du paradis terrestre.** D'après le même. On lit en bas, à gauche: *Polidorus De caravagio Inue. cum Priuilegio summi Pontificis.,*

à droite: *F. Romae*, suit le chiffre d'*Alberti*, et dans la marge d'en bas: *Ill.*^{mo} *Principi Laurentio S. R. E. Cardinali Magalotto Haeredes Cherubini Alberti dant donant et dicant.* 1628.

Hauteur: 7 p. 10 lign. La marge d'en bas: 1 p. Largeur: 6 p. 4 lign.

3. Adam et Eve assujettis au travail. D'après le même. On lit en bas, à gauche: *Polidorus de Caravagio invent.*, au milieu: *for. Romae. C. Albertus*, à droite: *Cum priuilegio S.*^{mi} *Pontificis*, et dans la marge d'en bas: *Ill.*^{mo} *Principi Laurentio S. R. E. Card. Magalotto Haeredes Cherubini Alberti dant donant et dicant.* 1628.

Hauteur: 7 p. 10 lign. La marge d'en bas: 1 p. 9 lign. Largeur: 6 p. 4 lign.

On a de premières épreuves sans les mots: *Cum priuilegio*, et sans ceux de la marge d'en bas.

4. Abraham prêt à sacrifier son fils Isaac, et retenu par l'ange. D'après *Polidore de Caravage.* On lit à droite: *Polidorus de Caravagio inve. — Ill.*^{mo} *Principi Laurentio Magalotto — — Haeredes Cherubini Alberti D. D. D. — Romae.* Le chiffre d'*Alberti*. Dans la marge d'en bas est

écrit : *Cum Priuilegio Summi Pontificis.*
1628.

Largeur : 8 p. Hauteur : 6 p. 6 lign. La marge d'en
bas : 5 lign.

On a de premières épreuves où il n'y
a point d'autre inscription que les mots :
Polidorus de Caravagio inve.

5. Les Israëlites sortant d'Egypte, et
emportant avec eux les vases d'or et d'ar-
gent que les Egyptiens leur avoient prê-
tés. D'après *Polidore de Caravage.* Vers
la droite d'en bas est écrit : *Polidous de
Carauagio Inuen.*, et le chiffre d'*Alberti.*
La marge d'en bas contient une dédicace
adressée en 1602 par Jean Orlandi à Ca-
sandro Adriano.

Largeur : 15 p. Hauteur : 7 p. 5 lign. La marge
d'en bas : 13 lign.

On a de ce morceau trois épreuves
différentes.

La *première* est avant la dédicace et
avant les armes d'Adriano. On lit à la
droite d'en bas : 1576.

La *seconde* est celle que nous avons
détaillée. L'année 1576 est supprimée.

Dans la *troisième* épreuve la dédi-

cace et les armes d'Adriano sont ef-
facées.

Cette épreuve porte cette adresse: *Nico. Van Aelst for.*

6. Judith tenant de la main droite la tête d'Holopherne qu'elle vient de couper. Le chiffre d'*Alberti* est à la gauche d'en bas, et au milieu on lit: *Cum Priuilegio S^{mi} Pontif.*

Hauteur: 6 p. 6 lign. La marge d'en bas: 1 p. 9 lign. Largeur: 4 p. 8 lign.

NOUVEAU TESTAMENT.

7. La Ste. Vierge présentée au temple par ses parens. On lit au milieu d'en bas, sur la première marche: *Cherubinus Alberti f*, mais ces mots tracés d'une pointe très fine, sont à peine percéptibles. Cette pièce est une des premières gravures de notre artiste; il l'a faite d'après l'estampe originale gravée par *C. Cort* d'après *Zucchero.*

Hauteur: 9 p. 10 lign. La marge d'en bas: 7 lign. Largeur: 7 p. 1 lign.

8. L'ange annonçant à la Ste. Vierge le mystère de l'incarnation. D'après *André*

del Sarto. On lit à la droite d'en bas: *Andreas Sutoris florentin.ᵉ Inuen.* 1574. Suit le chiffre d'*Alberti.*

Hauteur: 10 p. 3 lignes? Largeur: 7 p. 9 lign.

9. Le même sujet, traité différemment. A la gauche d'en bas est l'année 1571 et le chiffre d'*Alberti.*

Hauteur: 16 p. 6 lign. La marge d'en bas: 6 lign. Largeur: 12 p.

10. La Ste. Vierge, St. Joseph et les pasteurs adorant l'enfant Jésus nouvellement né. On voit dans la partie supérieure un concert d'anges. En bas est écrit: *Thaddeus Zuccarus in Ven.* — Le chiffre d'*Alberti* et l'année 1575. — *Nico. Van Aelst formis.* Au milieu sont les armes du pape Grégoire XIII., et à côté les mots: *Cun. priuilegio. D. N. greg. XIII.* Pièce composée de deux feuilles jointes l'une au-dessus de l'autre.

Hauteur: 21 p. Largeur: 14 p. 8 lign.

On a de ce morceau de premières épreuves où la partie supérieure qui offre le concert des anges, ne se trouve pas. Ces épreuves sont avant l'adresse de *N. Van Aelst,* et avant les armes, au

lieu desquelles on lit les mots: *Cum priuilegio D. Greg. XJII.*

Hauteur: 12 p. 6 lign. La marge d'en bas: 8 lign. Même Largeur.

11. Le même sujet, traité différemment. Inventé et gravé par *Ch. Alberti*. On lit à la droite d'en bas: *Cherubinus Albertus Inu. perpetuae observantiae ergo D. D. D.* En bas sont les armes du pape Clément VIII, au milieu de deux cartouches avec des inscriptions, dont celle à gauche commence ainsi: *En Deus omnipotens* etc., l'autre, à droite: *Adspice virginei parva* etc — *Cum priuilegio Summi Pontificis.*

Hauteur: 22 p. Largeur: 17 p.

12. Jésus Christ adoré par les mages. D'après le *maître Roux*. On lit à la gauche d'en bas: *Cum priuilegio summi Pontificis. Rubeus florentinus inuen.* Au milieu est l'année 1574, et à droite le mot: *Romae* et le chiffre d'*Alberti*.

Hauteur: 13 p. 5 lign. La marge d'en bas: 11 lign. Largeur: 9 p. 10 lign.

13. La Ste. Vierge tenant entre les bras l'enfant Jésus qui vient de naître, et qui est adoré par les anges. D'après *Thaddée*

Zucchero. On lit à mi-hauteur du côté droit: *C. Albertus fe.*, et dans la marge d'en bas deux distiques Latins qui commencent ainsi: *Aeternum vagit Verbum* etc., ainsi que ces mots: *Tadeus Zucharus inuentor.*

Hauteur: 14 p. 5 lign. La marge d'en bas: 1 p. 3 lign. Largeur: 10 p. 2 lign.

14. La circoncision de Jésus Christ. D'après *Marc de Sienne.* On lit en bas: *Cherubinus Albertus fe.* 1579. *M. Sen. In.*, et plus bas encore deux distiques Latins, ainsi que cette adresse: *Laurentij Vaccarij Formis. Romae.* 1580. *Cum Priuile.*

Hauteur: 15 p. 6 lign. Largeur: 9 p. 9 lign.

15. Fuite en Egypte. La Sté. Vierge est représentée tenant l'enfant Jésus, accompagnée de St. Joseph et de plusieurs anges. A la gauche d'en bas est le chiffre d'*Alberti* et l'année 1574.

Hauteur: 17 p. 3 lign. Largeur: 13 p. 9 lign.

16. St. Jean baptisant Jésus Christ dans le Jourdain. D'après *André del Sarto.* On lit à la droite d'en bas: *Andreas Sutoris Florentinus Inuen.* — 1574. Suit la marque d'*Alberti.*

Largeur: 14 p. 11 lign. Hauteur: 10 p. 3 lign.

17. Jésus Christ en prière dans le jardin des oliviers. D'après le *maître Roux*. On lit en bas: *Rubeus florentinus Inuen.* — — *Cum priuilegio D. N. P. P. Urbani viij.* Suit le chiffre de *Cher. Alberti Romae.* 1628. Dans la marge d'en bas est écrit: *Ill^mo Principi Francisco S. R. E. Cardinali Barberino — Cherubini Alberti Haeredes ex animi sententia, dant, donant, et dicant.*

Hauteur: 13 p. 10 lign. La marge d'en bas: 1 p. 2 lign. Largeur: 10 p. 2 lign.

On a de ce morceau de premières épreuves avant la dédicace et avec l'année 1574.

18. Jésus Christ attaché à la colonne et fouetté par les bourreaux. D'après *Thaddée Zucchero*. On lit en bas, à droite: *Tadeus Zuccurus inuen.* Suit le chiffre de *Ch. Alberti*, à gauche: *Con priuilegio de Papa Gregorio XIII. et di Vrbano VIII.* 1628. La marge contient une dédicace adressée par *Ch. Alberti* en 1574 à Philippe Boncompagno.

Hauteur: 18 p. 8 lign. La marge d'en bas: 1 p. 2 lign. Largeur: 15 p. 4 lign.

19. Jésus Christ montré au peuple. Il est à gauche, sur la tribune du prétoire,

accompagné de Pilate et de deux soldats, vis-à-vis d'un guerrier qui tient un bâton de commandement, et d'un jeune homme. Au bas de la tribune on remarque les têtes de trois hommes du peuple qui semblent crier le *crucifige*. Sans le nom d'*Alberti*.

Hauteur: 10 p. 2 lign. Largeur: 7 p. 10 lign.

20. Jésus Christ portant sa croix. Il est vu jusques aux genoux. On lit à la droite d'en bas: *Charbin° alberti fe.* 1573, et dans la marge d'en bas est un distique Latin qui commence ainsi: *Ne lachrymis,* , *matres* etc. — — *Antonij Laferij.*

Hauteur: 8 p. 4 lign. La marge d'en bas: 10 lign. Largeur: 5 p. 8 lign.

21. Un ange debout, soutenant le corps mort de Jésus Christ. Dans un ovale. En bas est, à gauche le chiffre de l'artiste, et à droite on lit: *Com priuilegio Summi Pontificis.*

Hauteur: 9 p. 3 lign. Largeur: 6 p. 2 lign.

22. Le corps de Jésus Christ étendu entre les bras de Dieu le père, au milieu de plusieurs anges qui tiennent les instrumens de sa passion, et dont il y en a un à gauche qui supporte la colonne, un au-

tre à droite, tient la croix. D'après *Thad-dée Zucchero*. On lit en bas, à gauche: *Tadeus Zucarus inven.* — *com priuilegio de papa Gregorio XIII*. Suit le chiffre et l'année 1573.

Largeur: 12 p. Hauteur: 10 p. 7 lign.

23. Le corps mort de Jésus Christ éten-du entre les bras de la Ste. Vierge, d'une autre sainte femme et de Joseph d'Arima-thée. Gravé d'après le groupe de sculp-ture *de Michel-Ange Bonaroti*. On lit en bas: *Mich. Angeli Bonaroti Florentini Manu sculpta. Romae* — *Cum Priuilegio D. Greg. XIII.* Sans le nom de *Cher. Alberti*.

Hauteur: 16 p. 6 lign. La marge d'en bas: 6 lign. Largeur: 11 p. 2 lign.

24. Jésus Christ ressuscitant et sortant glorieux du tombeau. D'après *Raphaël d'Urbin*. On lit en bas, à gauche: *Raphaël Urbin. inven. Cum priuilegio de papa Gregorio XIII*. — Le chiffre d'*Alberti*. *Romae, et denuo cum priuilegio Urbani VIII*. 1628., et au milieu, dans un cartouche: *Ill.mo Principi Francisco Cardinali Barberino Haeredes Cherubini Alberti D. D.* 1628.

Largeur: 20 p. 3 lign. Hauteur: 15 p. 2 lign. La marge d'en bas: 6 lign.

25. La transfiguration de Jésus Christ sur le mont Tabor. Vers la gauche d'en bas est le chiffre d'Alberti, et au-dessous on lit: *Romae. 1575.* A la droite de la marge d'en bas est écrit: *Joannes Orlandi formis romae 1602.*

Hauteur: 15 p. 4 lign. La marge d'en bas: 5 lign. Largeur: 10 p. 1 lign.

26. Un ange soutenant le corps de Jésus Christ étendu sur des nues. On lit en bas, au milieu: *Magnum pietatis opus.*, et vers la droite: *Cum Priuilegio Summi Pontificis.*

Hauteur: 13 p. 4 lign. Largeur: 9 p. 1 lign.

SUJETS DE VIERGES.

27. La Ste. Vierge assise sur des nuées, tenant de la main droite une branche de lis, et ayant sur ses genoux l'enfant Jésus. On lit dans la marge d'en bas, à gauche: *Cum priuilegio S.^{mi} Pontificis.*, à droite le chiffre d'Alberti.

Hauteur: 5 p. 3 lign. La marge d'en bas: 5 lign. Largeur: 4 p. 10 lign.

28. La Ste. Vierge debout dans une gloire, ayant dans la main gauche une

branche de lis, et tenant du bras droit l'enfant Jésus. Sans marque. On lit dans la marge d'en bas: *Cum priuilegio Summi Pontificis.*

Hauteur: 7 p. 3 lign. La marge d'en bas: 6 lign. Largeur: 4 p. 7 lign.

29. La Ste. Vierge dans un paysage, ayant l'enfant Jésus assis sur ses genoux. Près d'elle est Ste. Elisabeth et St. Jean. Dans le fond à droite on voit St. Joseph qui tient l'âne par la bride. D'après le *Mucien.* Sans marque.

Hauteur: 7 p. 3 lign. La marge d'en bas: 8 lign. Largeur: 5 p. 7 lign.

30. La Ste. Vierge assise dans un paysage, allaitant l'enfant Jésus, et accompagnée de St. Joseph. D'après *F. Potentiani.* On lit à la droite d'en bas: *Romae,* le chiffre d'*Alberti,* 1576. *Fran.ᵉ Potentianus inuen.*, et dans la marge d'en bas: *Cum priuilegio summi Pontificis.*

Hauteur: 7 p. 10 lign. La marge d'en bas: 5 lign. Largeur: 5 p. 8 lign.

31. La Ste. Vierge assise, soutenant l'enfant Jésus qu'elle a sur ses genoux. En demi-corps. Dans un fond de paysage où l'on voit à droite un piédestal, à gauche

un édifice avec une porte, au-dessus de laquelle est tracée l'année 1568. Le chiffre de *Cher. Alberti* est pareillement à gauche, à mi-hauteur de la pièce. Planche de forme ronde, gravée à l'eau-forte. C'est la seule que nous connoissions de cet artiste exécutée dans ce genre. Il l'a faite à l'âge de 16 ans.

Diamètre: 8 p.

32. La Ste. Vierge tenant entre ses bras l'enfant Jésus à qui l'ange Raphaël présente le jeune Tobie. Ce morceau est un des premiers ouvrages de gravure de *Cher. Alberti.* On lit en bas, à gauche: *Cum priuilegio Summi Pontificis.*, à droite le chiffre d'*Alberti*.

Hauteur: 9 p. Largeur: 7 p. 6 lign.

33. La Ste. Vierge ayant près d'elle l'enfant Jésus qui tient un livre ouvert. St. Joseph se voit dans le fond à gauche. D'après *Raphaël d'Urbin.* Le chiffre d'*Alberti* est gravé vers la gauche d'en bas, près du pied droit de l'enfant Jésus.

Hauteur: 10 p. 4 lign. La marge d'en bas: 1 p. 3 lign. Largeur: 8 p.

34. La Ste. Vierge debout dans une niche d'architecture, tenant sur ses bras

l'enfant Jésus qui joue avec un oiseau. Il
y a apparence, que cette pièce a été gra-
vée d'après quelque morceau de sculp-
ture. Sans marque.

Hauteur: 10 p. 5 lign. Largeur: 7 p. 6 lign.

35. La Ste. Vierge assise dans une
gloire, tenant l'enfant Jésus, et accom-
pagnée d'anges qui répandent des fleurs.
On lit en haut: *Regina Coeli*, et en bas:
Alla Ser.^{ma} gran duchessa di Toscana etc.,
et à droite: *Cum priuilegio Summi Pontifi-
cis.* Sans marque.

Hauteur: 10 p. 6 lign. Largeur: 7 p. 2 lign.

36. La Ste. Vierge montant au ciel en
présence des apôtres. En bas est à gauche
le chiffre de *Cher. Alberti*, à droite l'an-
née 1571. Dans la marge on lit: *Cum pri-
uilegio Summi Pontificis.*

Hauteur: 13 p. 5 lign. La marge: 4 lign. Lar-
geur: 9 p. 2 lign.

37. La Ste. Vierge du rosaire honorée
par des personnes de tout sexe et de tou-
tes conditions, à qui St. Dominique et
un Saint de son ordre distribuent des cha-
pelets. On lit en bas, à gauche: *Privile-
gio Sti D. N. greg. Pp. XIII.*, et à droite le
chiffre d'*Alberti.* Dans la marge de ce

même côté est écrit: *Joannes Orlandi formis romae*. 1602.

Hauteur: 14 p. 9 lign. La marge d'en bas: 6 lign. Largeur: 10 p. 2 lign.

38. La Ste. Vierge ayant près d'elle l'enfant Jésus couché par terre, et St. Jean Baptiste entre le bras gauche. Ste. Elisabeth est assise au milieu, et St. Joseph à genoux à la gauche de l'estampe. Au bas de ce même côté est l'année 1571, et dans la marge on lit: *Cum priuilegio Summi pontificis*. Ce morceau est gravé d'après une estampe de *C. Cort*.

Hauteur: 15 p. 2 lign. La marge d'en bas: 6 lign. Largeur: 10 p.

39. La Ste. Vierge assise dans une gloire au dessus d'un croissant, et tenant l'enfant Jésus. On lit en haut: *Mater divine gratiae ora pro nobis*., et en bas: *Ill.mo et R.mo Principi Benedicto epo Praenestino S. R. E. Cardinali Justiniano. Cherubinus Albertus D. D. — Cum priuilegio Summi Pontificis*.

Hauteur: 16 p. 4 lign. Largeur: 12 p. 4 lign.

40. La Ste. Vierge assise près de Ste. Elisabeth, et ayant sur ses genoux l'enfant Jésus qui tient un oiseau que St. Jean

vient de lui présenter. D'après *Raphaël d'Urbin.* On lit à la gauche d'en bas: *Cum priuilegio de Cap. Gregorio XIII*, *et denuo cum priuilegio Urbani VIII. P. M.*, et dans la marge d'en bas: *Opus quod Raphael Urbin. invenit — — D. D. Romae. CIƆ. IƆLXXXII.*

Hauteur: 19 p. 4 lign. La marge d'en bas: 10 lign. l argeur: 15 p.

41. Jésus Christ couronnant la Ste. Vierge dans le ciel. D'après *Fréderic Zucchero.* A la droite d'en bas est le chiffre d'*Alberti* et l'année 1572, et dans la marge on lit, à gauche: *Federicus Zuccarus inuentor*, à droite: *Cum priuilegio Summi Pontificis.*

Hauteur: 13 p. 8 lign. La marge d'en bas: 6 lign. Largeur: 9 p. 9 lign.

SAINTS ET SAINTES.

42. St. Philippe Benizzi de l'ordre des Servites, faisant tomber le feu du ciel sur des blasphémateurs du Saint Nom de Dieu. Grand morceau de deux planches jointes en hauteur, gravé d'après le tableau d'*André del Sarto* qui est à Florence dans

le monastère de notre Dame de l'annonciation. Au milieu d'en bas est une tablette qui renferme une dédicace adressée au cardinal Ferdinand de Médicis par *Ch. Alberti* en 1582. La marge contient six distiques Latins. Vers la gauche on lit: *Cum priuilegio summi Pontificis.*

Hauteur: 20 p. 2 lign. La marge d'en bas: 13 lign. Largeur: 18 p.

43. St. Benoît retiré dans une caverne du désert de Sublac, prenant son repas avec St. Romain. Sans marque.

Hauteur: 11 p. Largeur: 7 p. 9 lign.

44-46. Trois estampes où sont représentés des sujets de la vie et des miracles de St. Bernard, abbé de Clairval. D'après *Antoine Tempesta.*

Hauteur: 9 p. 6 lign. La marge d'en bas: 1 p. 4 lign. Largeur: 7 p. 1 lign.

44) 6. Le jeune S. Bernard au lit, rejettant les offres d'une vieille qui lui amène une jeune fille impudique. Le chiffre est à la gauche d'en bas.

45) 10. Il prêche au peuple. Le chiffre est à la gauche d'en bas.

46) 12. Agé de vingt deux ans, il entre avec trente autres personnes dans l'ordre

des religieux de Citeaux. Le chiffre est à la gauche d'en bas.

Ces trois estampes sont les numéro 6, 10 et 12 d'une grande suite composée de 156 pièces, gravées d'après *Ant. Tempesta* par *Raphaël Guidi, Philippe Galle* et quelques autres graveurs.

47. St. Bernardin de Sienne tenant un crucifix, et accompagné d'un ange qui tient un tableau où est péint le St. Nom de Jésus. En demi-corps. D'après *François Vanni* de Sienne. On lit à la gauche d'en bas : *Franc. Vannus Sen. In. Cherub. Albertus fe.* Suit un distique Latin : *Salue o Franccisi,* salue — — *gloria magna Domus.*

Hauteur : 7 p. 9 lign. Largeur : 5 p.

On a deux épreuves de cette estampe.

La *première* est celle que nous venons de détailler.

Dans la *seconde* on lit en bas : *Divus Bernardinus Senensis.,* et au lieu d'un seul distique, il y en a deux : *Salue o Francisci* — — *gloria magna poli.* Deplus le nom de Jésus Christ, écrit sur le tableau que soutient un ange, et qui est exprimé par les lettres S H I, est

changé, en ce qu'on a retourné les lettres de la manière suivante: I. H. S.

48. St. Charles Borromée enlevé au ciel par les anges. A mi-hauteur de l'estampe, sur une banderole que tient un ange, on lit: *Effigies Sti. Caroli qui fuit* etc., et au milieu d'en bas, dans un cartouche: *Ser.^{mae} Archid.^{ssae} Mariae Magdalenae Cosmi II. M. Ducis Hetruriae uxori — — Cherubinus Albertus DD. Romae.* 1611., et un peu vers la droite: *Cum priuilegio Summi Pontificis.*

Hauteur: 15 p. 9 lign. Largeur: 10 p. 6 lign.

Copie de ce morceau gravée par un anonyme. On la distingue en ce que dans le cartouche d'en bas, on voit le chiffre de *Cher. Alberti*, au lieu du nom de cet artiste écrit en toutes lettres. L'année 1611 et les mots: *cum priuilegio* etc. y manquent.

Même dimension.

49. St. Christophe portant l'enfant Jésus sur ses épaules, et traversant une rivière à gué. Au milieu d'en bas est le chiffre d'*Alberti*, accompagné de ces mots: *Cum priuilegio summi Pontificis.*

Hauteur: 11 p. 5 lign. Largeur: 8 p.

50. St. Etienne diacre et martyr, vêtu d'une tunique, et tenant une palme de la main gauche, et un livre de l'autre main. Ce morceau qui est des premiers ouvrages d'*Alberti*, n'a point de marque.

Hauteur: 10 p. 2 lign. Largeur: 7 p.

51. Le martyre de St. Etienne. D'après le *maître Roux*. On lit en bas, au milieu: *Rubeus Florentinus. inuen.*, et à droite: *Romae A.* 1575 — Plus bas est le chiffre d'*Alberti*, et dans la marge d'en bas, à droite, est écrit: *formis romae.* 1602. Le nom du marchand est supprimé ainsi que l'inscription qui se trouvoit à la gauche de l'estampe, et dont on apperçoit encore quelques traces.

Hauteur: 14 p. 6 lign. La marge d'en bas: 6 lign. Largeur: 10 p. 5 lign.

On a de ce morceau deux épreuves.

Dans la *première* on lit à la gauche d'en bas: *Nobili viro d^{no} ponpeo Nigrio Bononiensi Hujus Artis Fautori dicatum.*

La *seconde* est celle que nous avons détaillée ci-dessus.

52. St. Eustache rencontrant à la chasse un cerf qui porte entre son bois une image de Jésus Christ crucifié. D'après *Fré-*

deric *Zucchero*. On lit en bas le chiffre de *Cher. Alberti*, et les mots: *Federigus Zuccarus inuen.* — — 1575. A droite, le chiffre d'*Alberti* est gravé une seconde fois. Dans la marge d'en bas, à droite, est écrit: *Joannis Orlandi formis romae.* 1602.

Hauteur: 10 p. La marge d'en bas: 5 lign. Largeur: 6 p. 9 lign.

53. St. Jean Baptiste dans le désert. Il est debout, tenant de la main gauche un livre, sur lequel est posé un petit agneau. On lit à la droite d'en bas: *Federicus Zuccaro inuen.*, et à gauche le chiffre de *Cher. Alberti*.

Hauteur: 9 p. 3 lignes? Largeur: 6 p. 5 lignes?

54. St. Jérôme méditant sur un crucifix dans le désert. D'après *Michel-Ange Bonaroti*. On lit en bas, à gauche: *Michel angelus inuen.* — — *Cum priuilegio Summi Pontificis.* — Suit le chiffre d'*Alberti*, et *Romae* 1575.

Hauteur: 17 p. 10 lign. Largeur: 12 p. 9 lign.

55. St. François d'Assise recevant les stigmates. Le Saint est à genoux à droite. Son compagnon se voit sur le devant à gauche, dans un creux, faisant un geste

vers le crucifix qui apparoît dans le haut de ce même côté. Sans nom.

Hauteur: 8 p. 10 lign. Largeur: 7 p.

56. St. François d'Assise recevant les stigmates. Il est soutenu par deux anges. On lit en bas: *Ill.^{mo} et R.^{mo} D. Alfonso Vicecomiti S. R. E. Car. ampliss.* Suit le chiffre d'*Alberti* et les lettres *D. D. cum Priuilegio Summi Pontificis* — — 1577.

Hauteur: 10 p. 10 lign. Largeur: 7 p. 1 lign.

57. La conversion de St. Paul. D'après *Thaddée Zucchero.* On lit au milieu d'en bas: *Tadeus Zucarus inuentor cum priuilegio.* Sans marque.

Hauteur: 17 p. 4 lign. Largeur: 12 p. 6 lign.

On a de ce morceau deux épreuves.

La *première* est celle que nous avons détaillée.

La *seconde* porte au milieu, outre le nom du peintre, le chiffre d'*Alberti*, et les mots: *Romae,* à droite l'année 1575, età gauche cette adresse: *Joseph de Rubeis junioris formis.*

58. L'ange Raphaël conduisant le jeune Tobie. D'après *Pérégrin de Bologne.* On lit à la gauche d'en bas: *Peregrinus*

Bono.[is] inue. F. Roma[e]. Suit le chiffre d'*Alberti* et l'année 1575.

Hauteur: 11 p. 6 lign. Largeur: 7 p. 8 lign.

Les épreuves postérieures portent à la gauche d'en bas: *Nic. Van Aelst for.*

59. St. Roch tenant de la main droite un bourdon, et ayant l'autre posée sur la poitrine. Ce morceau est des premiers ouvrages de notre artiste. On lit dans la marge d'en bas: *S Rocco.*

Hauteur: 14 p. 6 lign. La marge d'en bas: 10 lign. Largeur: 10 p. *).

60. Ste. Catherine de Sienne en extase, soutenue par deux anges, pendant qu'elle reçoit les stigmates. A la droite d'en bas on lit: 1574, le chiffre d'*Alberti*, et les mots: *cum priuilegio summi Pont.*

Hauteur: 13 p. 10 lign. La marge d'en bas: 10 lign. Largeur: 9 p. 5 lign.

61. Ste. Christine marchant sur les eaux, où elle avoit été jettée par les payens avec une grosse pierre attachée au

*) On remarque dans la marge de l'épreuve que nous avions devant nous, des traces d'une inscription supprimée, par conséquent ce ne peut être qu'une seconde, et il doit en exister une avant que cette inscription n'ait été effacée.

cou. Sur deux banderoles portées par des anges, on lit sur l'une: *XPS Christinam ex unda levat.*, sur l'autre: *Unda lavat intus adurit.* En bas est écrit: *Serenissimae Christianae Lotharingiae — — Cherubinus Albertus d. B. S. S. invent. D. D. — Cum priuilegio Summi Pontificis.*

Hauteur: 16 p. Largeur: 11 p.

62. Ste. Madelaine en pénitence dans le désert. Vers la droite d'en bas est l'année 1582. Sans marque.

Hauteur: 11 p. 3 lign. La marge d'en bas: 8 lign. Largeur: 10 p. 8 lign.

63. Ste. Madelaine enlevée au ciel par les anges. On lit en bas, à gauche: *Cum priuilegio summi Pontificis.*, et à droite le chiffre de *Cher. Alberti.* Ce morceau est des premières manières de notre artiste.

Hauteur: 10 p. 5 lign. Largeur: 7 p. 4 lign.

64. Ste. Susanne vierge et martyre, tenant de la main droite une palme, et de l'autre un livre ouvert. D'après le tableau d'*Alexandre Alberti* peint à Rome dans l'église de Ste. Susanne. Vers la droite, sur un piédestal, on lit: *S. Susanna vir. et mar.* A la gauche d'en bas est écrit: *Alexander al Bertus inuen.*, et dans la marge d'en

bas: *Ex ea quam ill.ᵐᵘˢ et R.ˢ card. Rusti-cuc.ˢ Romae. sup.ᵃ ostium. S. Susannae. Tit. sui. Po. M.D.LXXVIII.*

Hauteur: 10 p. 3 lign. La marge d'en bas: 5 lign. Largeur: 7 p. 3 lign.

On a de ce morceau deux épreuves.

La première est celle que l'on vient de détailler.

La seconde est de la même planche dont on a retranché une partie à gauche et à droite, et toute la partie inférieure, pour la rendre de plus petite forme. Cette seconde épreuve est marquée à la droite d'en bas de cette adresse: *Ro-mae Nico. Van Aelst for.*

Hauteur: 7 p. 7 lign. Largeur: 5 p. 9 lign.

AUTRES SUJETS PIEUX.

65. La Foi sous la figure d'une femme qui tient le St. Sacrement de l'Eucharistie et une croix. D'après *André del Sarto.* On lit en bas, vers la droite: *Andreas Suto-ris inv.*, le chiffre 1580. *Romae.*, et au milieu: *Fides.*

Hauteur: 8 p. 4 lign. Largeur: 5 p. 6 lign.

66. Pièce allégorique sur le Christia-

nisme. Elle offre une composition d'architecture, ornée de colonnes et de caria-
tides qui représentent les vertus par les
figures simboliques dont elles sont accom-
pagnées. On y remarque aussi quatre
statues de prophètes, et celle de Jésus
Christ tenant sa croix, placées dans des
niches. D'après le *maître Roux*. On lit en
bas, à gauche: *Rubeus Florentinus inuen-
tor.*, à droite: *Cherubinus Albertus Fecit.
Romae.* 1575, et au milieu: *Con priuile-
gio de Papa Gregorio XIII. — denuo cum
priuilegio Urbani VIII.* 1628.

Hauteur: 27 p. 6 lign. Largeur: 17 p.

67-71. Etudes de figures nues tirées
du jugement universel, peint dans la cha-
pelle Sixtine au Vatican par *Michel-Ange
Bonaroti.* Savoir:

67) St. Jean Baptiste debout, ayant la tête
 tournée vers la gauche. Dans un car-
 touche de forme ovale. On lit en haut:
 *Nuda veritas. — Ill.ᵐᵒ et R.ᵐᵒ D. Ale-
 xandro Medices* etc., en bas: *M. Ang.
 B. pinxit — in Vaticano. — Cum priui-
 legio su.ᵐⁱ Pontif.ᵉ Cherub.ᵉ Albertus f. —
 Romae* 1591.

Hauteur: 15 p. 8 lign. Largeur: 8 p. 5 lign.

68) Un bien-heureux qui monte au ciel. Dans un cartouche semblable à celui de la pièce précedente, et avec les mêmes inscriptions, à l'exception de celle qui est en haut, et qui est la suivante: *Petit aethera.*

Même dimension.

69) Un homme debout, connu sous le nom du bon larron. Il soutient de la main droite élevée une croix qu'il a appuyée contre son dos. On lit au bas de cette croix: *M. Ang. B. Pinx. in Vaticano.*, et à la gauche d'en bas: *Cherubinus Albertus f.* 1580. *Cum priuilegio sumi Pontif.*

Hauteur: 12 p. 7 lign. Largeur: 5 p. 7 lign.

70) Un damné entraînant un autre qui se défend à coups de poing. On lit en bas: *M. Ang. B. Fl. Pinx. in Vatic. — Cherub. Albertus fe.* 1580. *— Cum priuilegio Summi Pontificis.*

Hauteur: 12 p. 2 lign. Largeur: 6 p. 1 lign.

71) Plusieurs démons, parmi lesquels il y en a un qui a un serpent autour du corps *). On lit au milieu d'en bas:

*) On prétend, que c'est le portrait d'un maitre de cérémonie du pape, ennemi de Michel-Ange

Cum Priuilegio Summi Ponlificis., et vers la droite est le chiffre de *Cher. Alberti,* et l'année 1575.

Hauteur: 11 p. 9 lign. La marge d'en bas: 4 lign. Largeur: 7 p. 10 lign.

72-77. Les peintures de la chapelle Sixtine au Vatican, faites par *Michel-Ange Bonaroti.* Savoir:

72) Dessein de plusieurs voûtes ornées de différentes figures, parmi lesquelles on remarque particulièrement à gauche la Sybille Lybique, et à droite le pro- phète Daniel. On lit en haut, dans un cartouche: *Opus quod in capella — — maximo Hetruriae Duci — Romae. A. D.MLXXVII — — Cherubinus Albertus de Burgo S. Sepulcri Dicauit.* Au milieu d'en bas est écrit: *Cum priuilegio sum- mi Pontificis.* 1628.

Largeur: 20 p. Hauteur: 15 p. 9 lign.

73) Dessein semblable, où l'on remarque au milieu la Sybille de Cumes. On lit au milieu d'en haut: *Opus in Capella Vaticani — — Principi Francisco Card. Barberino. Romae.* 1628., et à la gauche

que ce peintre peignit dans cette attitude, pour s'en venger.

d'en bas: *Cum priuilegio summi ponti-ficis.*

Hauteur: 15 p. 9 lign. Largeur: 10 p. 6 lign.

74) Autre dessein semblable. On remarque au milieu une Sybille lisant dans un livre. Elle est vue de profil et tournée vers la gauche. A la droite d'en bas est écrit: *Cum priuilegio summi Pontificis.*

Hauteur: 15 p. 10 lign. Largeur: 10 p. 1 lign.

75) Autre dessein, où se fait remarquer au milieu la Sybille Delphique. On lit à la gauche d'en bas: *Cum Priuilegio summi Pontificis.*

Même dimension.

76) Autre dessein, où l'on voit au milieu un prophète assis, tenant de la main droite un livre, et faisant un geste de la main gauche élevée. On lit à la droite d'en bas: *Cum priuilegio S.^{mi} Pont.^s* Cette planche n'a pas été terminée.

Même dimension.

77) Autre dessein, où l'on a représenté au milieu un prophète assis, tenant de la main droite une banderole, et faisant de la gauche un geste, comme s'il parloit à quelqu'un. On lit à la droite d'en

bas: *Cum priuilegio Su.^{mi} Pont.^{is}* Cette
planche n'a pas été terminée.

Même dimension.

SUJETS DE MYTHOLOGIE.

78-88. Les sujets mythologiques dans
des formes rondes. Suite de dix estampes,
non compris le frontispice. D'après *Poly-
dore de Caravage.*

**Hauteur: 5 p. 9 lign. La marge d'en bas: 2 p.
4 lign. Largeur: 5 p. 6 lign.**

Ces estampes sont numérotées depuis
1 à 9. La dixième n'a point de numéro.
Elles portent le chiffre de *Cher. Alberti,*
à l'exception des numéro 5 et 10, et
sont marquées en bas de ces mots: *Cum
priuilegio Summi Pontificis,* excepté Nr. 10.
Dans la marge d'en bas on lit: *Polydorus
de Caravagio In.*

78) Frontispice. Un enfant élevé sur un
 globe, et soutenant un tableau sur le-
 quel on lit: *Ill.^{mo} Chiappino Vitellio Bo-
 narum artium Fautori Patronoque Am-
 plissimo Cherubinus Albertus haec fabu-
 larum commenta a Polydoro Caravagio
 penicillo illustrata atque a se in aere in-
 cisa nuncupat dicat. Anno CIƆIƆLXXXX.*

A la gauche d'en bas est écrit: *Cum priuilegio Summi Pontificis.*

Hauteur: 8 p. 8 lign. Largeur: 5 p. 8 lign.

79) 1. Jupiter embrassant Cupidon.

80) 2. Jupiter embrassant Ganymède.

81) 3. Neptune sortant du sein des eaux.

82) 4. Pluton enlevant Proserpine.

83) 5. Jupiter sous la forme d'un Satyre surprenant la Nymphe Antiope endormie.

84) 6. Vénus victorieuse, précédée de l'Amour.

85) 7. Mercure tenant la tête d'Argus qu'il vient de couper.

86) 8. Une Bacchanale où des Satyres foulent la vendange et caressent le jeune Bacchus.

87) 9. Apollon poursuivant Daphné changée en laurier.

88) Mars et Vénus surpris par Vulcain. Pièce libre. Rare.

89. Un Satyre debout, caressant une femme qui est assise sur un quartier de rocher. Sans toute lettre.

Hauteur: 6 p. 9 lign. La marge d'en bas: 13 lign.
Largeur: 4 p. 10 lign.

On a de ce morceau deux épreuves.

Dans la *première*, le sabot de la jambe gauche du Satyre est grand, séparé par une seule ligne, et ressemblant au sabot d'un taureau.

Dans la *seconde*, ce sabot est un peu plus léger, et divisé par une séparation noire en deux ongles pointus, tels que les ont les boucs.

90. Une espèce de bas-relief où sont représentés deux jeunes Tritons, dont celui à gauche joue d'une flûte de Pan, l'autre tient une conque marine. On lit en bas: *Rafaello Urb. inven.* — *Romae* 1579, surmonté du chiffre de *Cher. Alberti* — — *Cum priuilegio summi Pontificis.*

Hauteur: 7 p. 4 lign. Largeur: 4 p.

91. Promethée tenant un flambeau allumé avec le feu du ciel. Le chiffre de *Cher. Alberti* est à la gauche d'en bas. Sur le piédestal on lit: 1590, *Polidorus in.* — — *Cum Priuilegio summi Pontificis.*

Hauteur: 7 p. 9 lign. Largeur: 4 p. 4 lign.

92. Promethée attaché à un arbre, déchiré par un vautour. Ce sujet est représenté dans un angle de plafond. D'après *Michel-Ange Bonaroti.* On lit en bas:

Cherubinus Albertus fe. Romae. 1580. — —
Illustriss. Principi Laurentio Cardinali Ma-
galotto Haeredes Cherubini Alberti dant,
donant et dicant. Romae cum Priuilegio
Summi Pontificis.

Hauteur: 15 p. 8 lign. Largeur: 10 p. 4 lign.

93. Vénus debout, vue par le dos,
ayant près d'elle son fils Cupidon. D'a-
près *Polydore de Caravage.* Le chiffre
d'*Alberti* est à la droite d'en bas. On lit
dans la marge: *Polydorus I.* — — *Cum*
priuilegio Summi Pontificis.

Hauteur: 6 p. 6 lign. La marge d'en bas: 1 p.
9 lign. Largeur: 4 p. 6 lign.

On a de ce morceau des épreuves
avant le privilège.

94. Neptune debout dans une niche. Il
tient de la main gauche un trident, et de
la droite un bouquet de plantes marines.
On lit vers la gauche d'en bas: *Cherub.* f.
et tout en bas: *Polidorus invent.* Dans la
marge d'en haut est écrit: *Pluto;* mais
c'est une faute du graveur.

Hauteur: 7 p. 5 lign. La marge d'en haut: 5 lign.
Largeur: 4 p. 4 lign.

On a de ce morceau deux épreuves.

La première est celle que l'on vient de détailler.

Dans *la seconde* le nom de *Cherub. f.* est couvert par plusieurs brins d'herbes exprimés par des coups de burin très durs, et quelque plagiaire a mis en bas un nom que nous lisons: *Inig Cetio f*, mais que l'on ne connoît pas.

95. Le pendant du morceau précédent. Saturne tenant sa faulx de la main droite. On lit en bas: le chiffre d'*Alberti*, et le mot *Romae*, et plus bas encore: *Polidorus de Caravagio I.* Dans la marge d'en haut est écrit: *Saturnus*.

Même dimension.

96. L'Amour volant en l'air, armé de son arc et de son carquois. Il se dirige vers la droite. Sans marque.

Largeur: 7 p. 6 lign. Hauteur: 5 p.

97. Vénus sortant de la mer; elle est debout sur une conque, et tient de ses deux mains un voile qui est enflé par le vent. Le chiffre d'*Alberti* est à la gauche d'en bas.

Hauteur: 7 p. 9 lign. Largeur: 5 p. 3 lign.

98. Apollon jouant de la flûte. Gravé d'après la statue antique qui est dans le

jardin de la vigne Médicis. On lit en bas: *Cherubinus al Bertus fe.* — 1577. — — *Apollinis statua in viridario Cardinalis de Medicis.*

Hauteur: 8 p. 2 lign. Largeur: 5 p.

On a de ce morceau de premières épreuves avant l'inscription dans la marge.

99. Marsias suspendu à un arbre. Gravé d'après la statue antique qui est dans le palais des Sieurs della Valle. On lit en bas: *Cherub. al Bert. fe.* 1578. — *Marsie simulacrum. Romae in aedibus Vallansibus.*

Hauteur: 8 p. 3 lign. Largeur: 5 p.

100. Jupiter embrassant Cupidon. Ce sujet est un de ceux de l'histoire de Psyché peinte dans la vigne Farnèse par *Raphaël d'Urbin.* On lit en bas, à gauche: HAEL. VRBIN. IN. ROMAE., à droite: CIƆIƆLXXX.

Hauteur: 12 p. 4 lign. Largeur: 9 p. 2 lign.

Les épreuves postérieures portent l'adresse de *Nic. van Aelft.*

101—104. Les quatre saisons de l'année, représentées dans des angles de pla-

fond. D'après *Polydore de Caravage*. Suite de quatre estampe.

Hauteur: 9 p. Largeur: 5 p. 10 lign.

Ces estampes portent en haut le nom de la saison, et au milieu d'en bas le chiffre de *Cher. Alberti.*

101) Le Printemps représenté par la déesse Flore. *Primavera.*

102) L'Eté, par Cérès. *Estate.*

103) L'Automne, par Bacchus. *Autumnus.*

104) L'hiver, par un vieillard environné de frimats. *Hyems.*

105. Diane marchant vers la droite, ayant près d'elle un chien en un cerf. On apperçoit à la droite d'en bas le chiffre d'*Alberti*, et deux fois l'année 1580. Au milieu est écrit: *Cum priuilegio Summi Pontificis.*

Hauteur: 10 p. 2 lign. Largeur: 7 p. 2 lign.

106-107. Deux pièces de plafonds peintes par *Raphaël d'Urbin* dans la vigne Farnèse à Rome, où sont représentés quatre sujets de l'histoire de Psyché, avec tous les ornemens qui les accompagnent.

Largeur: 20 p. 8 lign. Hauteur: 11 p. 6 lign.

106) *La première* pièce représente les trois Grâces, et Vénus demandant des nou-

velles de Psyché à Junon et à Cérès.
On lit au milieu d'en bas: *Raphael Ur-
binas pinxit — — Romae. MDLXXXII.
— Cum priuilegio Urbani VIII. P. M.*

On a de ce morceau de premières
épreuves avant le privilège.

107) La *seconde*, Vénus montant vers l'O-
lympe, et Vénus parlant à Jupiter. On
lit au milieu d'en bas: *Illustriss. Prin-
cipi Laurentio Card. Magalotto — —
haeredes deuoti animi argumento dant,
donant, et dicant. 1628. cum priuilegio
S. Pon.*

108-109. Persée montrant la tête de
Méduse à Atlas, et le métamorphosant en
une montagne, pour le punir de ce
qu'il avoit voulu l'empêcher de prendre
des pommes d'or dans le jardin des
Héspérides. Frise · d'après *Polydore de
Caravage.* En deux pièces destinées à
être jointes en largeur, et numérotées·
de Nr. 1 et de Nr. 2.

108) Au bas de Nr. 1 on lit: *Polidorus de
Caravagio inv. Romae. — — Ill.ᵐᵒ Prin-
cipi Francisco S. R. E. Cardinali Bar-
berino — — formula noua voluntate,*

Anno 1628. *Cum priuilegio summi Pon-
tificis.*

109) Au bas de Nr. 2 est le chiffre de
Cher. Alberti, et dans la marge on lit:
Cum Priuilegio Summi Pontificis.

Largeur: 21 p. 6 lign. Hauteur: 5 p. La marge
d'en bas: 9 lign.

110–112. Frises peintes par *Polydore de
Caravage*. Suite de trois estampes. Au
bas de chacune de ces pièces est un
cartouche qui offre un distique Latin, et
les deux inscriptions suivantes: *Poly-
dorus de Caravagio invent.*, et *Cum priui-
legio Summi Pontificis.*

110) L'assemblée des Muses et des poëtes
sur le Parnasse. *Pegasus eliciens Par-
nassi* etc. Le chiffre de *C. Alberti* est à
la droite d'en bas.

Largeur: 8 p. 8 lign. Hauteur: 5 p. 4 lign.

111) Persée changeant en pierre ceux qui
étoient venus troubler ses nôces, en leur
présentant la tête de Méduse. *Quod uul-
tus mutent* etc. On lit à la gauche d'en
bas: *Cherub. Albertus.*

Largeur: 8 p. 6 lign. Hauteur: 5 p. 4 lign.

112) L'enlèvement des Sabines par les
compagnons de Romulus. *Romulidae*

spreti ludi etc. Le chiffre de C. Alberti
est à la gauche d'en bas.

Largeur: 8 p. 1 lign. Hauteur: 5 p. 4 lign.

ARMOIRIES.

113. Les armes d'un prélat environ-
nées de figures allégoriques. L'une qui
est à droite, représente un jeune homme
tenant une corne d'abondance, et pré-
sentant un bâton de Protonotaire à une
femme ailée qui porte une branche de
cyprès, simbole de l'Immortalité. Aux
pieds de ces deux figures en sont assises
deux autres, dont celle à gauche est une
femme qui tient un livre ouvert, et a la
main appuyée sur un taureau, ce qui ex-
prime l'Application et la Solidité de l'é-
tude. Cette femme est liée par le pied à
un jeune homme qui tient des palmes et
des couronnes. Cette pièce est une allé-
gorie perpétuelle pour faire connoître,
que le vrai but de l'étude sont les Hon-
neurs, l'Abondance et l'Immortalité. En
haut est une banderole avec cette inscrip-
tion: *Evehit ad aethera* etc. Sans le nom
de *Cher. Alberti.*

Largeur: 10 p. 6 lign. Hauteur: 8 p. 2 lign.

114. Les armes d'un cardinal de la maison Aldobrandini, accompagnées de trois figures qui représentent d'une manière allégorique, l'une la Théologie ou l'Étude des choses célèstes par une femme ayant un bandeau sur les yeux, une couronne sur la tête et un sceptre à la main. Elle foule à ses pieds le globe terrestre. L'autre représente la Philosophie sous la figure d'un jeune homme qui observe un globe, et la troisième les Mathématiques par une femme qui a des ailes à la tête, et qui enseigne à un enfant à trouver des figures de géométrie. Pièce allégorique sur les études. Le chiffre de l'artiste est à la gauche d'en bas.

Largeur: 10 p. 5 lign. Hauteur: 8 p. 7 lign.

115. Les armes d'un prélat, aux côtés desquelles sont assis Minerve et Persée, ayant chacun près d'eux des femmes qui représentent la Philosophie et la Physique. L'une qui est à gauche, tient une baguette, l'autre qui est à droite, porte une Sphère. On lit en bas, à gauche: *Cherub. Albertus fe.*, et à droite: *Joannes Orlandi excudit.*

Largeur: 14 p. 2 lign. Hauteur: 10 p. 4 lign.

On a des épreuves avant l'adresse
d'*Orlandi*.

PORTRAITS.

116. Pierre *Angeli* de Barga, poëte
Italien et Latin, en buste, vu de trois
quarts et tourné un peu vers la droite.
Il est couronné de lauriers. Dans un car-
touche ovale, au-dessus duquel deux gé-
nies ailés tiennent un livre ouvert, dans
lequel est écrit: *Quas bonus assuescat* etc.
Autour de l'ovale on lit: *Petrus Angelius
Bargaesus ann. LXXII.*, et à la droite
d'en bas: *Cherub. Albert. fe.*

Hauteur: 7 p. 8 lign. Largeur: 5 p. 6 lign.

On a deux épreuves de ce morceau.

La *première* est celle que l'on vient
de détailler.

La *seconde* offre plusieurs change-
mens considérables. On a effacé le por-
trait de Pierre Angeli, et on l'a rem-
placé par celui de l'Empereur Matthias I.
Autour de l'ovale on lit: *Matthias I.
D. G. Roman. Imperat.* etc. Dans le livre
ouvert que tiennent les deux génies,
est écrit: *Armatus leggibus, decoratus
armis.* En bas on a effacé les branches

de palme et de laurier, et on les a rem-
placées par des trophées d'armes. Tous
ces changemens n'ont pas été faits par
Cher. Alberti, dont on a cependant lais-
sé le nom à la droite d'en bas. Tout en
bas on lit, à gauche: *Romae cum Pri-
uilegio. Su P.*, et à droite: *Joanis Anto.
de Paolis Formis.*

117. Le buste de Jacques *Barozzi* de
Vignole élevé sur un piédestal au milieu
d'un portique d'architecture. Frontispice
de livre. On lit en haut: *Le due Regole
della prospettiva pratica* etc. En bas: *All.
ill.^{mo} et eccell. sig. Jacomo Buoncampagni
— Cherubinus Albertus f. — — In Roma
per Francesco Zannetti. MDLXXXIII. Con
licenza de Superiori.*

Hauteur: 11 p. 10 lign. Largeur: 8 p. 2 lign.

On a de ce morceau trois épreuves.

La *première* est celle que l'on vient
de détailler.

Dans la *seconde*, la dédicace est adres-
sée au prince Marc-Antoine Borghèse,
dont les armes se voient dans le haut.
On lit en bas: *In Roma, nella stampe-
ria Camerale, l'anno M. D. C. XI. —
Con licenza de Superiori.*

Dans la *troisième*, la dédicace est adressée au prince Camille Panfili, dont les armes se voient dans le haut au lieu de celles du prince Borghèse. En bas on lit: *Ad instanza di — — Filippo de Rossi — — in Roma nella Stamparia del Mascardi. M. D. C. XLIV.*

118. César *Caporali* de Pérouse, gouverneur d'Atri au royaume de Naples, auteur de poésies burlesques. Il est en buste, vu presque de face, et tourné vers la droite; dans un cartouche ovale, autour duquel on lit: *Il Sig. Cesare Caporali Perugino.* Au haut du cartouche est un livre ouvert entre deux génies ailés dont celui à gauche tient une branche de laurier, l'autre une palme. Sans le nom de *Cher. Alberti.*

Hauteur: 5 p. 6 lign. Largeur: 3 p. 3 lign.

119. Louis *Curti* de Bologne, maître écrivain. Il est en buste, vu presque de face, et tourné un peu vers la droite. Dans un ovale, autour duquel on lit: *Lud. Cur. Civ. Bon.* Sans le nom de *Cher. Alberti.*

Hauteur: 6 p. 5 lign. Largeur: 5 p.

120. Guillaume *Damas* Lindanus, évêque de Ruremonde, célèbre controversiste. Il est en buste, vu de trois quarts, et tourné vers la droite. Dans un ovale, autour duquel on lit: *Wilhel. Damas Lindanus* etc. En haut est écrit: *Praeliatur Praelia dni.*, et en bas: *anno Dni* 1585. — *sua a'tat* 60. — — *Cherub. Albertus fe.*

Hauteur: 4 p. 1 lign. Largeur: 3 p. 2 lign.

On a de ce morceau trois épreuves.

La *première* est celle, où le fond à droite n'est ombré que d'une seule taille, et où les mots: *Cherub. Albertus fe.* se trouvent écrits sur une marge toute blanche.

La *seconde* présente le fond à droite couvert d'une ombre faite avec des tailles qui se croisent. Deplus, la marge d'en bas est couverte de tailles, à l'exception de l'endroit où se trouvent les mots: *Cherub. Albertus fe.*, lequel est resté en blanc.

La *troisième* ne diffère de la seconde, qu'en ce qu'il y a à la gauche de la tête une petite banderole avec les mots: *Quae sursum sunt.*

121. Diane *Ghisi* de Mantoue. Elle est

en buste, vue de trois quarts, et tournée vers la droite. Dans un encadrement décoré, au haut duquel on lit dans un cartouche : *Diana Mantoana civis Volaterana.* Sans le nom d'*Alberti.*

Hauteur : 9 p. Largeur : 6 p. 2 lign.

122. Le pape *Grégoire* XIII, nommé Hugues Boncampagno. Il est en buste, vu de trois quarts, et tourné vers la droite. Dans un cartouche d'ornemens. Sur une banderole au bas de l'estampe, est écrit : *Gregorius XIII. Pon. op. max.* Sans le nom d'*Alberti.*

Hauteur : 10 p. Largeur : 7 p. 3 lign.

123. Autre portrait du même pape. Il est en demi-corps, vu presque de face, et tourné un peu vers la droite. Dans une décoration d'architecture, où l'on voit à gauche la Justice, à droite la Prudence. On lit en bas : *Gregorius XIII. Bononien. Pont. max. creatus XIII. ID. Maii. M. D. LXXII.* Sans le nom de *Cher. Alberti.*

Hauteur : 15 p. 6 lign. Largeur : 9 p. 10 lign.

Le pape Grégoire XIV. Voyez 127. Seconde épreuve.

124. *Henri* IV, roi de France en buste, vu presque de face, et tourné vers la droite.

Dans un cartouche d'ornemens entouré
de figures. On lit en haut: *Ovante Pace
bellica* — — *Henricus IV. Gall. et Nav.
Rex Christianissimus.* En bas est écrit:
Romae. 1595. — — *Cherub. Albertus In-
uent. fe.*

Hauteur: 14 p. 8 lign. Largeur: 9 p. 4 lign.

Autre portrait de Henri IV. Voyez
126. Seconde épreuve.

125. *Jean d'Autriche* en buste, vu de
profil, et tourné vers la gauche. Dans un
ovale, autour duquel on lit: *Johannes de
Austria.* Cet ovale est entouré de tro-
phées d'armes prises sur les infidèles, et
surmonté de la Renommée qui tient deux
trompettes. Au milieu d'en bas sont deux
esclaves en chaînes et agenouillés. Sans
toute lettre.

Hauteur: 10 p. 5 lign. Largeur: 7 p.

Matthias I. Empereur. Voyez 116.
Seconde épreuve, et 126. Troisième
épreuve.

126. Le pape *Sixte* V en buste, vu de
trois quarts, et tourné un peu vers la droite.
Dans un cartouche, au-dessus duquel deux
anges soutiennent la thiare papale. On lit

en bas : *Xystus. V. Pont. Max.*, et à gauche : *Cherub. Albertus fe.* 1585.

Hauteur : 9 p. 10 lign. Largeur : 7 p.

On a de ce morceau trois épreuves.

La *première* est celle que nous venons de détailler.

La *seconde* offre plusieurs changemens. Le portrait du pape est supprimé, et remplacé par celui de Henri IV, roi de France. Au lieu de la thiare, les deux anges soutiennent la couronne royale de France. En haut on lit : *Vive diu felix.*, et en bas : *Henricus IV. Gall. et Nav. Rex Christianissimus.* Le nom de *Cher. Alberti* et l'année sont effacés, et remplacés par une autre inscription, dont cependant on ne sauroit distinguer que les syllabes *Pom. rop. fe.*

La *troisième* présente d'autres changemens encore. Le portrait de Henri IV est supprimé à son tour, et remplacé par celui de l'empereur Matthias I, gravé par un anonyme. Il en est de même des armes et des deux couronnes. En bas on lit : *Mathias I. Dei gratia Romanor. — — Anno* 1612 *die* 13 *Juny — — Romae superior. permissu. — — Joan. An.*

tonij de Paulis Formis. Cum Priuilegio S. Pon.

127. Le pape *Urbain* VII, dont le nom de famille est Jean Bapt. Castanée. Il est en buste, vu de trois quarts, et tourné vers la droite. Dans un cartouche, aux côtés duquel sont assis .la Justice et la Charité. On lit en bas : *Urbanus VII. Pont. Max.*, et à droite, au-dessous de la Charité : *Cherub. Albertus* f.

Hauteur : 14 p. 2 lign. Largeur : 10 p. 5 lign.

On a de ce morceau deux épreuves.

La *première* est celle que l'on vient de détailler.

La *seconde* offre un changement considérable, qui consiste en ce que le portrait d'Urbain VII est effacé et remplacé par celui du pape Grégoire XIV. Les armes d'Urbain sont pareillement effacées, mais l'ovale qui les renfermoit, est resté en blanc. Le nom de *Cher. Alberti* est supprimé, ainsi que le mot *Urbanus*, on lit seulement = = *us VII. Pont. Max.*

131-134. Les concerts d'anges. Suite de quatre estampes gravées d'après les peintures de *Polydore de Caravage*, qui sont à Rome dans l'église de St. Silvestre.

Hauteur: 5 p. La marge d'en bas: 2 p. 6 lign. Largeur: 4 p. 2 lign.

Chacune de ces estampes représente deux anges qui forment un concert de voix.

131) Un ange assis à gauche, et tenant un livre de musique, auprès d'un autre qui met le bras droit autour de son cou. On lit en bas une dédicace adressée par *Cher. Alberti* à Alphonse Visconti. MD. LXXXIII., et les mots: *Cum priuilegio Summi Pontificis.*

132) Deux anges dont celui à gauche tient de la main droite une draperie, et de l'autre un livre de musique posé sur le genou droit de son compagnon. En bas on lit, au milieu: *Romae,* à droite le chiffre d'*Alberti,* et dans la marge: *Polydorus de Caravagio in. — Cum priuilegio Summi Pontificis.*

133) Deux autres anges assis, coiffés de voiles. Le plus avancé tient de la main gauche un livre de musique qu'il a posé

137. Un génie ailé en l'air, tenant de la main gauche une palme, et de l'autre la couronne du grand duc de Toscane. Dans une banderole qui est en haut, on lit : *Digna solo regnare*, et dans une autre qui est en bas : *Per astra per. orbem.* A la droite d'en bas est le chiffre d'*Alberti*, et plus bas est écrit : *Cum priuilegio Summi mi pontificis.*

Hauteur: 9 p. Largeur: 6 p.

138. Autre génie en l'air, soutenant de la main droite trois fleurs de lis qui sont les armes de Médicis, et ayant dans l'autre main une branche de palme et d'olivier. Dans une banderole qui est en haut, on lit : *Polo florescere digna.* En bas est écrit, à droite le chiffre d'*Alberti*, et au milieu : *Cum Priuilegio Summi Pontificis.*

Hauteur: 9 p. Largeur: 6 p.

139. Autre génie en l'air, tenant de la main gauche une banderole, sur laquelle il fait signe de la main droite, avec laquelle il tient en même temps une palme. Dans un cartouche en bas est écrit : *Non sine labore.* A gauche on lit : *Cum Priuile-*

mino D. Card. Vicecomiti — Ex picturis quas Cherubinus Albertus in eius Villa Tusculana pinxit, has ipsemet incidit.

Hauteur: 9 p. 9 lign. Largeur: 6 p. 5 lign.

143. Etude d'un soldat vu par derrière ; dans un cartouche. Cette figure est tirée du tableau peint par *Michel-Ange Bonaroti* au Vatican dans la chapelle Pauline. On lit en bas, à droite: *Romae. 1590.*, et le chiffre de l'artiste, et au milieu: *Cum priuilegio summi Pontificis.*

Hauteur: 10 p. Largeur: 4 p. 10 lign.

On a de ce morceau des épreuves avant le privilège.

144. Un jeune homme debout sur un dauphin, tenant de la main droite un trident, et de l'autre un globe, sur lequel sont les armes de la maison de Médicis. Pièce allégorique sur les forces maritimes de cette maison. Le chiffre de l'artiste est à la gauche d'en bas, et tout en bas on lit: *Cum priuilegio Summi Pontificis.* 1628.

Hauteur: 10 p. 1 lign. La marge d'en bas: 1 p. 10 lign. Largeur: 6 p. 1 lign.

145. Un génie ailé debout sur un globe, où sont les armes de la maison Barberin.

Il a la main droite appuyée sur sa hanche, et tient de l'autre une table, sur laquelle est écrit: *Ill.ᵐᵃ Principi Francisco Cardinali Barberino.* — — *Haeredes Cherubini Alberti D. D. D.* — *Cum Privilegio Summi Pon.ᵃ.* En bas est, à gauche le chiffre de l'artiste, à droite le numéro 1*).

Hauteur: 10 p. 6 lign. Largeur : 6 p.

146. Le pendant du morceau précédent, où l'on a représenté un génie semblable, qui tient un tableau de ses deux mains. En bas est gravé, à gauche le chiffre d'*Alberti*, à droite le numéro II.

Même dimension.

147-150. Etudes de figures d'hommes assis. Suite de quatre estampes gravées d'après *Michel-Ange Bonaroti*, qui a peint ces figures à Rome dans la chapelle Sixtine au Vatican. Savoir:

147) Un homme assis, soutenant de ses deux mains un grand feston de fruits qu'il porte sur le dos. On lit à la droite d'en haut: *M. Ang. B. Fl. Pinx.*

*) Nous avons vu dans la collection du comte de Fries une première épreuve avant l'inscription, le chiffre, le numéro et les trois abeilles des armes de la maison Barberin.

in Vatic., et à la gauche d'en bas:
Cum privilegio Summi Pontificis.

Hauteur: 10 p. 7 lign. Largeur: 7 p. 2 lign.

148) Un homme assis, vu de profil, et tourné vers la gauche. Il tient de la main droite une draperie, et s'appuye de l'autre sur une pierre carrée qui lui sert de siège. On lit à la droite d'en bas: *Michaelangelus pinxit in Vaticano — Cherubinus Albertus sculpsit. — Philippus Thomassinus excudit.*

Hauteur: 11 p. 7 lign. Largeur: 7 p. 8 lign.

On a de ce morceau trois épreuves.

La *première* est celle où ni la fenêtre carrée, ni la fenêtre ronde ne sont terminées. Elle porte l'adresse d'*Ant. Lafrery Romae.*

La *seconde* porte, outre l'adresse de *Lafrery*, cette autre adresse: *Joannis Orlandi formis Romae. 1602.*

La *troisième* est retouchée par *Philippe Thomassin*, qui y a ajouté des bordures aux deux fenêtres. Elle est marquée: *Philippus Thomasinus excudit.*

La *quatrième* porte, outre l'adresse

Michaelangelus pinxit in Vaticano. Cherubinus Albertus sculpsit. Philippus Thomassinus exc.

151. La statue d'un empereur Romain, placée dans une niche. Elle est vue en raccourci de bas en haut; celui qui l'a dessinée, s'étant mis précisement au-dessous, et ayant pris son point de vue fort bas. Cette planche n'a jamais été achevée, la tête de l'empereur n'est marquée qu'au trait. Sans toute lettre.

Hauteur: 11 p. 7 lign. Largeur: 7 p. 7 lign.

152. La Renommée sonnant de la trompette. Elle est debout sur une lampe, et tournée vers la droite. A la gauche d'en bas est le chiffre de l'artiste, et en bas on lit: *Illustriss. Equiti Cassiano Puteo Haeredes Cherubini Alberti dant, donant et dicant. An. 1628. Cum Priuilegio Summi Pontificis.*

Hauteur: 11 p. 10 lign. Largeur: 6 p. 3 lign.

153. La vérité combinée avec la justice, représentées par une femme nue assise sur des nuées, et tenant à la main une balance en équilibre. On lit en haut: *Nuda veritas,* et en bas: *Justi tenor orbibus orbes, Serenissimo Principi Cosmo II*

magno duci Hetruriae IIII. Cherubinus Albertus D. D. Vers la gauche est écrit: *Cum priuilegio summi Pontificis.*, et plus bas le chiffre d'*Alberti*.

Hauteur: 13 p. 10 lign. Largeur: 8 p.

Copie de ce morceau assez trompeuse. On la connoît, en ce qu'il y manque le chiffre d'*Alberti*, et les mots: *Cum priuilegio* etc.

Hauteur: 13 p. 5 lign. Largeur: 7 p. 9 lign.

Pièces en largeur.

154. Le fleuve du Tibre. Statue couchée qui est à Rome au Capitole. On lit vers la droite d'en bas: *Cherubinus Albertus fe.* 1571.

Largeur: 8 p. 1 lign. Hauteur: 4 p. 10 lign.

155. Le fleuve du Nil. Statue couchée qui est dans le jardin du Vatican. Le chiffre de l'artiste et l'année 1576 sont marqués à la droite d'en bas.

Largeur: 10 p. 6 lign. Hauteur: 6 p. 2 lign.

156. Un cartouche, dans lequel est représenté un luth avec une corde rompue; un bourdon placé au cou de l'instrument semble y suppléer au son. Ce cartouche est surmonté des figures assises d'un Sa-

tyre et d'une Satyresse, ainsi que d'une banderole avec ces mots : *Ut suppleat.* Sans le nom d'*Alberti.*

Largeur : 5 p. 3 lign. Hauteur : 4 p. 6 lign.

157. Une femme assise sur un trône, représentant l'état de Florence qui reçoit la couronne et les autres marques de dignité, qui lui sont rendues par la Valeur et la Vigilance de Cosme de Médicis. Pièce allégorique sur l'établissement de la domination des Médicis. D'après *Jacques Ligozzi.* On lit à mi-hauteur du côté gauche : *Jacobus Ligotius inuent.*, et dans la marge d'en bas : *Diadema Porsenae Regis.* — *Cherub. Albertus Burg.*^is *inc. Dicauit.* 1589.

Largeur : 9 p. 8 lign. Hauteur : 7 p. 8 lign. La marge d'en bas : 1 p. 8 lign.

158. Des festons soutenus par deux Amours, l'un desquels a un masque à la main. D'après *Polydore de Caravage.* On lit au milieu d'en haut : *Polidorus de Caravagio invent.*, vers la droite d'en bas : *Romae* 1576 et le chiffre, et dans la marge d'en bas : *Cum priuilegio Summi Pontificis.*

Largenr : 8 p. 4 lign. Hauteur : 4 p. 7 lign. La marge d'en bas : 5 lign. Celle d'en haut : 3 lign.

159. L'enlèvement des Sabines. Frise composée de trois planches qui s'assemblent en largeur. D'après *Polydore de Caravage*.

Les trois planches sont numérotées en bas depuis 1 à 3.

Au bas de Nr. 1 on lit: *Subinarum ruptum a Polydoro — — delineatum — cum priuilegio summi Pontificis.*

Au bas de Nr. 2. *Sereniss. Ferdinando Medices — — beneficientiss. — cum priuilegio summi Pontificis.*

Au bas de Nr. 3. *Ac Cosmo II puternae — — fortiss. — Cum priuilegio summi Pontificis.* Dans un rond au bas d'une femme qui est au côté droit de cette pièce, est écrit: *Ill.mo el R.mo D. D. Francisco Mariae Cardinali a Monte.*

Largeur: 50 p. 4 lign. Hauteur: 6 p.

160. Un triomphe de deux empereurs Romains. Frise composée de deux pièces destinées à être jointes en largeur. L'une de ces pièces est marquée de Nr. 4, l'autre de Nr. 5 *).

*) Ces deux numéro 4 et 5 font suite des numéro 1, 2, 3, dont sont marquées les estampes de

Au bas de Nr. 4 on lit: *Albertus Albertus observantiae ergo D. D. — Cherubinus Albertius Alberti F. Fecit. Romae Cum Priuilegio S.ᵐⁱ Pontificis.* Le chiffre de *Cher. Alberti* est à la gauche d'en bas.

Au bas de Nr. 5 on lit: *Illustrissimo principi Francisco Cardinali Barberino — — formula noua voluntate. Anno Dni.* 1628. *— Cum Priuilegio Summi Pontificis.* Le chiffre de *Cher. Alberti* est à la droite d'en bas.

Largeur: 29 p. 8 lign. Hauteur: 6 p.

161-170. Divers desseins de vases dans le goût antique. Suite de dix estampes gravées d'après *Polydore de Caravage.*

Hauteur: 8 p. 7 à 8 lign. Largeur: 6 pouces environ.

Ces pièces sont numérotées à la droite d'en haut, depuis 1 à 10, et marquées en bas du nom de *Polydore de Caravage*, et de celui de *Cher. Alberti* ou de son chiffre.

La première offre les inscriptions

l'article précédent Nr. 159; mais ils n'en sont pas partie.

suivantes: *Vasa a Polydoro Caravagino pictore antiquitatisque imitatore praestantiss. inventa. Cherubinus Albertus in aes incidit, atque edidit Romae anno CIƆ. IƆ. LXXXII.* — 1628. — *Illustrissimo Principi Francisco Card. Barberino Cherubini Alberti Haeredes dant, donant et dicant ex animi sententia. Cum Priuilegio Summi Pontificis.* Cette première planche a une autre dimension; car elle porte 10 p. 2 lign. de hauteur, sur une largeur de 6 p. 8 lign.

171-172. Desseins de couteaux enrichis de manches d'orfévrerie. En deux planches gravées. D'après *François Salviati.*

Largeur: 9 p. 3 lign. Hauteur: 4 p. 3 lign.

Première planche offrant deux couteaux l'un au-dessus de l'autre. Sur la lame du premier est écrit: *Venter implor insaturabilis.* Sur celle du second: *Secura mens juge convivium,* et le chiffre d'Alberti. A gauche on lit: *Franc: Salviati In.,* et à la droite d'en bas: *Cum priuilegio Summi Pontificis.*

Seconde planche représentant deux couteaux semblables, dont chacun porte

la marque d'*Alberti*. Sur la lame du premier est écrit : *Mors et vita in manu linguae*, sur celle du second est le seul mot *Qui*. A la droite d'en bas on lit : *Cum priuilegio Summi Pontificis*.

On a de ces deux estampes de premières épreuves avant le privilège.

APPENDICE.

PIÈCES DOUBLEMENT DÉTAILLÉES PAR HEINEKE.

Page 82. La transfiguration, pièce in folio, avec son chiffre, mais sans nom de peintre qui est *Rosso Rossi*, attribué par quelques uns faussement à *Chérubin*.

Page 94. La transfiguration, pièce in folio, avec le chiffre de *Chérubin*, mais sans le nom de peintre.

Ces deux articles sont notre **Nr. 25.**

Page 80. Femme debout, tenant d'une main une épée, et de l'autre la tête d'un homme dont on voit le tronc près d'elle; moyenne pièce en hauteur, avec son chiffre.

Page 92. Une femme debout, tenant dans sa main la tête d'un vieillard qu'elle a coupée, et dont le corps est à terre. Pièce en hauteur, avec le chiffre de *Chérubin*, mais sans nom de peintre.

Ces deux articles sont notre Nr. 6.

Page 82. L'ange gardien qui mène l'enfant à sa gauche, pièce in folio.

Page 96. L'ange gardien conduisant le jeune Tobie. Pièce in folio, gravée en 1575, d'après *Pellegrino Tibaldi.*

Ces deux articles sont notre Nr. 58.

Page 83. La Ste. Vierge dans les cieux, distribuant des chapelets, pièce grand in folio, avec son chiffre.

Page 82. La Ste. Vierge recevant sous sa protection tout le monde, pièce grand in folio, avec son chiffre.

Ces deux articles sont notre Nr. 37.

Page 97. L'assomption de la Vierge, grande pièce gravée en 1577, et dédiée au cardinal *Theani.* D'après *Thaddeo Zuccaro.*

Ibidem. L'assomption de la Vierge, grande pièce en hauteur, gravée en 1571. D'après *Fréderic Zuccaro.*

Ces deux articles, malgré la diversité de THADDÉE *et de* FRÉDERIC ZUCCARO, *et malgré celle des années* 1577 *et* 1571, *ne sont qu'une même pièce, qui n'appartient pas à* CHÉRUBIN ALBERTI; *à la vérité, elle approche pour la taille de celle de notre maître, mais elle a été gravée en* 1577 *par* ALIPRAND CAPRIOLI *d'après* THADDÉE ZUCCARO.

Page 84. Diane accompagnée d'un cerf et d'un chien, pièce petit in folio, avec son chiffre et l'année 1576.

Ibidem. La même Diane, pièce sans chiffre, mais avec l'année 1580.

Ces deux articles ne sont, suivant toute apparence, qu'une même estampe, savoir notre Nr. 105. Il est à remarquer que cette pièce est doublement marquée de l'année 1580. L'une de ces dates est très foiblement exprimée, l'autre est tellement couverte de tailles qu'on ne l'apperçoit qu'à peine; c'est peut-être par cette raison qu'on la prise pour 1576.

Page 93. Les vases de *Polidore*, avec deux paires de couteaux, 12 pièces, petit in folio.

Ibidem. Les mêmes vases et couteaux. Les vases en dix planches sont numérotés, et les deux couteaux gravés d'après les desseins de *Salviati*, sont sans numéro etc.

H 2

*Suivant ces données de HEI-
NEKE, il y auroit deux suites
de vases et de couteaux, cha-
cune de 12 pièces; mais la vé-
rité est qu'il n'y a qu'une seule
suite de vases composée de dix
planches, savoir nos numéro
161 - 170, et deux pièces où
sont représentés des couteaux,
savoir nos numéro: 171 - 172.*

Page 87. Statue d'un Empereur, planche
commencée, et non terminée,
pièce anonyme, en hauteur.

Ibidem. Autre statue d'un Empereur,
pièce en hauteur, pareille-
ment commencée et non ter-
minée.

*Dans toutes les collections
que nous avons consultées, nous
n'avons trouvé qu'une seule pièce
qui offre ce sujet; c'est pour-
quoi nous sommes persuadés,
que ces deux articles de HEI-
NEKE ne sont qu'une même
estampe, savoir notre Nr. 151.*

mi les estampes gravées par ce maitre.

Page 90. Grande frise, représentant la mort des enfans de Niobé, tués par Apollon et par Diane, en 5 planches à coller ensemble. D'après *Polydore*.

Ce sujet n'a jamais été gravé par CHÉRUBIN ALBERTI. HEINE-KE *en admettant cette estampe et plusieurs autres dans l'oeuvre de* CHÉRUBIN ALBERTI, *a été induit en erreur par* GORI, *des données duquel il a fait usage avec trop de confiance.*

Ibidem. Le triomphe de Camille, dessiné dans le goût d'une antique; pièce en largeur. D'après le *Polydore*.

HEINEKE a copié cet article dans GORI. *Nous avons tout sujet de croire, que ce prétendu triomphe de Camille est notre Nr. 160, et en ce cas* HEINEKE *l'a décrit une seconde fois page 88 de la manière suivante: Frise marquée au bas:* ALBERTUS AL-

Ces pièces sont gravées par UN ANONYME d'après des peintures de RAPHAËL D'URBIN, de FRÉDERIC ZUCCHERO. et deux d'après CHÉRUBIN ALBERTI. Ces deux pièces ont induit HEINEKE dans l'erreur de croire que CHÉR. ALBERTI les a aussi gravées.

Ibidem. La présentation de l'enfant Jésus au temple; pièce gravée d'après une des tapisseries du Vatican, et publiée après la mort de *Chérubin* par ses héritiers; d'après *Raphaël d'Urbin.*

Un tel sujet n'a pas été gravé par Chér. Alberti.

Page 87. Le titre et les figures pour le livre de *Pietro Paolo Magni, sopra il modo di sanguinare. Roma* 1584. 12 pièces in quarto.

Les douze estampes qui ornent cet ouvrage ne sont point de CHÉRUBIN ALBERTI, mais d'un artiste qui, sur le frontispice, s'est nommé ADAM SCULP. EXC., et qui. à en juger par le burin,

pourroit bien être ADAM GHISI DE MANTOUE.

PIÈCES QUE HEINEKE ATTRIBUE À CHÉRUBIN ALBERTI, MAIS DONT NOUS AVONS SUJET DE CROIRE QU'ELLES NE SONT PAS DE CE MAÎTRE, QUOIQUE NOUS N'OSIONS PAS LE SOUTENIR AVEC CERTITUDE.

Page 95. Un Amour qui mène un lion et un cheval marin dans les airs. Avec le nom de *Raphaël.*

Page 96. Le Sauveur en prières au jardin des olives, où l'on voit sur le devant les trois disciples qui dorment; pièce anonyme sans nom de peintre ni de graveur, qui sont *Perin del Vage,* et *Chérubin Albert.* Elle porte 10 p. 8 lign. de largeur, sur 8 p. 9 lign. de hauteur.

Il y a des épreuves, avec l'inscription: *Pater mi, si possibile* etc., et avec le nom du marchand *Ant. Lafrery.* 1586.

Page 97. La Ste. famille, où la Vierge tient l'enfant Jésus sur son berceau, pendant que le petit St. Jean amène son agneau. St. Joseph est assis à une table, ayant un livre et des lunettes; pièce anonyme en hauteur. D'après *Taddeo Zuccaro.*

Page 86. Un enfant tenant un épervier pour pêcher; pièce avec le chiffre de *Ch. Alberti.*

ANTOINE TEMPESTA.

Antoine Tempesta, peintre et graveur, naquit à Florence en 1555, et mourut en 1630, âgé de 75 ans. Il fut disciple de *Santo Titi*, et de *Jean Stradan*.

Il y a peu d'artistes qui égalent *Tempesta* à l'égard de la fécondité dans la composition. Ses groupes offrent de l'esprit, il met dans ses figures de l'élégance et de la grace, et son dessein, quoiqu'il ne soit pas toujours pur, montre une très grande pratique.

Les batailles, les chasses, les marches et les combats de cavalerie sont les sujets qu'il traitoit de préférence. Quoique ses chevaux soient trop forts de chair, ils ont le mérite de la variété dans les attitudes et dans les mouvemens. Les têtes de ces animaux ont généralement de la noblesse.

Toutes les estampes d'*Antoine Tempesta* sont très avancées à l'eau-forte, ce qui leur donne un air de crudité peu propre à flatter l'oeil de l'amateur; mais la science du trait et la vivacité de la touche

ne laissent pas de suppléer à ce qu'il leur
manque en agrémens. Quoique la ma-
noeuvre dans les estampes de *Tempesta*
soit peu remarquable, les graveurs pour-
ront y trouver des leçons utiles pour éta-
blir les premiers plans de leurs travaux,
lorsqu'ils auront de chevaux à traiter. Il
y a d'ailleurs beaucoup de pièces de *Tem-
pesta* qui, même à ne considérer que la
facilité spirituelle de la pointe, méritent
d'être accueillies par les amateurs de la
gravure.

Antoine Tempesta doit principalement
à ses eaux-fortes l'étendue de sa réputa-
tion. Son oeuvre en ce genre est très con-
sidérable. Le catalogue que nous remet-
tons ici au public, renferme 1460 pièces,
et nous croyons qu'il est à son complet
quoique, suivant *Gori*, il y ait quelques
uns qui prétendent que l'oeuvre de *Tem-
pesta* monte à 1519 pièces. Beaucoup de
ces estampes sont marquées de dates dont
la plus ancienne est l'année 1589, la plus
récente celle de 1627.

OEUVRE

D'ANTOINE TEMPESTA.

(Nr. 2 des monogrammes.)

VIEUX TESTAMENT.

1. Dieu créant les animaux. On lit au milieu d'en bas: *Ant. tempest. flore f.*

Largeur: 16 p. 9 lign. Hauteur: 12 p. 6 lign.

2-13. Histoire de la création du monde. Suite de douze estampes.

Largeur: 4 p. 4 lign. Hauteur: 3 p. 10 lign.

2) Dieu créant le ciel et la terre. On lit en bas: *Tempest — — in Roma.*

3) Il sépare la terre d'avec les eaux. Même inscription.

4) Il crée les herbes et les arbres.

5) Il crée le soleil, la lune et les étoiles.

6) Il crée les poissons et les oiseaux.

7) Il crée les autres animaux.

8) Il crée l'homme et la femme.

9) Il les place dans le paradis.

10) Il leur défend de manger du fruit de l'arbre de vie.

11) Adam et Eve séduits par le serpent mangent du fruit de l'arbre de vie.

12) Dieu reproche aux premiers hommes leur désobéissance.

13) Adam et Eve chassés du paradis.

14-233. Histoire de l'ancien testament. Suite de deux cents vingt estampes.

Largeur: 2 p. 6 lign. Hauteur: 2 p. 2 lign. La marge d'en bas : 4 lign.

234. Bataille des Hébreux contre les Amalécites. Grande pièce composée de deux planches jointes en largeur. On lit en haut: *Hebraeorum victoria ab Amalechitis reportata.* La marge d'en bas contient une dédicace adressée à Pompée Targoni par *Ant. Tempesta.*

Largeur: 29 p. Hauteur: 18 p. 8 lign.

235-259. Divers sujets tirés de l'écriture sainte, qui représentent des combats et autres actions militaires. Suite de vingt cinq estampes gravées à Rome en 1613.

Largeur: 10 p. 6 lign. Hauteur: 7 p. La marge d'en bas: 5 à 8 lign.

Ces pièces sont numérotées depuis 1 à 24, et marquées du chiffre de *Tempesta*. La marge d'en bas contient, au milieu la dénomination du sujet, et aux deux côtés, deux distiques Latins.

235) Frontispice où sont représentées les armes de Cosme II, grand duc de Toscane, au milieu de la Justice, de la Prudence, de la Gloire, et de la Libéralité. Les deux dernières supportent un grand cartouche, sur lequel est écrit la dédicace adressée au duc Cosme.

236) 1. Caïn tuant son frère Abel.

237) 2. Abraham mettant en fuite l'armée des ennemis qui emmenoit son neveu Loth prisonnier.

238) 3. Loth et sa famille ramené dans son pays par Abraham.

239) 4. Moïse faisant marcher l'armée des Hébreux contre celle des Ethiopiens.

240) 5. Défaite des Ethiopiens.

241) 6. Les Hébreux défaits par les Cananéens, pour avoir combattu contre les ordres de Moïse.

242) 7. Les Egyptiens poursuivant les Hébreux.

243) 8. L'armée de Pharaon submergée dans la mer rouge.

244) 9. La défaite des Amalécites par les Hébreux.

245) 10. La prise de la ville de Jéricoh.

246) 11. Josué ordonnant au soleil de s'arrêter.

247) 12. Josué faisant brûler les chars, et couper les jambes des chevaux de ses ennemis.

248) 13. Gédéon faisant le choix de ses soldats.

249) 14. Gédéon mettant l'épouvante dans le camp de ses ennemis.

250) 15. Mort d'Abimélech.

251) 16. David tuant Goliath.

252) 17. Le triomphe de David victorieux de Goliath.

253) 18. Saül se donnant la mort après la défaite de son armée par les Philistins.

254) 19. Jacob tuant Absalon, fils du roi David.

255) 20. Elisée, après avoir aveuglée l'armée du roi de Syrie qui étoit venu pour le prendre, l'amène au roi d'Israël.

256) 21. L'ange exterminateur taillant en pièces l'armée de Sennachérib.

257) 22. Josaphat rendant graces au Seigneur de cette victoire.

258) 23. Holopherne tué par Judith.

259) 24. Les Hébreux rebâtissant la ville de Jérusalem.

Les premières épreuves de ces estampes portent sur le titre cette adresse : *Nicolaus Van Aelst formis.* — — 1613. Les épreuves postérieures sont marquées au bas du frontispice : *Steffano Scolari forma in Venetia.* 1660.

NOUVEAU TESTAMENT.

260 - 275. Différens sujets du nouveau testament, et les quatre Evangélistes. Suite de seize estampes marquées du chiffre de *Tempesta.*

Hauteur : 2 p. 6 lign. Largeur : 1 p. 9 lign.

260) La Vierge immaculée entourée de quatre anges.

261) L'Annonciation.

262) La Visitation.

263) La Nativité de Jésus Christ.

264) La Présentation au temple.

265) L'Adoration des mages.

266) La circoncision.

267) La fuite en Egypte.

268) La résurrection de Lazare.

269) Le crucifiement.

270) La Pentecôte.

271) Le Prophète David.

272) St. Matthieu.

273) St. Marc.

274) St. Luc.

275) St. Jean.

276-290. Les quinze mystères du rosaire. Suite de quinze estampes.

Largeur: 2 p. 8 lign. Hauteur: 2 p. 4 lign. La marge d'en bas: 7 lign.

Ces estampes ne portent ni nom ni marque, mais dans la marge de chacune est un distique Latin.

276) L'Annonciation.

277) La Visitation de Ste. Elisabeth.

278) La Nativité.

279) La Présentation au temple.

280) Jésus Christ disputant avec les docteurs.

281) La prière au jardin.

282) La flagellation.

283) Le couronnement d'épines.

284) Le crucifiement.

285) Le portement de croix.

286) La résurrection.

287) L'Ascension.

288) La pentecôte.

289) L'Assomption de la Ste. Vierge.

290) Son couronnement dans le ciel.

291-324. Divers sujets de la vie de Jésus Christ, renfermés dans des ovales, et gravés au seul trait. Suite de trente quatre estampes.

Hauteur: 2 p. 10 lign. Largeur: 2 p. 2 lign.

325. La Ste. Vierge fuyant en Egypte, accompagnée de St. Joseph qui conduit l'âne par le licou. La marche se dirige vers le devant de la droite. Le chiffre de *Tempesta* est à la gauche d'en bas.

Hauteur: 9 p. 3 lign. Largeur: 7 p. 2 lign.

326. Jésus Christ attaché en croix au milieu de deux larrons, au pied de laquelle sont la Ste. Vierge, St. Jean et Ste. Madelaine. On lit à la gauche d'en bas: *Antoni. Tempesta inuen. et Fecit.* 1612. La marge d'en bas offre deux distiques Latins, et une dédicace adressée par Pierre Stephanoni à Pierre Enriquez de Herrera.

Hauteur: 17 p. 2 lign. La marge d'en bas: 7 lign. Largeur: 13 p. 8 lign.

On trouve, quoique très rarement,
une première épreuve avant les disti-
ques et avant la dédicace.

SUJETS DE VIERGES.

327. La Ste. Vierge debout sur un crois-
sant au milieu de Chérubins. Elle porte
la main droite sur son sein, et fait un
geste de la gauche. Sans marque.

Hauteur: 3 p. 3 lign. La marge d'en bas: 2 lignes?
Largeur: 5 p. 2 lign.

328. La Ste. Vierge assise sr un trône.
au milieu de St. Dominique et de Ste.
Catherine de Sienne, à qui elle distribue
des rosaires. Dans une grande marge d'en
bas sont deux distiques Latins, et une dé-
dicace adressée à Curce Cinquino. — *Ant.
Tempest. fe.*

Hauteur: 11 p. La marge d'en bas: 4 p. Largeur:
7 p. 6 lign.

329. Image miraculeuse de la Ste.
Vierge, en demi-corps, couronnée par
deux anges. On lit en bas, à gauche:
Natalis Bo^{us}, à droite: *Æ fecit.*

Hauteur: 11 p. 6 lign. Largeur: 9 p. 4 lign.

SAINTS ᴇᴛ SAINTES.

330-343. Jésus et les Apôtres, parmi lesquels est compris St. Paul. Suite de quatorze estampes.

Hauteur: 7 p. 2 lign. La marge d'en bas: 3 à 4 lign. Largeur: 5 p. 1 à 2 lign.

Chacune de ces pièces est marquée du chiffre de *Tempesta*, et la marge d'en bas offre le nom du Saint et le numéro de la suite.

330) Le Sauveur assis, ayant sur ses genoux le globe de la terre, sur lequel il met la main gauche, et donnant la bénédiction de la main droite.

331) *S. Petre. n. 1.*

332) *S. Paule. n. 2.*

333) *S. Andrea. n. 3.*

334) *S. Jacobe. n. 4.*

335) *S. Joanes. n. 5.*

336) *S. Thoma. n. 6.*

337) *S. Jacobe. n. 7.*

338) *S. Philippe. n. 8.*

339) *S. Bartholomaee. n. 9.*

340) *S. Matthaee. n. 10.*

341) *S. Simon. n. 11.*

342) *S. Thadaee. n. 12.*

343) *S. Matthia. n. 13.*

344-357. Jésus Christ et la Ste. Vierge, les douze Apôtres et St. Paul. Suite de quatorze grandes estampes.

Hauteur: 19 p. 3 lign. Largeur: 13 p. 9 lign.

Chacune de ces estampes est marquée ou du nom ou de la marque de *Tempesta,* ainsi que de l'adresse de *Nic. van Aelst.* Dans le fond on voit deux sujets de la vie du saint personnage représenté dans l'estampe. En haut on lit un des simboles des apôtres, et en bas est le nom du Saint.

344) 1. *Jésus Christus — Pater noster qui es in celis* etc. Dans une tablette à la droite d'en bas est une dédicace adressée par Nic. van Aelst au pape Grégoire IV.

345) 2. *S. Maria. — Ave Maria gratia plena dominus tecum.*

346) 3. *S. Petrus Apostolus. — Credo in deum* etc.

347) 4. *S. Andreas Apostolus. — Et in Jesum Christum* etc.

348) 5. *S. Joannes Apostolus. — Qui conceptus est* etc.

349) 6. *S. Jacobus. minor Apostolus — Passus sub Pontio* etc.

350) 7. *S. Thomas apostolus — Descendit ad inferos* etc.

351) 8. *S. Philippus Apostolus — Inde venturus est* etc.

352) 9. *S. Bartholomeus apostolus — Credo in spiritum sanctum.*

353) 10. *S. Mathaeus Apostolus et Evangelista. — Sanctam ecclesiam catholicam* etc.

354) 11. *S. Simon Apostolus — Remissionem peccatorum.*

355) 12. *S. Thadaeus apostolus. — Carnis resurrectionem.*

356) 13. *S. Matthias apostolus. — et vitam aeternam. Amen.*

357) 14. *S. Paulus apostolus. — Vade quoniam vas electionis est mihi iste.*

358-374. Divers Saints et Saintes, renfermés dans des ovales, et gravés au seul trait, dans le même goût que les pièces précédentes Nr. 291-324. Suite de dix-sept estampes.

Hauteur: 2 p. 10 lign. Largeur: 2 p. 2 lign.

375-389. La vie de St. Philippe Benizi, fondateur des Servites. Suite de quinze

estampes , y compris le frontispice qui
offre cette inscription : *Vita B. Philippi
Benicii — ad alendam pietatem universi sui
ordinis. CIↃ. IↃ XC. Romae*, écrite dans une
forme ovale.

Hauteur: 3 p. 8 lign. La marge d'en bas: 7 lign.
Largeur: 2 p. 10 à 11 lign.

Chacune de ces pièces qui sont numé-
rotées depuis 1 à 14, a dans la marge
d'en bas une explication Latine du sujet.

390 - 462. Les saintes Vierges Ro-
maines qui ont souffert le martyre.
Suite de soixante et treize estampes,
non compris le frontispice qui offre
un cartouche avec cette inscription : *Ima-
gini di molte S. S. Virgini Rom.ᵉ nel
martirio intagliate da Antonio Tempesta
in Roma — Gio. Ant. de Paoli form. — Sup.
Perm.* Ce frontispice est gravé au burin
par un anonyme.

Largeur: 4 p. 4 lign. Hauteur: 2 p. 9 lign.

Chaque sujet est renfermé dans un ova-
le, et marqué du nom de la Martyre, ainsi
que du jour de sa fête.

Ces estampes ont été destinées à orner
un ouvrage imprimé qui a pour titre;

Historia delle sante vergini Romane etc.
Opera di Antonio Gallonio. Roma. 1591.
in 4ᵗᵒ. Ce sont les épreuves de ce livre
qui sont les premières et qui sont avant
toute lettre.

463-489. La Vie de St. Antoine, patri-
arche des Ermites d'Orient. Suite de
vingt sept estampes, non compris le fron-
tispice, où sont représentées en haut les
armes du cardinal Cinthio Aldobrandini,
accompagnées de la Vertu et de la Re-
nommée. En bas est une dédicace adres-
sée en 1597 par *Ant. Tempesta* au cardi-
nal nommé ci-dessus.

Hauteur: 7 p. La marge d'en bas: 1 p. 5 lign.
Largeur: 6 p.

Ces pièces sont numérotées au milieu
de la marge d'en bas, depuis I à XXVII.
La marge est divisée en deux sections,
dont chacune offre une explication du su-
jet, écrite en Latin et en Italien.

Dans les épreuves postérieures, la
dédicace qui se trouve sur le titre,
est effacée et remplacée par cette in-
scription: *Vita S. Antonii Abbatis — —
Antonius Tempesta fecit. Si stampano*

in Roma alla Pace — — del Som. Pontefice.

490. Le bienheureux J. Capistran de l'ordre de St. François, tenant un étendart. Les miracles arrivés par l'intercession de ce Saint sont représentés en douze compartimens rangés autour. Au milieu d'en bas est une dédicace adressée par *Ant. Tempesta* en 1623 au cardinal Charles de Médicis.

Hauteur: 18 p. Largeur: 12 p. 10 lign.

491. St. Dominique, fondateur des F. F. Précheurs. D'après *B. Sprangers.* On lit dans la marge d'en bas: *S. Dominicus. Labia eius: lilia distilantia* etc. *Cesar Caprianicus formae Romae.*

Hauteur: 18 p. La marge d'en bas: 4 lign. Largeur: 14 p.

492. St. Eustache rencontrant à la chasse un cerf qui porte entre son bois une image de Jésus Christ à la croix. On lit dans la marge d'en bas: *S. Eustachius*, et ce distique Latin: *Venator predam cupiens* etc.

Largeur: 9 p. 8 lign. Hauteur: 6 p. 6 lign. La marge d'en bas: 4 lign.

493. St. Jérôme en pénitence dans

le désert. On lit dans la marge d'en bas *).

Même dimension.

494. St. François recevant les stigmates, en priant dans la solitude. On lit dans la marge d'en bas: *S. Franciscus.*, et ce distique Latin: *Vulnera diuini dum* etc.

Même dimension que les deux pièces précédentes.

495· St. Jérôme méditant dans le désert sur le jugement dernier. En bas est écrit: *Ant. tempesti inu. et fecit.* — —*Baptista Parmensis Formis Romae* 1590. Dans la marge d'en bas on lit le nom: *S. Hieronimus.*, et deux distiques Latins.

Hauteur: 16 p. 10 lign. La marge d'en bas: 7 lign. Largeur: 13 p. 6 lign.

496. La conversion de l'apôtre St. Paul. On lit à la droite d'en bas: *Anto. tempest. inuenit et incidit.* La marge d'en bas offre une dédicace adressée par *Ant. Tempesta* à Lucas Cavalcante.

Largeur: 17 p. 9 lign. Hauteur: 13 p. 4 lign. La marge d'en bas: 3 lign.

497. Ste. Françoise, dame Romaine, ac-

*) L'inscription que nous avons sujet de supposer, étoit coupée dans l'épreuve, la seule que nous ayons vue de cette estampe.

compagnée d'un ange habillé en lévite.
Autour sont représentées les diverses cé-
rémonies observées à Rome à la canoni-
sation de cette Sainte. On lit au bas de la
Sainte, vers la gauche: *Ant.ˢ Temp.ᵘˢ incidit.*

Largeur: 19 p. 6 lign. Hauteur: 14 p. 6 lign.

498-544. Les différentes espèces de sup-
plices qu'ont souffert les martyrs chré-
tiens. Suite de quarante sept estampes.

Hauteur: 7 p. 1 à 2 lign. Largeur: 5 p.

Ces estampes ont été gravées pour un
ouvrage intitulé: *Trattato de gli instru-
menti di martirio — — usate da gentili
contro Christiani, descritte et intagliate in
rame. Opera di Antonio Gallonio. In Roma.
1591. in 4ᵗᵒ*).*

Cet ouvrage a été dans la suite traduit en
Latin, et publié à Paris en 1660, sous le titre
suivant: *De Sanctorum martyrum crucia-
tibus Antonii Gallonii* etc. *Parisiis.* 1660.
Outre ce titre imprimé, il y a à la tête de
cette traduction un frontispice gravé à
l'eau-forte par un anonyme, lequel re-
présente un encadrement · surmonté de

*) Les épreuves employées dans cette édition sont
marquées en bas du numéro de la page qu'elles
occupent dans le livre.

deux génies ailés qui supportent un écusson d'armes de forme ronde. En bas est un aigle, les ailes déployés, et aux deux côtés deux femmes grotesques. Au milieu de l'encadrement est ce titre : *De S. S. Martyrum cruciatibus Antonii Gallonii Rom. — — liber, cum figuris Romae in aere incisis per Antonium Tempestam — — Parisiis* M. D. C. LIX. *).

HISTOIRE PROFANE.

545-556. Les principales actions de la vie d'Alexandre le Grand. Suite de douze pièces, y compris le frontispice.

Largeur: 10 p. 6 lign. Hauteur: 7 p. 6 lign. La marge d'en bas: 8 lign.

Ces pièces sont numérotées au milieu de la marge d'en bas depuis I à XII, et la marge de chacune offre quatre hexamètres Latins.

Le frontispice représente un cartouche, où l'on voit à gauche Bellone, à droite l'Abondance, en haut les armes de Charles duc de Croy, et en bas différentes

*). Les épreuves de cette traduction sont très foibles, et les numéro des pages y sont supprimés.

armures. Au milieu du cartouche est écrit : *Alexandri magni praecipuae res gestae ab Antonio Tempesta Florentino aeneis formis expressae — — CIƆ. IƆ C. VIII. Venduntur Antverpiae, apud Jo. Bapt. Vrintium.*

Dans les épreuves postérieures on lit : *apud Car. de Mallery*, au lieu des mots : *Jo. Bapt. Vrintium.*

557. Vue des deux statues d'Alexandre le Grand domptant Bucéphale, par Phidias et par Praxitèle, lesquelles sont à Rome dans la place de Monte Cavallo. On lit à la gauche d'en bas : *An. tempest. fec.*

Largeur : 18 p. Hauteur : 13 p. 5 lign.

558. La statue équestre de l'Empereur Marc-Aurèle Antonin qui est à Rome dans le Capitole. Sans le nom de *Tempesta*. Entre autres inscriptions qui se trouvent sur cette estampe, on lit à la droite d'en bas une dédicace adressée par Nic. van Aelst au cardinal Odoardo Farnèse.

Hauteur : 17 p. 3 lign. Largeur : 12 p. 6 lign.

559. La mort de Camille dans le combat donné entre les Latins et les Troyens. Grand morceau en deux feuilles jointes en largeur. On lit en bas, à gauche : *Ant.*

tempesti fecit., au milieu: *César. de. or. in.*, et à droite: *Sta. Fo. Ro.* 1591. La marge d'en bas offre huit hexamètres Latins.

Largeur: 31 p. 6 lign. Hauteur: 10 p. 10 lign. La marge d'en bas: 1 p. 5 lign.

Les secondes épreuves portent dans la marge d'en bas cette adresse: *Joannes Orlandi excudit.*

560— 595. La guerre des Romains contre les Bataves. Suite de trente six pièces.

Largeur: 7 p. 9 lign. Hauteur: 5 p. 5 lign. La marge d'en bas: 8 lign.

Ces pièces sont numérotées au milieu de la marge d'en bas depuis 1 à 36. Le numéro est placé dans un petit cercle. La marge offre une explication du sujet en Hollandois et en Latin. Le frontispice représente Rome et la Batavie qui se donnent la main, dans un rond, autour duquel on lit: *Romanorum et Batavorum Societas.* Au bas de cette planche est écrit: *Ant. Tempesta f.*

Ces estampes ont été publiées sous le titre suivant: *Batavorum cum Romanis Bellum a Corn. Tacito lib. IV et V. Hist. olim descriptum, figuris nunc aeneis expressum.*

Auctore Othone Vaenio etc. *Antverpiae,* 1612 *in* 4^{to} *oblongo.* Chaque estampe est accompagnée d'une explication Latine imprimée in verso.

596—607. Les douze premiers empereurs Romains à cheval, en douze feuilles.

Hauteur: 11 p. Largeur: 8 p. 5 lign.

Ces pièces sont numérotées depuis I à XII. Au bas de chacune, le nom de l'empereur est écrit en Latin.

Ces douze pièces sont précédées d'un frontispice qui représente un cartouche surmonté des armes de Jacques Bosio, et entouré de trophées d'armures. Au milieu est écrit ce titre: *XII Caesares in equestri forma elegantissime efficti Antonio Tempesta Florentino inventore atque incisore.* Suit la dédicace adressée en 1596 à Jacques Bosio. Tout au bas de l'estampe est cette adresse: *Battista Panzera Parmen. formis. Romae.* 1596.

Même dimension.

608—616. Quatre des principaux héros, et cinq des héroïnes des Romains, vêtus à la Romaine et montés à cheval. Suite de neuf estampes.

Hauteur: 5 pouces? Largeur: 3 p. 9 lign.

Ces pièces sont marquées du nom du personnage qui y est représenté, et du nom ou de la marque d'*Ant. Tempesta*; il n'y en a qu'une seule qui porte cette adresse: *Joannis Orlandi a Pasquino formis Romae* 1597.

617. Une frise où est représenté un combat de cavaliers Romains; en forme d'un bas-relief antique. On remarque à droite un cavalier dont le cheval tombe sur la tête, et au-delà de celui-ci, un trompête. Cette pièce ne porte ni nom, ni marque.

Largeur: 15 p. 7 lign. Hauteur: 4 p. 1 lign. La marge d'en bas: 5 lign.

618. Le triomphe d'un empereur Romain, dessiné d'après les anciens monumens. Grand morceau composé de deux planches jointes en largeur. On lit à la droite d'en haut: *Quemadmodum magnetes illi — — Antonii Tempeste Florentini inventoris opus. Romae anno salutis.* 1603. En bas se trouvent, au milieu les armes de Raymond Turre, comte de Valsasino, à gauche une dédicace adressée à ce comte par *Ant. Tempesta*, et à droite l'expli-

cation des sujets représentés dans l'estampe.

Largeur: 27 p. 8 lign. Hauteur: 17 p. 9 lign.

619—627. Les plus fameux passages de rivières par des armées. Suite de neuf estampes.

Largeur: 10 p. 3 lign. Hauteur: 5 p. 6 lign. La marge d'en bas: 10 lign.

Ces sujets sont marqués de plusieurs lettres qui, à ce qu'il semble, se rapportent au texte de quelque livre imprimé. Dans la marge d'en bas de chaque estampe est une explication du sujet en langue Italienne.

619) Passage du fleuve Centrine par Xenophon.

620) Celui de l'Ister par Alexandre le Grand.

621) Celui du Granique par le même.

622) Celui du Tanaïs par le même.

623) Celui de l'Hidaspe par le même.

624) Celui du Rhône par Annibal.

625) Celui du même fleuve par les éléphans de l'armée d'Annibal.

626) Celui de l'Escaut par Alexandre Farnèse.

627) Celui du Tibre par François Sforze.

628—633. Six sujets de la vie de Marguérite d'Autriche, épouse de Philippe III, roi d'Espagne. En six estampes.

Largeur: 6 p. 6 lign. Hauteur: 4 p. 8 lign.

Ces pièces qui portent les numéro 1, 2, 10, 11, 13 et 20, font partie d'une plus grande suite d'estampes gravées conjointement avec *Ant. Tempesta* par *Jacques Callot* et *Raphaël Sciaminose*.

634. Plan de la bataille donnée entre l'armée du roi de Pologne et celle des rebelles par Charles, duc de Sudermanland en 1605. A droite est un tableau offrant l'explication des endroits marqués dans l'estampe par des lettres. Au bas de ce même côté on lit: *Romae cum Priuilegio Summi Pontificis Jacobus Laurus Romanus f. et excudit. Superiorum permissu.* 1606. — *Antonius Tempesta sculpsit.*

Largeur: 12 p. 5 lign. Hauteur: 9 p. 6 lign.

635. La statue équestre de Henri II, roi de France, jettée en bronze par *David Riccio de Volterre*, qui est à Rome dans le palais Ruccelli. Entre autres inscriptions qui se trouvent sur cette estampe, on lit à la droite d'en bas une dédicace

adressée par Nic. van Aelst au cardinal
Charles de Lorraine.

Hauteur: 17 p. Largeur: 12 p. 5 lign.

636. Henri IV, roi de France, à cheval.
On lit en haut: *Henricus IIII*, *Rex Gal-
liae et Navarrae.*, et à la droite d'en bas :
Anton. Tempest. fec. — *Nicolo uan Aelst
formis. Romae.* 1593.

Hauteur: 18 p. Largeur: 13 p. 3 lign.

On a de ce morceau deux épreuves.

La première est avant l'adresse de
Nic. van Aelst, et la tête du roi est gra-
vée à l'eau - forte, comme toute la
planche, par *Ant. Tempesta.*

La seconde porte à la droite d'en bas
cette adresse : *Nicola uan Aelst formis
Romae.* 1595, et la tête du roi est gra-
vée au burin par *Pierre de Jode.*

637. La statue équestre de Cosme I,
grand duc de Toscane, ouvrage de *Jean
de Bologne.* On lit dans un cartouche au
bas de la planche une dédicace adressée
par *Ant. Tempesta* à Jean Nicolini, et un
peu plus haut cette adresse: *Andrea Vac-
cario forma in Roma.* 1608.

Hauteur: 18 p. 3 lign. Largeur: 14 p.

SUJETS DE MYTHOLOGIE.

638—787. Les métamorphoses d'Ovide. Suite de cent cinquante pièces.

Largeur: 4 p. 3 lign. Hauteur: 3 p. 7 lign. La marge d'en bas: 2 lign.

Ces pièces sont numérotées à la gauche de la marge d'en bas depuis 1 à 150. Chaque marge contient une explication succincte du sujet en langue Latine.

Cette suite est précédée d'un frontispice qui représente le buste d'Ovide dans un médaillon placé sur un piédestal, aux côtés duquel sont deux femmes grotesques. Sur le piédestal est écrit ce titre: *Metamorphoseon sive transformationum — — à Petro de Jode Antverpiano in lucem editi — — Petrus de Jode excudit. A.° 1606.* Ce frontispice est gravé au burin par un anonyme.

Hauteur: 5 p. Largeúr: 4 p.

Dans les épreuves postérieures on lit: *Wilhelmus Janssonius excudit. Amsterodami*, au lieu de *Petrus de Jode excudit.*

788—799. Les douze travaux d'Hercule. Suite de douze estampes.

Largeur: 5 p. 2 lign. Hauteur: 3 p. 3 à 4 lign. La marge d'en bas: 3 lign.

Ces estampes sont inventées et gravées par *Ant. Tempesta*, mais elles ne sont marquées ni de son nom, ni de sa marque. Elles sont précédées d'un frontispice où l'on voit un cartouche surmonté des armes du cardinal François Maria de Monte, et orné de deux femmes grotesques dont celle à gauche tient une massue, l'autre, à droite, un arc et un carquois. Le cartouche offre une dédicace adressée au cardinal nommé ci-dessus par Nic. van Aelst en 1608.

Largeur: 5 p. 3 lign. Hauteur: 3 p. 7 lign.

800—803. Les quatre élémens, savoir: l'Air réprésenté par la déesse Junon, le Feu par le Soleil, la Terre par Cibèle, et l'Eau par Thétis, accompagnées des animaux qui vivent dans ces quatre élémens. Suite de quatre estampes.

Largeur: 7 p. 2 lign. Hauteur: 4 p. 11 lign.

804—807. Les quatre saisons de l'année, représentées allégoriquement par les divinités qui y président; en quatre estampes gravées à Rome en 1592. Ces pièces sont numérotées au milieu d'en bas depuis 1 à 4, et portent dans

la marge d'en bas deux hexamètres Latins.

Largeur: 7 p. 10 lign. Hauteur: 5 p. 4 lign. La marge d'en bas: 2 lign.

808—811. Les mêmes sujets traités différemment, et renfermés dans des encadremens ornés de figures, des signes du Zodiaque dans des médaillons et des arabesques; en quatre estampes gravées en 1592.

Largeur: 7 p. 10 lign. Hauteur: 5 p. 6 lign.

812—821. Différens paysages, animés par des sujets de la fable. Suite de dix estampes.

Largeur: 7 p. 1 lign. Hauteur: 5 p. 1 lign. La marge d'en bas: 4 lign.

Ces estampes sont inventées et gravées par *Ant. Tempesta*, mais elles ne portent ni nom ni marque. Les sujets y représentés sont les suivants:

812) La chûte de Phaëton.

813) Narcisse se regardant dans une fontaine.

814) Pluton enlevant Proserpine.

815) Actéon changé en cerf.

816) Mort d'Adonis.

817) Enlevement de Ganymède.

818) Dédale volant dans les airs.

819) Europe enlevée par Jupiter changé en taureau.

820) Syrinx changée en roseau.

821) Neptune poursuivant la Nymphe Ceyx.

822. Diane se baignant au retour de la chasse avec ses Nymphes, et s'appercevant de la grossesse de Calisto. On lit en bas, à droite: *Ant. temp. F.*, et à gauche: *Petr. de Jode excud.*

Largeur: 12 p. Hauteur: 8 p. 5 lign. La marge: 5 lign.

823. Actéon changé en cerf, pour avoir vu Diane dans le bain. On lit en bas: *Ant. temp.*, et vers la gauche: *Petr. de Jode excud.* Ce morceau fait le pendant du précédent, et a la même dimension.

824. Une frise dans laquelle sont représentés des enfans qui font la vendange, et d'autres qui font un sacrifice au dieu Priape. Le chiffre d'*Ant. Tempesta* est marqué vers le milieu d'en bas.

Largeur: 14 p. Hauteur: 2 p. 11 lign. La marge d'en bas: 4 lign.

825. Le combat des Amazones contre les Grecs. On lit au milieu d'en bas: *An-*

tonius Tempesta Inuentor et fecit. Anno Jubilei. 1600. La marge d'en bas offre une dédicace adressée par *Tempesta* à Joseph Cesario, et cette adresse : *Joannes Orlandi formis. Superior. permissu.*

Largeur: 14 p. 9 lign. Hauteur: 10 p. 6 lign. La marge d'en bas: 8 lign.

826. Orphée attirant par le son de sa lyre les oiseaux et les animaux. On lit à la gauche d'en bas : *Ant. tempest. fiorent.*, et à droite : *Romae Joan. Antonius de Pauli formis.* La marge offre quatre distiques Latins et cette dédicace : *Ill' D. D. Jacobo Sannesio sacrae consultae Aud.' et Secr.° Dign.° Antonius Tempesta D. D.*

Largeur: 16 p. 2 lign. Hauteur: 12 p. La marge d'en bas: 6 lign.

827. Un combat de Centaures contre plusieurs animaux. On lit en bas : *Antonius Tempesta inuentor e fecit. — — Joannes Orlandi formis Romae cum priuilegio.* La marge d'en haut contient une dédicace adressée par Jean Orlandi au comte Fortuné Cesi.

Largeur: 17 p. 4 lign. Hauteur: 13 p. 3 lign. La marge d'en haut: 3 lign.

DIFFÉRENS SUJETS DE BATAILLES.

828— 837. Différens sujets de batailles. Suite de dix estampes, inventées et gravées à Rome.

Largeur: 7 p. 9 lign. Hauteur: 3 p. 5 lign. La marge d'en bas : 3 lign.

Ces pièces sont numérotées à la droite de la marge d'en bas depuis 1 à 9. Elles sont précédées d'un frontispice qui n'a point de numéro, et qui représente un cartouche, aux deux côtés duquel on voit un esclave garotté et accroupi. Le cartouche offre une dédicace adressée par *Ant. Tempesta* à Pierre Strozzi.

838—847. Divers sujets de batailles. Suite de dix estampes inventées et gravées à Rome en 1599.

Largeur: 10 p. Hauteur: 3 p. 6 lign.

Ces pièces sont numérotées à la droite d'en bas depuis 1 à 10. Nr. 1. offre des trophées et une large banderole, où est écrit une dédicace adressée en 1599 par *Ant. Tempesta* à Theophile Torri.

848—855. Divers sujets de batailles. Suite de huit estampes.

Largeur: 12 p. 3 lign. Hauteur: 8 p. 3 lign. La marge d'en bas: 4 lign.

Dans la marge de deux de ces estampes on lit: *Jacobo Kinig Germano, artis in aes incidendi studioso, atque promotori Nicolaus van Aelst Belga hoc Antonii Tempestae opus lubens dedicauit Romae 1601.* Les autres portent simplement le nom d'*Ant Tempesta.*

Cette suite est précédée d'un frontispice où l'on voit un cartouche qui renferme une dédicace adressée par *Ant. Tempesta* à Ange Altemps, duc de Gallese etc. Ce cartouche est surmonté des armes du duc, placées au milieu de la Prudence et de la Vertu qui terrassent la Fraude et l'Envie.

Même dimension.

ENTRÉES ET CÉRÉMONIES.

856. Catafalque ou décoration funèbre pour un grand duc de Toscane. On remarque de chaque côté un grand candélabre, et deux plaques supendues au mur l'une sur l'autre. Sans nom.

Hauteur: 8 p. Largeur: 6 p.

857. Ordre de cavalcade pour l'entrée d'un ambassadeur dans la ville de Rome.

En quatre estampes qui, assemblées en largeur, ne composent qu'une même frise.

Largeur: 16 p. 6 lign. Hauteur: 1 p. 9 lign.

Ces pièces sont numérotées depuis I à IIII dans une petite marge qui se trouve au côté droit. Au bas de Nr. IIII on lit à gauche: *Ordine che si tiene — — Ant. Tempesti cum priuilegio summi Pontificis et superior. licentia.* Elles ont été gravées sur une même planche, l'une au-dessus de l'autre. Au bas des sujets est une marge de 1 p. 5 lignes de hauteur, laquelle offre une dédicace adressée en 1632 par Joseph de Rossi à Vaiovai préfet de Rome.

858. Ordre de la cavalcade qui accompagne le grand Seigneur, l'orsqu'il sort de son serail, en cinq pièces qui, assemblées en largeur, ne composent qu'une même frise.

Largeur: 16 p. 9 lign. Hauteur: 2 p. 10 lign. La marge d'en bas: 6 lign.

Ces pièces sont numérotées à la droite d'en bas depuis I à V. Au haut de la droite de Nr. III on lit: *Ordine que tiene*

*il gran Turco quando caualca — — Ant.
Temp. cum priuilegio Summi Pontificis.*

Les épreuves postérieures portent
l'adresse de *Ciartres.*

859. Ordre de la cavalcade qui se fait
à Rome, lorsque le pape, après sa créa-
tion, va à l'église de St. Jean de Latran.
On lit dans la marge d'en bas: *La caval-
catura con le sue ceremonie* etc. Sans le
nom de *Tempesta.*

Largeur: 19 p. Hauteur: 13 p. 9 lign. La marge
d'en bas: 3 lign.

860. La même cérémonie, en sept es-
tampes qui, assemblées en largeur, ne
composent qu'une même frise.

Largeur: 16 p. Hauteur: 3 p. 4 lign.

Ces pièces sont numérotées depuis I
à VII dans une petite marge qui se trouve
à droite. Au bas de Nr. IIII on lit: *Ordine
della cavalcata* etc., et à la droite d'en
haut est écrit: *Ant. Tempesti.* Les autres
pièces ne portent pas le nom de l'artiste.

Les épreuves postérieures portent l'a-
dresse de *Ciartres.*

861. La représentation de l'ordre de la
marche pour l'entrée du pape Clément VIII
dans la ville de Ferrare en 1598. Grand

morceau composé de deux planches join-
tes en largeur. On lit en haut: *Vero. di-
segno. dell. ordine* etc., et à la gauche
d'en bas: *Cum priuilegio summi Pontifi-
cis Antonius Tempesta in. et sclup. Romae.*
1598. *Joseph de Rubeis junior formis.*

Largeur: 20 p. Hauteur: 14 p. 8 lign.

862. La cérémonie de l'exposition du
St. Suaire dans la place au devant du châ-
teau de la ville de Turin.. On lit en bas:
*Cum priuilegio Sum. Pont. — superiorum
permissu — Antonius Tempesta fecit.*, et
dans la marge: *Ecco il ritratto del santis-
simo sudario* etc.

Largeur: 23 p. Hauteur: 15 p. 6 lign. La marge
d'en bas: 6 lign.

On a de ce morceau de premières
épreuves où les deux figures du Christ
sur le Suaire sont imprimées avec une
planche gravée en bois.

DIFFÉRENS ANIMAUX.

863—886. Chevaux en différentes atti-
tudes. Suite de vingt quatre estampes
inventées et gravées par *Ant. Tempesta.*
Sans le nom de l'artiste.

Largeur: 2 p. 5 à 6 lign. Hauteur: 1 p. 9 lign.

887-914. Des animaux de différentes espèces. Suite de vingt-huit estampes, inventées et gravées par *Ant. Tempesta*. Sans le nom de l'artiste.

Largeur: 2 p. 5 lign. Hauteur: 1 p. 9 lign.

915-940. Divers combats d'animaux. Suite de vingt-six estampes, y compris le frontispice.

Largeur: 4 p. 9 lign. Hauteur: 3 p. 1 lign.

Le frontispice représente un cartouche dans lequel est écrit une dédicace adressée en 1600 par *Ant. Tempesta* à Néri Dragomanno; il est un peu plus grand, car il porte 3 p. 4 lignes de hauteur.

941-968. Chevaux de différens pays. Suite de vingt-huit estampes.

Largeur: 6 p. Hauteur: 4 p. 6 lign. La marge d'en bas: 7 lign.

Ces pièces sont numérotées au milieu de la marge d'en bas depuis 1 à 28.

Elles sont précédées d'un frontispice qui représente la déesse Minerve tenant les armes du duc Orsino, et montée sur un char conduit par la Prudence et la Charité. On lit autour de l'une des roues du char: *Anto. Tempe. Florent. invent. et*

incidit. an. 1590., et dans la marge d'en bas ce dsitique: *His ducibus princeps celebraberis ore virorum illa homines beat haec sideribusque locat*, et d'une planche, sur laquelle est gravé une épitre adressée par Jules Roscius Hortinus au duc Virginio Ursino, duc de Bracciano en 1590.

969-990. Des oiseaux de différentes espèces. Suite de vingt-deux estampes.

Hauteur: 6 p. 9 lign. Largeur: 5 pouces environ.

Ces vingt-deux estampes font partie d'une suite de soixante et onze pièces, parmi lesquelles il y en a 38 gravées au burin par *Fr. Villamena*, quelques unes à l'eau-forte par *J. Maggi*, et les autres par *Ant. Tempesta* qui a fait les desseins de toutes.

Les noms des oiseaux représentés sur les planches gravées par *Tempesta* sont les suivans:

969) *Fresone* 59.

970) *Passera montanara.* 61.

971) *Fringuellina.*

972) *Merlo.*

973) *Gennara.*

974) *Fagiano.* 13.

975) *Tortora.*

976) *Upupa.*

977) *Storno.*

978) *Passero nostrale.*

979) *Franguello nostrale.* 46.

980) *Passaro matusino.* 56.

981) *Ziolo.* 55.

982) *Verzellino.*

983) *Fanello.*

984) *Strillozzo.* 57.

985) *Passero solitario.*

986) *Coda rosso.*

987) *Papagello.*

988) *Cardello.*

989) *Vccello della Madonna.* 60.

990) *Ladola nostrale.*

Il est à observer, que ces estampes sont des moindres ouvrages de notre artiste. Les numéro qui suivent les noms des oiseaux, sont ceux de la suite dont cependant il n'y a que quelques pièces de marquées.

CHASSES.

991-1014. Diverses manières de prendre des oiseaux à la chasse, et de les

gravée en grand d'après une cornaline
antique du cabinet de P. Stephanoni. Dans
un ovale. On lit dans la marge d'en bas:
Corneola haec eximie etc. Sans le nom de
Tempesta.

Largeur: 5 p. 4 lign. Hauteur: 3 p. 5 lign. La
marge d'en bas: 5 lignes?

1106 – 1120. Diverses chasses d'ani-
maux. Suite de quinze pièces.

Largeur: 5 p. 1 lign. Hauteur: 3 p. 7 lign.

Ces pièces numérotées à la droite d'en
bas depuis 1 à 15 sont précédées d'un
frontispice, qui représente un cartouche
surmonté d'un lion et d'un tigre qui
soutiennent les armes de Néri Drago-
manno. Le cartouche contient une dé-
dicace adressée à ce même Drago-
manno, en 1598, par *Ant. Tempesta.*

1121 – 1132. Diverses chasses d'ani-
maux. Suite de douze estampes, y com-
pris le frontispice.

Largeur: 7 p. 3 lign. Hauteur: 4 p. 9 lign.

Le frontispice représente une peau
de lion étendue entre deux arbres, sur
les branches desquels différentes pièces
de gibier sont suspendues, et aux pieds
desquels est un chien de chasse. La

peau offre une dédicace adressée en
1598 par *Ant. Tempesta* à Jacques Se-
nesio. Vers la gauche d'en bas est cette
adresse : *Cesari Crapanica forma in
Roma.*

1133 - 1139. Diverses chasses d'ani-
maux. Suite de sept *) estampes.

Largeur: 9 p. 8 lign. à 10 p. Hauteur: 6 p. 3 lign.
à 7 p. La marge d'en bas: 5 à 6 lign.

Ces pièces sont numérotées à la
droite de la marge d'en bas, depuis
1 à 7. Dans chacune de ces marges on
lit à gauche: *Ant. Tempesta invent. et
sculp.*, et à droite: *F. L. D. H. Ciartres
excudit cum Priuilegio Regis Christianifs*
On a des épreuves avant les numéro.

1140 - 1147. Diverses chasses d'ani-
maux. Suite de huit estampes.

Largeur: 10 p. 4 à 5 lign. Hauteur: 6 p. 10 à 11
lign. La marge d'en bas: 4 à 5 lign.

Ces pièces numérotées à la gauche
d'en bas depuis I à VIII sont précédées
d'un frontispice qui représente deux
chasseurs assis près de leurs chevaux

*) Il est vraisemblable qu'il existe une huitième
pièce qui sert de frontispice.

chargés de gibier. Le cartouche contient
une dédicace adressée par *Ant. Tempesta*
en 1609 à Jean Leoncini. En bas est cette
adresse : *Calistus ferrante for. Superior.
permissu.*

Dans les épreuves postérieures l'a-
dresse de *Caliste Ferrante* est suppri-
mée et remplacée par celle de *Dom. de
Rossi.*

1148-1157. Diverses chasses d'animaux.
Suite de dix estampes, le frontispice y
compris.

Largeur: 10 p. 4 à 5 lign. Hauteur: 7 lign **La**
marge d'en bas: 4 lign.

Le frontispice représente un cartouche
où l'on voit à gauche un ours, à droite
un lion, et en haut Diane et une de ses
Nymphes assises aux côtés des armes du
duc Charles de Valois. Le cartouche ren-
ferme une dédicace adressée au dit duc
en 1621 par Vivot, fameux curieux d'es-
tampes.

Les épreuves postérieures sont mar-
quées dans la marge d'en bas: *Inventé
et gravé par A. Tempesta — — A Paris
chez N. Bonnart à l'Aigle*; mais ces épreu-
ves sont très mauvaises. .

1158-1161. Diverses chasses d'animaux. Suite de quatre estampes.

Largeur: 12 p. Hauteur: 8 p. 7 à 10 lign.

1158) Une chasse à l'ours. On lit à la gauche d'en bas: *Antonio Tempesta inuen. et f.* 1599. Dans la marge d'en bas est une dédicace adressée par *Antoine Tempesta* à Jacques Sannesi, et l'adresse d'André Vaccario. Cette marge a cinq lignes de hauteur

1159) Une chasse aux chamois. La dédicace adressée par *A. Tempesta* au même J. Sannesi est dans une marge au haut de la planche. Cette marge a trois lignes de hauteur.

1160) Un retour de chasse. Même dédicace.

1161) Une chasse au cerf. On lit en bas: *Anto. tem.*

1162-1163. Deux sujets de chasse. En deux estampes.

Largeur: 14 p. 8 lign. Hauteur: 9 p. 8 lign. La marge d'en bas: 3 lign.

Ces deux estampes sont ainsi marquées: *Ant. Temp. inuen. et incid.* Elles offrent dans la marge d'en bas un distique Latin, et une dédicace adressée

à Néri Dragomanno, dont les armes
sont gravées au milieu d'en bas sur cha-
cune des deux pièces.

1162) Une dame assise au bord d'une ri-
vière, prenant le plaisir de la chasse
du cerf.

1163) Une double chasse, savoir sur le de-
vant à gauche une chasse à l'ours,
et vers le fond de la droite une chasse
au cerf.

1164. Une chasse aux oiseaux. On re-
marque au milieu du devant un cavalier
portant un faucon sur le poing, et accom-
pagné d'un homme armé d'une arbalète.
On lit vers la gauche d'en bas: ANT. TE. F.

Largeur: 17 p. 4 lign. Hauteur: 13 p. 4 lign.

1165. Une chasse au sanglier. Dans le
fond à gauche une chasse à l'ours et au
cerf. On lit à la droite d'en bas: *Antoni.
tempest. feci.*, et dans la marge d'en bas:
Nicolo uan aelst. formis Romae. 1599.

Largeur: 17 p. 4 lign. Hauteur: 13 p. 5 lign. La
marge d'en bas: 5 lign.

Les épreuves postérieures portent
cette adresse: *Joseph de Rubeis junior
formis Romae*, au lieu de celle de *van
Aelst.*

1166. Une pêche, où l'on voit sur le devant à gauche deux hommes occupés à charger un cheval de somme. Au milieu d'en bas est un ovale destiné pour des armes, mais qui est en blanc. Sans nom ni autre inscription.

Largeur: 17 p. 4 lign. Hauteur: 13 p. 4 lign. La marge d'en bas: 5 lign.

1167. Deux cavaliers atteignant sur le devant à gauche un cerf qu'ils poursuivent. A droite une chasse au sanglier, et plus loin une chasse à l'ours, au loup etc. On lit à la gauche d'en bas: *Antoni. tempest. fecit.* Cette estampe est entièrement retouchée au burin.

Largeur: 17 p. 3 lign. Hauteur: 13 p. 6 lign.

1168. Une chasse de cerfs et de sangliers. On remarque sur le devant à gauche un cavalier faisant signe de la main droite vers un cerf assailli par des chiens, et retournant la tête vers un chasseur qui le suit à pied. Sans nom ni autre inscription.

Largeur: 17 p. 4 lign. Hauteur: 13 p. 6 lign. La marge d'en bas: 5 lign.

1169. Des chasseurs poursuivant deux cerfs et un sanglier qui traversent une ri-

vière. On lit en bas, à gauche: *Ant. tempest. inv. et fecit — — Romae. Joseph de Rubeis iunior formis*, et au milieu une dédicace adressée par *Ant. Tempesta* à Lucas Cavalcante.

Largeur: 19 p. 8 lign. Hauteur: 15 p.

Les *premières* épreuves portent l'adresse: *Nicolai van Aelst formis*, au lieu de celle de *Jos. de Rubeis*.

1170. Sujet de chasse, où l'on voit sur le devant à gauche un cavalier tenant un épervier sur le poing, et ayant auprès de lui une dame qui l'accompagne à la chasse. Au milieu d'en bas est une dédicace adressée par *Ant. Tempesta* au comte Perenotto Granvellano.

Largeur: 20 p. 4 lign. Hauteur: 15 p. 8 lign.

1171. Une chasse aux lions. On lit à la droite d'en bas: *Anton. tempes. in. et fecit.* Au milieu est une dédicace adressée par *Ant. Tempesta* à Marcel Buontempi.

Largeur: 20 p. 4 lign. Hauteur: 15 p. 10 lign.

Les épreuves postérieures portent cette adresse: *Andrea Vaccario forma in Roma,*

PAYSAGES.

1172-1181. Différens paysages ornés
de figures. Suite de dix estampes inven-
tées et gravées en 1592 par *Ant. Tempesta*.

Largeur: 6 p. 5 lign. Hauteur: 4 p. 7 lign.

Ces estampes sont numérotées de
puis 1 à 10, et marquées des lettres
S. F. R. qui signifient: *Statii Formis
Romae*.

1172) Un homme causant avec deux fem-
mes près d'un feu allumé au pied
d'un rocher.

1173) Un ruisseau sur les bords duquel
on voit à gauche un cavalier, à
droite deux boeufs.

1174) Vue d'une fontaine magnifiquement
ornée, et bâtie dans la cour d'un
grand palais. Au milieu d'en bas
est cette adresse: *Joannis Orlandi
for.* 1598.

1175) Paysage où l'on voit au milieu un
chariot chargé de tonneaux et attelé
de deux chevaux qui vont au grand
galop. Cette pièce est marquée de
l'année 1592.

1176) Autre, où l'on a représenté à gauche la porte d'un bourg, vers laquelle se dirige un cavalier, accompagné d'un homme à pied qui porte sur le dos un lièvre tué.

1177) Un bois traversé par une petite rivière, aux bords de laquelle on voit à gauche un cerf et une biche, à droite un chasseur accompagné de son chien.

1178) Paysage où l'on voit sur le devant à droite deux oiseleurs. Cette pièce est marquée de l'année 1592.

1179) Autre, où sur le devant à droite, un paysan charge son âne de fagots.

1180) Autre, où se fait remarquer au milieu une haute montagne escarpée, et sur le devant à droite deux capucins faisant marcher devant eux un âne chargé.

1181) Vue d'une ville située sur le bord d'une rivière, dans laquelle deux pêcheurs dans un petit bateau retirent leur filet. Sur une tablette à la gauche d'en·bas est écrit: *Antonius tempest. in. et fecit.*

1182. Paysage où l'on a représenté deux

bergers dont l'un joue de la musette à côté de l'autre qui dort. On lit en bas, à gauche : *Anton. Tempesta Inuent. fecit.*, à droite : *Crist. blanco For.*

Largeur : 9 p. 6 lign. Hauteur : 6 p. 6 lign.

1183. Autre paysage où l'on remarque sur le devant un homme à cheval allant au grand galop, et sonnant du cor. On lit en bas, à gauche : *Antonius Tempesta inuent. fecit.*, et vers le milieu : *Christoforo blanco Formis Romae.*

Même dimension.

1184. Autre, où est un homme conduisant un mulet chargé d'un sac. On lit à la gauche d'en bas : *Anton.ᵉ Tempesta inu. fecit. Ch. Bla. For. Romae.*

Largeur : 8 p. 3 lign. Hauteur : 6 p. 2 lign.

1185. Autre, où l'on voit sur le devant à gauche un homme et une femme qui prennent leur repas. On lit en bas, à droite : *Anton.ᵉ Tempesta inuent. fecit*, et à gauche : *Cristof. blanco formis.*

Même dimension.

1186. Autre, où est un cavalier et une dame qui s'en vont à la chasse, accompagnés de chasseurs et de leurs chiens. On lit en bas, à gauche : *Ant.ᵉ*

Tempesta fecit., à droite : *Crist: blanco For.*

Même dimension.

1187. Paysage où l'on voit un homme qui abbreuve son cheval. On lit au milieu d'en bas : *Anton.*ᵉ *Tempesta inu. fecit. C. B. formis Romae.*

Largeur : 9 p. Hauteur : 6 p. 6 lign.

DIFFÉRENS AUTRES SUJETS.

1188-1207. Vingt sujets pour mettre à la tête de chacun des chants de la Jérusalem délivrée du Tasse. Suite de vingt estampes.

Hauteur : 2 p. 10 lign. Largeur : 1 p. 4 lign.

Ces pièces sont précédées d'un frontispice, où l'on a représenté un cartouche orné en haut du buste du Tasse soutenu par deux enfans, et en bas d'un écusson d'armes. Le cartouche offre ce titre : *Il Goffredo avero Gerusalemme liberata del sig. Torquato Tasso — — In Roma appresso Gio. Angel. Ruffinelli.* 1627. Ce frontispice est gravé au burin par un anonyme.

Hauteur : 3 p. 4 lign. Largeur : 1 p. 8 lign.

1208-1227. Vingt sujets pour mettre à la tête de chacun des chants de la Jérusalem délivrée du Tasse, gravées d'après des desseins différens de ceux de la suite précédente. Suite de vingt et une estampes, y compris le frontispice.

Largeur: 6 p. 8 lign. Hauteur: 4 p. 9 lign. La marge d'en bas: 6 lign.

Ces pièces sont numérotées depuis I à XX. Dans la marge d'en bas de chacune de ces estampes sont huit vers Italiens. Il n'y a que Nr. III, où les vers soient dans une marge menagée au haut de l'estampe.

Sur le frontispice on voit un cartouche orné en haut des armes de la famille Barberin placées au milieu de deux figures allégoriques, dont celle à gauche représente la Vérité, l'autre, à droite, la Renommée. Dans le cartouche on lit une dédicace adressé par *Ant. Tempesta* au Prince Thaddée Barberini.

1228-1247. Vingt sujets pour mettre à la tête de chacun des chants de la Jérusalem délivrée du Tasse. Suite de vingt estampes gravées d'après des desseins dif-

férens de ceux des deux suites précé-
dentes.

Hauteur: 10 p. Largeur: 7 p. 6 lign.

Ces estampes sont numérotées depuis
I à XX. Chaque sujet est renfermé dans
un cadre surmonté d'un cartouche riche-
ment orné de grotesques. Le cartouche
offre l'explication du sujet en huit vers
Italiens.

1248 - 1267. Divers emblèmes sacrés.
Suite de vingt estampes, non compris le
titre.

Hauteur: 3 p. 7 lign. Largeur: 2 p. 11 lign.

Ces estampes sont précédées d'un fron-
tispice qui représente une espèce de pié-
destal surmonté d'une tête de Chérubin
au milieu de deux encensoirs. On y lit
ce titre: *Emblemata sacra S. Stephani Cae-
lii montis inter coluniis affixa — Studio
et opera Julii Roscii Hortini. Ant. Tem. in-
cidit. CIↃ. IↃ. XXCIX.*

Hauteur: 4 p. 3 lign. Largeur: 2 p. 11 lign.

1268-1328. Des sujets de devises dont le
corps est tiré des armes de la maison
Borghèse. Suite de soixante et une es-
tampes.

Largeur: 3 p. 6 lign. Hauteur: 2 p. 6 lign.

1329-1332. Les quatre âges du monde. Suite de quatre estampes marquées du nom de *Tempesta*.

Largeur: 12 p. 6 lign. Hauteur: 7 p. 8 lign. La marge d'en bas: 5 lign.

La marge d'en bas de chacune de ces quatre pièces offre trois distiques Latins, et la dénomination de l'âge respectif. La première pièce, savoir: *aetas aurea*, porte l'adresse suivante: *Nicolo van Aelst formis. Romae.* 1590.

1333-1345. Les douze mois représentés par les différentes occupations des hommes dans le cours de l'année, en treize estampes, y compris le frontispice, qui offre un cartouche surmonté des armes du cardinal Aldobrandini, et au milieu duquel on lit: *Illustriss.° et reverendiss.° D. D. Petro Cardinali Aldobrandino menses XII anni solaris — Antonius Tempesta Pictor Florentinus humilissimus servus Dedicat.* Dans la marge d'en bas de chaque morceau est gravé le nom du mois, au milieu de quatre distiques Italiens.

Largeur: 10 p. 1 à 3 lign. Hauteur: 7 p. La marge d'en bas: 4 lign.

1346—1357. Les mêmes sujets en plus

M 2

petit, et traités différemment. Suite de douze estampes. Dans le haut de chaque pièce est le signe du zodiaque et le nom du mois écrit en Latin. En bas est le nom d'*Ant. Tempesta*, ou sa marque.

Largeur : 6 p. 7 lign. Hauteur : 4 p. 8 lign.

1358 - 1369. Les principaux héros et héroïnes des Romains, représentés d'une manière grotesque et des plus burlesques ; en demi-corps, dans des cartouches. Suite de douze estampes.

Hauteur : 5 p. 6 lign. Largeur : 4 p.

1370. Les cérémonies du mariage, telles qu'on les observoit chez les Romains, et avec le sacrifice qui les accompagnoit. D'après un bas-relief antique. Sans le nom de *Tempesta*.

Largeur : 13 p. 10 lign. Hauteur : 4 p. 6 lignes.

1371. Buste d'un homme vu de profil et tourné vers la gauche. Il est en habit de théâtre. On lit dans la marge d'en bas : *Canossiae familiae nobilissimo stipiti Michaelangelus Bonarotus delineabat.* — *Ant. T. inc.* 1613.

Hauteur : 7 p. 6 lign. La marge d'en bas : 5 lign. Largeur : 5 p. 5 lign.

1372. Celui d'une femme semblable,

vue de profil et tournée vers la droite.
On lit dans la marge d'en bas : *Michael-
angelus Bonarotus inuen.* — *Ant. T. inc.* 1613.

Même dimension.

1373. Des hommes et des femmes bu-
vant dans une cave rempli d'un grand
nombre de tonneaux, sur lesquels sont
marqués les noms des plus excellens vins
d'Italie. Inventé et gravé par *Ant. Tempesta,*
dont le nom cependant ne s'y trouve pas.
On lit seulement à la droite de la marge d'en
bas cette adresse : *Nicolai van Aelst formis.*

Hauteur : 9 p. 1 lign. La marge d'en bas : 6 lign.
Largeur : 7 p. 3 lign.

1374-1377. Quatre sujets de figures
grotesques. Suite de quatre estampes.
Sans le nom de l'artiste.

Hauteur : 5 p. 3 lign. Largeur : 4 p. 3 lign.

1374) Un concert d'instrumens de musique.
1375) Une danse.
1376) Un concert vocal.
1377) Un repas.

1378-1387. Différens desseins d'orne-
mens appelés grotesques. Suite de dix
estampes.

Hauteur : 6 p. 8 lign. Largeur : 5 p. 4 lign.

Ces pièces sont numérotées en bas de-

puis I à X. Elles portent chacune la marque
d'*Antoine Tempesta*, et sont précédées d'un
frontispice qui représente un cartouche
surmonté des armes du prince Marc-
Antoine Colonna, et orné en bas de deux
ours. Dans le cartouche est écrit ce titre:
*Esemplare del Disegno — — posto in luce
nouamente da Giouanni Orlando Romano
a Pasquino.* 1609. Suit une dédicace adres-
sée par le même Orlando au dit prince
Colonna.

Hauteur: 6 p. 6 lign. Largeur: 4 p. 7 lign.

1388 - 1427. L'histoire des sept enfans
de Lara. Suite de quarante estampes
gravées d'après des desseins d'*Otton van
Veen.*

Largeur: 7 p. 6 lign. Hauteur: 5 p. 6 lign. La
marge d'en bas: 1 p. 4 lign.

Ces pièces sont numérotées au milieu
de la marge d'en bas depuis 1 à 40. Cha-
que numéro est renfermé dans un petit
cercle. Les figures sont marquées de nu-
méro qui se rapportent à l'explication
gravée dans la marge d'en bas, à gauche
en langue Espagnole, à droite en Latin.

1428 - 1442. L'histoire de l'institution
de l'ordre militaire, institué par l'empe-

reur Constantin, sous la protection de St. George. Suite de quinze estampes.

Hauteur: 6 p. 6 lign. Largeur: 4 p. 9 lign.

1428) Le frontispice. On y lit au milieu d'un cartouche entouré de plusieurs écussons d'armes ce titre: *Isagogica historia de Constantino max. imperatore instatula militiae angelicae aureatae constantinianae sub titulo magni martyris S. Georgii.*

1429) La forme des colliers de cet ordre, portés en l'air par un ange.

1430) L'archange St. Michel, combattant contre un dragon. En haut la Ste. Trinité.

1431) La statue équestre de l'Empereur Constantin. On lit en bas: *Hoc salutari signo* etc.

1432) Le portrait de l'empereur Constantin dans sa jeunesse, et un autre du même dans un âge avancé. D'après les monumens antiques.

1433) Ceux de l'impératrice Ste. Hélène.

1434) Les armes de la famille Flavienne, au milieu de deux statues de l'empereur Constantin,

1435) Les habillemens des chevaliers du 1, 2, et du 3.ᵉ rang.

1436) Le signe de la croix apparoissant à l'empereur Constantin. *Prima visio divinitus* etc.

1437) Deuxième apparition du même signe: *Secunda visio Constantino max.* etc.

1438) Troisième apparition du même signe: *Tertia visio Constantino Imp.* etc.

1439) Constantin créant ses nouveux chevaliers. *Constantinus Max: Imperator Equites* etc.

1440) Invention de la croix de Jésus Christ. *Crucis Christi inventio* etc.

1441) Héraclius portant en triomphe la vraie croix. *Crux Christi in pristinum* etc.

1442) St. George combattant un dragon. *S. Giorgius militiae Constantinianae* etc.

1443-1451. Les neuf églises principales de la ville de Rome. Suite de neuf estampes gravées en 1600.

Largeur: 19 p. 4 lign. Hauteur: 14 p. 6 lign.

1443) L'église de St. Pierre du Vatican. *Novem ecclesiae urbis una cum princi-*

pulibus reliquiis, stationibus et indul-
gentiis.

1444) L'église de St. Jean de Latran. *Be-*
nedictio Pontificia Lateranensis Ro-
mae. San Giovanni Laterano Basi-
lica.

1445) L'église de Ste. Marie majeure. *S.*
Maria maggiore. Basilica.

1446) L'église de Ste. Marie aux troix fon-
taines. *S. Maria. Santi Vincentio et*
Anastasio alle tre fontane, ouero all'
aqua Salvia.

1447) L'église de St. Paul. *S. Paolo Basi-*
lica.

1448) L'église de St. Laurent hors des
murs. *S. Lorenzo fuor delle mura.*

1449) L'église de St. Sébastien sur la voie
Appienne. *S. Sebastiano. Nella via*
Appia.

On a deux épreuves de cette estampe.
Dans la *première,* la façade de l'église
est ornée d'un fronton, percé de trois
fenêtres dont celle du milieu est ronde.
Les mots: *nella via Appia* sont gravés
au-dessus du mot: *S. Sebastiano.* Cette
épreuve porte l'adresse de *Nic. van*
Aelst.

La *seconde* épreuve a une autre fa-
çade qui présente un premier étage
avec trois fenêtres. Cet étage est sur-
monté d'un petit fronton dont la pointe
est ornée d'une croix. Les mots: *nella
via appia* sont placés à côté du mot:
S. Sebastiano. Cette épreuve porte l'a-
dresse de J. J. de Rossi et l'année 1650.

1450) L'église de la Ste. Croix à Jérusalem.
S. Croce in Hierusalem.

1451)*).

1452. Vue de la vigne du grand duc de
Toscane sur le mont Pincio. On lit en
haut: *Disegno et sito del suntuoso giar-
dino et palazzo adornato con diverse statue
antiche del Ser.^{mo} gran duca di Toscana
nel monte pincio.*

Largeur: 19 p. 8 lign. Hauteur: 14 p. La marge
d'en bas: 10 lign.

1453–1459. Les sept merveilles du
monde. Suite de sept estampes.

Largeur: 10 p. 6 lign. Hauteur: 7 p. 6 lign. La
marge d'en bas: 8 lign.

Ces sept pièces sont numérotées à la
gauche de la marge d'en bas depuis 1 à 7,

*) Nous n'avons jamais eu occasion de trouver la
neuvième pièce de cette suite,

et portent chacune deux distiques Latins. Elles sont précédées d'un frontispice où l'on voit deux reines aux côtés d'un cartouche qui est surmonté du globe de la terre, placé au milieu de deux génies ailés. Dans le cartouche est écrit : *Septem orbis admiranda — — Romae anno CIƆ. IƆ C. IIX. — Venduntur Antverpiae apud Jo. Bap.^tam Vrintium.* La marge de cette pièce contient une dédicace adressée par le même J. B. Vrint à Charles duc de Croy, prince de Chimay.

Les sujets des sept planches sont les suivans.

1453) La statue de Jupiter Olympien.

1454) Le colosse de Rodes.

1455) Le temple de Diane à Ephèse.

1456) Les murailles de Babilon.

1457) Le tombeau de Mausole.

1458) Le phare d'Alexandrie.

1459) Les pyramides d'Egypte.

Les épreuves postérieures portent cette adresse : *Venduntur Antverpiae apud Franc. van den Wyngaerde,* au lieu de celle de *J. B. Vrints.*

1460. Plan de la ville de Rome, en douze feuilles destinées à être jointes en-

semble. On lit en haut: *Recens prout hodie jacet* etc., et dans la marge d'en bas: *Becens prout hodie jacet almae urbis Romae cum omnibus viis aedificiisque prospectus accuratissime delineatus* — dans un cartouche: *Antonius Tempesta florentinus invenit delineavit et incidit. Anno M. DCVI. — Romae, cum priuilegijs* etc. — et sur une banderole on lit une dédicace adressée par Jean Dominique de Rubeis au cardinal Camille Pamphili. Chaque feuille porte 19 p. 6 lign. de hauteur, sur 14 p. 10 lign. de largeur.

1461. Plan de l'ancienne ville de Jérusalem, telle qu'elle étoit du temps de N. S. Jésus Christ. En quatre feuilles destinées à être jointes ensemble. On lit en haut: *L'antichissima città di Gierusalemme come era nel tempo di N. S. Giesu Christo con sue dechiarationi*, en bas: *Antonius Tempesta fecit — — Andrea Vacchario stampa in Roma alla Zeccha vecchia — —* Chacune de ces quatre feuilles porte 21 pouces de largeur, sur une hauteur de 15 p. 9 lign.

OEUVRE

DE

VENTURA SALIMBENE.

(Nr. 12 des monogrammes.)

Ventura Salimbene dit *Bevilacqua* a été peintre et graveur à l'eau-forte. Il naquit à Sienne en 1555 ou, suivant Gori, en 1557, et mourut dans la même ville en 1613. Il apprit les principes de son art chez son père *Ange Salimbene*, mais il forma dans la suite son stile d'après *François Vanni* son parent. Ses estampes datées des années 1589 à 1594, prouvent qu'il les a faites dans son plus grand fort. Elles offrent un dessein ferme, mais maniéré, particulièrement dans les drapperies dont les plis sont cassés à angles, et ombrés par faces. Sa pointe est spirituelle, mais conduite en lignes droites et

peu déliées. Il a su répandre une belle dégradation dans le clair-obscur, en épargnant les demi-teintes pendant l'opération de l'eau-forte; au reste il se servit du burin pour renforcer les ombres et donner de l'harmonie à l'ensemble.

Nous ne connoissons que sept estampes que *Salimbene* ait gravées lui-même, et nous sommes persuadés qu'il n'en a pas fait davantage.

1. *Ste. Anne et St. Joachim.*

Ste. Anne et St. Joachim regardant dans le ciel la Ste. Vierge qui doit être leur fille. Deux branches de rosier sortent de leurs corps, et se réunissent dans la figure de la Ste. Vierge représentée comme dans un brouillard et debout sur un nuage au haut de l'estampe. On lit dans la marge d'en bas, à gauche: V. S. I. 1590., et à droite: *St. Fo. Ro.*, c'est-à-dire: *Statii formis Romae.*

Hauteur: 7 p. 6 lign. La marge d'en bas: 5 lign. Largeur: 5 p. 9 lign.

Les épreuves postérieures portent l'adresse de *Giovanni Orlandi.*

2. *St. Joseph épousant la Ste. Vierge.*

St. Joseph est debout à gauche, la Vierge à droite. Le grand pontife au milieu d'eux, prend leurs mains pour les joindre. On remarque quelques figures dans le fond qui représente un temple. Dans la marge d'en bas est écrit, à gauche: V. S. I. 1590, et à droite: *St. Fo. Ro.*

Hauteur: 7 p. 6 lign. La marge d'en bas: 4 lign. Largeur: 5 p. 5 lign.

3. *La destination de la Ste. Vierge.*

Dieu le père destinant la Ste. Vierge pour être la mère de son fils. Dieu plane en l'air à la gauche d'en haut. La Vierge ayant les mains croisées sur sa poitrine, et élevant les yeux vers Dieu, est assise vers la droite sur un nuage entouré de plusieurs petits anges. Un grand ange l'adore à genoux devant elle. On lit à la droite d'en bas: *VENTVRA. S. senenis Inventor fecit.* 1520., et dans la marge d'en bas: *Tota pulcras amica mea* etc. — *St. Fo. Ro.*

Hauteur: 7 p. 2 lign. La marge d'en bas: 4 lign. Largeur: 5 p. 6 lign.

4. *L'annonciation.*

L'ange Gabriel annonçant à la Ste. Vierge le mystère de l'incarnation. L'ange est à genoux sur un nuage à droite, vis-à-vis de la Vierge qui est pareillement à genoux sur une escabelle. Le haut de l'estampe qui est cintré, offre une gloire d'anges, et à mi-hauteur, on remarque le St. Esprit en l'air, sous la forme d'une colombe. A la gauche d'en bas est écrit : *Ventura Salimbeni Senēnis Inuentor fecit. Romae.* 1594., et à droite, dans la marge : *Statio formis.* Cette pièce est une des plus rares de l'oeuvre de ce maître.

Hauteur : 10 p. 8 lign. La marge d'en bas : 3 lign.
Largeur : 6 p. 2 lign.

Les épreuves postérieures portent cette adresse : *Ex typis Joannis Orlandi Rome* 1598.

5. *Le baptême de Jésus Christ.*

Jésus Christ baptisé dans le Jourdain par St. Jean Baptiste qui est debout à la gauche de l'estampe. On voit à droite un homme sortant de l'eau ; deux autres qui viennent d'en sortir, sont occupés à s'essuyer et à se r'habiller, un quatrième

homme que l'on voit à gauche, retire sa chemise par dessus la tête qu'il baisse vers la terre. On remarque au-delà de ce dernier deux anges debout. Au bas de ce même côté est écrit: *Ventura Salimbene Senen. Inuentor. et Excudet.* 1589. Cette estampe est très légèrement gravée. Vers le bas de la droite est la marque Nr. 3. des monogrammes qui signifie *Ambroise Brambilla*, connu par plusieurs pièces qu'il a gravées à l'eau-forte à Rome en 1588. On ne sauroit cependant pas dire la raison pour laquelle ce chiffre se trouve sur cette estampe, dont il est aussi sur qu'elle est gravée par *Salimbene* lui-même, qu'il est certain qu'elle est faite d'après son dessein.

Hauteur: 21 p. La marge d'en bas: 8 lign. Largeur: 16 p.

6. *La Vierge avec l'enfant Jésus.*

La Vierge assise, vue presque de profil et dirigée vers la gauche de l'estampe. Elle tient entre ses bras l'enfant Jésus qui se jette à son cou pour l'embrasser. L'on voit à la gauche du fond, au travers d'une arcade, un paysage et St. Joseph en marche.

Cette estampe est une copie de Nr. 1, page 7 de l'oeuvre du Guide. On lit à la droite d'en bas : *Ventura Salimb. fec.* écrit à rebours.

Hauteur: 6 p. 6 lign. Largeur: 4 p. 11 lign.

7. St. Agnès.

Elle est représentée à mi-corps, ayant devant elle un agneau, et tenant de la main droite une palme. On lit en bas, à gauche : *Ventura Salimbeni*, à droite : 1590. *St. Fo. Ro.* Cette pièce est une des plus belles de l'oeuvre de ce maître.

Hauteur: 7 p. 10 lign. Largeur: 5 p. 10 lign.

OEUVRE

DE

FRANÇOIS VANNI.

(Nr. 7 des monogrammes.)

François Vanni naquit à Sienne en 1563, et mourut dans cette même ville en 1610. Il fut disciple d'*Archange Salimbene* son parrain, et puis de *Barthélemi Passarotti* à Bologne. Delà il fut à Rome où il suivit la manière de *Fréderic Barozio.*

François Vanni n'a gravé que trois estampes; des deux autres qu'on range ordinairement dans son oeuvre l'une est douteuse, l'autre lui est faussement attribuée.

Ses estampes ressemblent beaucoup à celles de *Ventura Salimbene,* avec la différence, que le dessein y est moins ma-

nièré, et qu'elles sont gravées d'une pointe un peu plus large et plus libre.

1. *La Ste. Vierge.*

La Ste. Vierge adorant l'enfant Jésus qui dort couché devant elle. La Vierge qui n'est vue qu'à mi-corps, est dirigée un peu vers la droite où l'on remarque en. haut une tête de Chérubin. A la droite d'en bas sont les lettres F. V. F. 159 ≡≡ Dans la marge on lit: *Ego dormio et cor meum vigilat.* .

Hauteur: 4 p., la marge de 2 lign. y comprise. Largeur: 2 p. 7 lign.

2. *Ste. Catherine de Sienne.*

Ste. Catherine de Sienne recevant les stigmates. Elle est à genoux devant un autel que l'on voit en partie à droite, et au-dessus duquel plane un crucifix qui communique à la Sainte les stigmates. On remarque à la gauche d'en haut quelques têtes de Chérubins. Sans marque.

Hauteur: 4 p. 6 lign. Largeur: 2 p. 10 lign.

3. *St. François en extase.*

St. François tombant en extase au son d'un violon joué par un ange qui se voit

sur un nuage à la gauche d'en haut. Le
Saint n'est vu que jusqu'aux genoux. La
marge d'en bas contient deux distiques
Latins qui commencent ainsi: *Desine
dulciloquas ales contingere chordas* etc.
A la droite d'en bas est écrit: *fran.º Van.
Sen. fec.*

Hauteur: 8 p. 4 lign. La marge d'en bas: 5 lign.
Largeur: 6 p. 6 lign.

PIÈCE DOUTEUSE.

La Ste. Vierge assise et vue de face.
Elle détourne ses yeux d'un petit livre
qu'elle tient de la main gauche élevée,
pour regarder l'enfant Jésus qu'elle sou-
tient légèrement de la main droite, et qui
dort couché sur ses genoux. Ce morceau
qui est gravé d'une pointe peu exercée,
est dessiné dans un goût très approchant
de celui de *François Vanni*, et semble être
un premier essai de gravure de cet artiste.
Elle est sans toute marque.

Hauteur: 6 p. 3 lign. Largeur: 4 p. 6 lign.

PIÈCE FAUSSEMENT ATTRIBUÉE À FRANÇOIS VANNI.

St. François d'Assise méditant sur un crucifix qu'il tient de ses deux mains. Il est assis par terre, adossé contre un rocher qui s'élève à la gauche de l'estampe. Au milieu d'en haut, sur un nuage, sont trois petits anges dont deux tiennent un livre. Sur le devant à gauche une tête de mort et un livre ouvert sont jetés à terre. A la droite d'en bas est écrit: *f. Vanius f.* Cette pièce que l'on a souvent comptée parmi les pièces gravées par *Vanni* même, est tout au plus d'après un desséin de ce maître, et c'est, suivant toute apparence, *Fr. van Wyngaerde* qui l'a gravée.

Hauteur: 5 p. 6 lign. Largeur: 4 p. 2 lign.

OEUVRE

DE

THÉODORE PHILIPPE LIANO,

ou

LIAGNO.

Théodore Philippe Liano ou *Liagno* de Madrid, a été surnommé *el Pequeño* ou *le petit Titien*. On le compte parmi les disciples *d'Alonzo Sanchez de Coello*. On ignore la date de sa naissance, mais on sait qu'il est mort en 1625. On a en général peu de notices sur *Liaño*, quoiqu'il ait été un des plus grands peintres Espagnols, surtout pour le portrait. Quelques auteurs de catalogues le confondent avec *Philippe d'Angeli*, dit *Napolitain*.

Les ouvrages à l'eau-forte que ce maître nous a laissés, sont d'un dessein parfait et gravés d'une pointe facile et spirituelle.

1. *St. Jean prêchant dans le désert.*

Le Saint debout au milieu de l'estampe sur une colline, prêchant devant une troupe de peuple assemblé au bas de cette colline. On remarque sur le devant à droite deux hommes appuyées sur une pierre carrée qui causent ensemble. Dans le fond à gauche on voit une ville, et à droite une compagnie de cavaliers armés de toutes pièces. Cette superbe estampe est ce que l'on a de plus considérable de notre artiste. Ceux qui en attribuent l'invention et la gravure à *Jean Baptiste Fontana*, sont en erreur.

Hauteur: 18 p. 6 lign. Largeur: 14 p. 9 lign.

2 - 13. *Différens soldats.*

Suite de douze estampes.

Hauteur: 4 p. 3 lign. Largeur: 3 p. 5 lign.

Chacune de ces estampes qui sont gravées à l'eau-forte, est marquée en

bas: *Theodor Filippo de Liagno inu. et fecit. — Gio. Orlandi for. in Napoli.*

2) Un soldat vu par le dos, tenant de ses deux mains une lance. Il a le chapeau orné d'une grande plume.

3) Un homme vu presque par le dos, et tourné vers la droite. Il est couvert d'un manteau avec un grand capuchon, a sur la tête un petit chapeau rond, et tient une lance ornée en haut de deux cordons dont les bouts sont garnis de petites houpes. Sans l'adresse d'Orlandi.

4) Un soldat marchant vers la gauche d'un pas précipité. Il tient de la main droite son chapeau orné des plumes.

5) Un soldat debout, vu de trois quarts et tourné vers la droite. Il s'appuye de la main gauche sur un grand bouclier, et tient une lance de cette même main. Il est couvert d'un large manteau avec un capuchon qu'il a tiré sur la tête.

6) Un soldat semblable. Il est debout, vu de trois quarts et tourné un peu vers la gauche. Il a le bras gauche appuyé sur la hanche. Son manteau large

a un capuchon qui lui couvre la tête,
et qui se termine en pointe.

7) Un soldat debout, vu de face. Il tient
une lance de la main droite, et a l'autre passée sur le dos. Une grande épée
est à son côté droit.

8) Un soldat en cuirasse et couvert d'un
casque. Il a le corps tourné vers la
droite, et la tête un peu retournée vers
la gauche. Il porte sur l'épaule un grand
espadon qu'il tient de la main gauche,
ayant l'autre passée sur le dos.

9) Un vieux soldat debout et vu de face.
Il est couvert d'un mantelet, a le chapeau orné de beaucoup de plumes, et
tient de la main gauche une plume.

10) Un soldat vu de profil et tourné vers
la droite. Il tient une pique de la main
gauche, et a l'autre appuyée sur sa
hanche.

11) Un vieux soldat, vu presque de profil
et tourné vers la gauche. Il tient une
lance de la main droite, et a l'autre appuyée sur sa hanche.

12) Un Maure debout, vu de face. Il est
couvert d'un grand manteau qui cache
son bras gauche. On ne lui voit que

la main droite qu'il a appuyée sur sa
hanche. Sa tête est ornée d'un turban.

13) Un homme nu, vu par le dos, dé-
cochant une flèche vers la droite. Il a
une ceinture, à laquelle est suspendu
d'un côté un carquois, et de l'autre
un chapeau orné de plumes. Cette seule
pièce est sans toute lettre.

14-28. *Les squelettes de différens animaux.*

Suite de quinze estampes.

Hauteur: 5 p. 2 à 5 lign. Largeur: 3 p. 2 lign. Les
cinq dernières pièces sont en largeur, mais elles ont
la même dimension.

14) La mort ailée, assise sur en pierre
carrée, et tenant un sable de la main
droite élevée. Dans une banderole au
haut de l'estampe, on lit: *Horarum
fallax Mors — tibi cura datur.*, et sur
la pierre est cette inscription: *Al mol-
to Ill.re et Ecc. S.re Giouanni Faber Lyn-
ceo — — Seru.re Theodor filippo d'Liagno
D. D.*

15) La mort tenant un grand drapeau, en
se dirigeant vers la droite. Sur une

pierre carrée, à la gauche d'en bas,
on lit: *Mors signum extollit — — scep-
tra ligoq. manus.* A la droite d'en bas
est écrit: *Felippo Lia. f.*

16) Le squelette d'une oie. On lit en
haut: *Anseres Augusti, Romanis mor-
te Calendes gratus eras olim gratus
ob excubias.* A la droite d'en bas est
écrit: *Ocha,* et la lettre F.

17) Celui d'un lapin. On lit en haut: *Vi-
vus ut offossis latitare Cuniculus* etc., et
à la gauche d'en bas: *Coniglio.*

18) Celui d'une grenouille. On lit en haut:
Quanta inimicitia mortalibus etc., et à
la droite d'en bas: *Granochio.*

19) Celui d'un hibou. On lit en haut: *In-
felix Bubo, dirum* etc., et au milieu
d'en bas: *Cuculio.*

20) Celui d'un chameau. On lit en haut:
Haec tibi post etc., et au milieu d'en
bas: *Camello.* A droite est la lettre
F., dont on ne sauroit pas dire la signi-
fication.

21) Celui d'un héron. On lit à la droite
d'en bas: *Ardea piscatrix avis est* etc.,
et plus bas la lettre F.

22) Celui d'un cheval. On lit en haut:

Stat sonipes bellator Equus etc., et au milieu d'en bas est le mot *Cauallo.*

23) Celui d'une chauve-souris. On lit en haut : *Sum Mus, sum Volucris* etc., et à la gauche d'en bas : *Pipistello.*

24) Celui d'une tortue. On lit en haut : *Structuram miror quoties* etc., et au milieu d'en bas : *Testuggine.*

25) Celui d'un sanglier. On lit en haut : *I fera Sus, dente acuas* etc., et à la gauche d'en bas : *Cignalē.*

26) Celui d'un animal quadrupède non nommé. On lit en haut : *Cum furtim hic subeas quadrupes nec veste corustes, Nomen ut haut habeas, haec tibi poena datur.*

27) Celui d'un poisson. On lit en bas : *Me prisci ignorant, Juvenes dixere Caponem, Forsam ero cytharus, mulus ego, aut cuculus,* et vers la droite : *Pesce cappone.*

28) Celui d'une souris. On lit en haut : *Mus septem hic* etc., et à la gauche d'en bas : *Topo.*

29. *La Nymphe surprise.*

Un Satyre surprenant une des Nym-

phes de Diane, qui est couchée par terre
auprès de l'Amour dans un paysage. La
Nymphe est vue par le dos. Sur le de-
vant à gauche est une pierre destinée
pour une inscription. Sans toute marque.
Cette pièce est inventée et gravée par
T. P. de Liagno. Il y en a cependant
quelques uns qui en attribuent le dessein
au *Titien.*

Largeur: 6 p. 2 lign.　Hauteur: 4 p. 6 lign.

30. *La Nymphe amoureuse du Satyre.*

Une Nymphe étendue par terre au pied
d'un arbre, et ayant auprès d'elle un Sa-
tyre, à qui elle fait des caresses. On re-
marque un Amour accroupi sur le tronc
courbé d'un arbre, qui semble inciter
les amoureux. Sur le devant de la droite
est une espèce d'écriteau destiné pour
une inscription. Ce morceau fait le pen-
dant du précédent.

Même dimension.

OEUVRE

DE

PASQUALE OTTINI,

NOMMÉ

PASQUALOTTO.

Ottini, peintre de Vérone, naquit vers 1570, et mourut de la peste dans la même ville en 1630. Il fut disciple de *Felice Ricci* dit *Brusasorzi* dont il saisit si bien la manière, qu'après sa mort il acheva tous les tableaux que celui-ci avoit laissés commencés.

On lui attribue l'estampe dont nous donnons ici le détail, et qui est la seule que l'on connoisse de ce maître. Elle rend temoignage du beau talent de son auteur. Le goût d'une composition inge-

nieuse y est réuni à l'expression des caractères et à la pureté du dessein. *Ottini* l'a d'abord gravée à la pointe, mais l'eauforte ayant manquée en plusieurs endroits, il l'a entièrement retouchée au burin d'une manière aussi nette qu'intelligente.

1. *La sépulture.*

Les disciples mettant le corps mort de Jésus Christ dans le tombeau, en présence de la Ste. Vierge qui pleure, et d'une autre sainte femme qui se lamente les bras étendus. On remarque à gauche un homme tenant un flambeau, et au milieu d'en haut trois anges en l'air, qui portent les instrumens de la passion. La marge d'en bas offre deux distiques Latins qui commencen tainsi: *Corpus virgineum Christi* etc. — — et à droite on lit: *Pasq.ᵉ Otti.ᵉ Ver.ᵉ inu.*

Hauteur: 13 p. La marge d'en bas: 5 lign. Largeur: 11 p.

RAPHAEL SCIAMINOSSI.

Raphaël Sciaminossi fut peintre et graveur. Il naquit à Borgo san Sepolcro, à ce que l'on croit, vers 1570. Il apprit la peinture chez *Raphaël dal Colle*. On ignore l'année de sa mort, mais il est certain qu'il a encore vécu en 1620, date qui se trouve sur plusieurs de ses estampes.

Celles-ci ont un caractère particulier à l'égard de la manière dont elles sont exécutées. *Sciaminossi* s'y est servi d'une pointe grossière, pour faire des hachures serrées qu'il a laissé fortement mordre par l'eau-forte. Ce travail étant chargé en outre de beaucoup d'ouvrage de burin, les ombres en sont devenues trop noires, de manière qu'elles font un contraste trop marqué avec les parties claires. Il y a cependant plusieurs pièces dans l'oeuvre de ce maître, où l'harmonieux est mieux observé, et qui par cette raison ne laissent pas que de présenter un beau brut pittoresque.

A l'égard du dessein, les ouvrages de *Sciaminossi* sont très inégales. Cet .artiste faisoit en général ses figures courtes et lourdes. D'abord ses drapperies offroient des plis cassés, dans la suite, voulant corriger ce défaut, il alla jusques à les trop arrondir.

L'oeuvre dont nous remettons ici au public le catalogue, contient 137 pièces. Nous croyons qu'il est à son état complet, mais cependant nous n'osons pas soutenir qu'il n'y manque rien.

OEUVRE

DE

RAPHAEL SCIAMINOSSI.

(Nr. 10 des monogrammes.)

SUJETS DE L'ANCIEN TESTAMENT.

1. *La création du premier homme.*
Dieu le créateur debout à droite, animant par son soufle Adam qu'il vient de former, et qui est assis par terre à la gauche de l'estampe. Inventé et gravé par *R. Sciaminossi.* Sans marque. On lit vers la droite d'en bas : *Nicolao van Aelst formis romae.* 1602.

Largeur: 10 p. 5 lign. Hauteur: 9 p.

2. *La femme de Putiphar accusant Joseph.*
Elle est à genoux vers la droite, tenant le manteau de Joseph. Derrière elle

on voit un homme et deux femmes de sa suite. Putiphar debout à gauche, exprime par ses gestes et ses traits l'indignation que lui cause le récit qu'il vient d'entendre. Il est accompagné de quelques hommes. Cette estampe est une copie en contre-partie de celle gravée par *Lucas de Leyde* (Nr. **21** de son oeuvre). Elle est marquée à la gauche d'en bas du chiffre de l'artiste.

Largeur: 6 p. Hauteur: 4 p.

3-15. *Les Prophètes.*

Suite de treize estampes, y compris le titre.

Hauteur: 6 p. 6 lign. La marge d'en bas: 6 lign.
Largeur: 4 p. 9 lign.

Ces prophètes sont représentés debout, et numérotés à la gauche d'en bas depuis 1 à 12.

3) *Frontispice.* Deux anges qui sonnent de la trompette, des deux côtés d'un cartouche qui renferme ce titre: **XII. PROPHETARUM** *imagines sculptae et inventae a Raphaelle Schiaminosio a Burgo sancti sepulchri, nuperque per Joannem Orlandum impresse Romae.* **1609** etc.

1)
2)
3)
4)
5)
6)
7)
8)
9)
10)
11)
12)

Les épreuves, les seules, que nous ayons vues de ces estampes, étoient avant la lettre, c'est pourquoi nous ne pouvons pas rendre compte ni des noms des prophètes qui y sont représentés, ni des autres inscriptions qui peuvent se trouver dans la marge des épreuves *avec* la lettre, si toutes fois il y en a, ce que nous ignorons absolument.

16 - 26. *Les Sibylles.*

Suite de onze estampes, y compris le frontispice.

Hauteur: 6 p. 6 lign. La marge d'en bas: 6 lign.

Largeur : 4 p. 9 lign.

Ces Sibylles sont représentées debout, tenant à la main, les unes une tablette, les autres une banderole ou une feuille de papier destinées pour quelque inscription. Le nom de chaque Sibylle et un ou deux vers Latins sont écrits dans la marge d'en bas. Les planches sont numérotées à la gauche d'en bas depuis 1 jusqu'à 10, et elles portent le chiffre de *Sciaminossi*, à l'exception de Nr. 1,

16) *Frontispice.* Un cartouche entouré de génies, dont celui assis en haut sonne de deux trompettes. Ce cartouche offre le titre suivant: *Sibillarum decem imagines, nec non eorum vaticinia, aereis tabulis incifae a Raphaelle Schiaminosio a Burgo S. Sepulchri Inuentore, et nuper per Joannem Orlandum in lucem editae Romae anno* 1609 etc.

17) I. SIBYLLA CUMAEA. *Sua dona Magi* etc.

18) 2. SIBYLLA LIBYCA. *Aequus erit cunctis* etc.

19) 3. SIBYLLA DELPHICA. *Virgine conceptus ab aluo* etc.

20) 4. SIBYLLA PERSICA. *Virgine matre fatus* etc.

21) 5. SIBYLLA ERYTHRAEA. *Cerno Dei natum* etc.

22) 6. SIBYLLA SAMIA. *Humano quem virgo* etc.

23) 7. SIBYLLA CUMANA. *Toti veniens mundo* etc.

24) 8. SIBYLLA HELLESPONTICA. *Progenies summi speciosa* etc.

25) 9. SIBYLLA PHRYGIA. *Virginis in corpus* etc.

26) 10. SIBYLLA TYBURTINA. *Concipiet Nazareis in finibus* etc.

SUJETS DU NOUVEAU TESTAMENT ET DE VIERGES.

27. *L'annonciation.*

L'ange, à la droite de l'estampe, tient un lis de la main gauche, et de l'autre fait un geste. La Vierge, vis-à-vis, à la main droite posée sur la poitrine. Ces deux figures sont représentées debout. Dans la marge d'en bas on lit: *Ecce concipies et paries — — Dignifs.° Raphael S. DD.*

Hauteur: 6 p. La marge d'en bas: 4 lign. Largeur: 4 p. 6 lign.

28. *La Visitation.*

La Ste. Vierge, au milieu de l'estampe, relève Ste. Elisabeth qui veut se mettre à genoux pour la recevoir. Vers le fond à gauche, à la porte d'une maison, Zaccharie parle à St Joseph qui porte un paquet sous le bras. Une servante de la Vierge chargée de pareils paquets, se voit au milieu du fond. Sur le devant à droite sont trois femmes qui semblent attendre

le moment pour saluer la Vierge. Dans la marge d'en bas on lit: ET VNDE HOC MI-HI etc. — — *Raphael Schiaminossius. Pictor* — — *Anno M. D. C. XX.*

Hauteur: 10 p. 6 lign. La marge d'en bas: 9 lign. Largeur: 8 p. 5 lign.

29. *Repos de la Ste. famille en Egypte.* D'après *Fr. Barroche.*

La Ste. Vierge assise au bord d'une fontaine, où elle puise de l'eau, ayant auprès d'elle l'enfant Jésus à qui St. Joseph présente des fruits qu'il cueille d'un arbre. On voit l'âne bâté à la droite du fond. Gravé d'après *Fréd. Barroche.* La marge d'en bas contient cette inscription: PAUPER SUM EGO — — *Raphael Schiaminossius Pictor Burgensis honoris et obseruantiae ergo Incidebat et dedicabat, Anno CIƆ. IƆ. CXII.*

Hauteur: 10 p. 7 lign. La marge d'en bas: 9 lign. Largeur: 8 p. 5 ling.

30 *La Vierge apprenant à lire à l'enfant Jésus.* D'après *Raphaël d'Urbin.*

La Ste. Vierge assise et tenant à la main un livre, dans lequel elle fait lire l'enfant

Jésus qui est appuyé sur elle. On voit Ste. Elisabeth dans le fond à gauche. Gravé d'après un dessein de *Raphaël d'Urbin*. La figure de Ste. Elisabeth a été ajoutée par *Sciaminose*. On lit à la gauche d'en bas: *Rapha. Urb. in.*

Hauteur: 5 p. 8 lign. Largeur: 4 p. 5 lign.

31. *La Ste. famille.* D'après *L. Cambiasi.*

La Ste. Vierge apprenant à marcher à l'enfant Jésus. La Vierge est assise sur une chaise et tournée vers la gauche. St. Joseph debout vers le fond, et appuyé sur son bâton, regarde l'enfant Jésus. Le chiffre du graveur est à la gauche d'en bas. La marge contient une dédicace de Pierre Stephanoni à Mars Milesio, et deux vers Latins: *Incipe parue puer* etc.

Hauteur: 11 p. 9 lign. La marge d'en bas: 1 p. Largeur: 8 p. 8 lign.

On a deux épreuves de cette estampe.

· La *première* est celle dont on vient de faire le détail.

La *seconde* offre dans l amarge d'en bas l'inscription suivante: *Ex dono Cardinalis Valenti — Incipe parve puer — magnum aetheris incrementum. — Ann.*

M. DCCXLVIII. — Romae ex Calco-graphia R. C. A. apud Pedem Marmoreum — Lucas Cangiasius Inventor.

32. *Jésus Christ tenté par le démon.*

Le démon sous la forme d'un vieillard à grande barbe, est debout à gauche, vis-à-vis de Jésus Christ qui est assis à droite sur une pierre au pied d'un arbre. On lit vers la gauche d'en bas : *RAFF.ᴸ Schiami.ˢ Bor. F.*, et au milieu de la marge : *Nicolao Van Aelst formis romae.* 1602.

Hauteur: 10 p. La marge d'en bas: 6´ lign. Largeur: 8 p. 9 lign.

33. *Jésus Christ sur des nues.* D'après *F. Barroche.*

Jésus Christ debout sur des nues, et faisant de ses deux mains des gestes comme pour donner la bénédiction. Il est dans une gloire céleste où l'on remarque deux têtes de chérubins, l'une à gauche, l'autre à droite. On lit dans la marge d'en haut : JESU NOSTRA REDENTIO, AMOR ET DESIDERIUM. DEUS CREATOR OMNIUM., et en bas : *Raphuel Schiaminossus pictor ex*

ciuitate Burgi. S. Sep. incidebet. M.DCXIII.
Pièce ronde.

Diamètre: 6 p. 1 lign.

34. *La Vierge sur des nues.* D'après
le même.

Cette estampe qui fait le pendant de
la précédente, représente la Ste. Vierge
debout sur des nues, étendant les deux
bras. Elle est dans une gloire céleste où
l'on voit deux têtes de chérubins, l'une à
gauche, l'autre à droite. Dans la marge
d'en haut est écrit: SANCTA MARIA MA-
TER DEI, et dans celle d'en bas: *Raphael
Schiaminossi Pictor. Incidebat. Anno
M. D. C. XIII.* Pièce ronde.

Même diamètre.

35. *La Ste. Vierge.* D'après *F. Barroche.*

La Ste. Vierge assise sur des nuées, et
ayant sur ses genoux l'enfant Jésus qu'elle
soutient de ses deux mains. On voit une
tête de chérubin de chaque côté du haut
de l'estampe. Cette pièce est une copie de
celle de *Barroche* (Nr. 2 de son oeuvre), et
elle est dans le même sens. On lit dans la
marge d'en bas: AVE VIRGO MARIA — —*Ra-*

phael Schiaminosius pictor ex Ciuitate Burgi sancti sep.^{ri} Incidebat Anno M. D. C. XIII.

Hauteur: 5 p. La marge 'd'en bas : 4 lign. Largeur: 3 p. 10 lign.

36. *La Ste. Vierge.* D'après *Bernard Castelli.*

La Ste. Vierge debout sur un globe soutenu en l'air par trois anges, au milieu de plusieurs autres qui tiennent les symboles de son immaculée conception. Le bas de l'estampe offre un paysage, où l'on a représenté figurativement quelques unes des épithètes données à la Ste. Vierge dans la litanie, savoir à gauche: *Ianua coeli*, vers la droite: *domus aurea et turris davidica.* Le chiffre de *Schiaminossi* et presque au milieu d'en bas. Dans la marge on lit deux distiques Latins: *Quisquis — — conciliare genus.* Au-dessous de ce vers est écrit: *Berna.^s Castelli Genou.^s Inu.* et le monogramme de Lucas Ciamberlano Nr. 6, qui paroît avoir été l'éditeur de cette estampe.

Hauteur: 11 p 8 lign. La marge d'en bas: 10 lign. Largeur: 7 p. 1 lign.

37 - 52. *Les quinze mystères du rosaire de la Ste. Vierge.*

Suite de seize estampes, le titre y compris.
Largeur: 5 p. 8 à 9 lign.' Hauteur: 3 p. 7 lign.
La marge d'en bas : 6 lign.

Chacune de ces estampes contient un distique Latin dans la marge d'en bas.

37) Titre. Un cartouche où l'on voit en haut à gauche et à droite un ange qui tiennent plusieurs chapelets, et dans lequel on lit: *Quindecim Mysteria Rosarii Beatae Mariae Virginis. A Raphaele Schiaminossi de Burgo S.ʰ sepulchri delineata, atque in aes incisa. Romae. 1609. Permissu superior.*

38) L'annonciation. *Nuntiat aduentum Gabriel etc.* Marqué R. F.

39) La visitation. *Virgo adit Elisabeth* etc.

40) La nativité. *Virginis ex vtero* etc.

41) La présentation au temple. *Sistitur in templo* etc.

42) Jésus disputant dans le temple. *Quaesitus gemitu, lacrymis* etc.

43) Jésus Christ priant dans le jardin des olives. *Tristis et afflictus* etc. Marqué du chiffre.

44) La flagellation. *Fortiter astrictus cau-dentia* etc. Marqué du chiffre.

45) Le couronnement d'épines. *Purpurea ex humeris* etc.

46) Le portement de croix. *Fert immanae crucis lignum* etc.

47) Le crucifiement. *Figuntur palmae atque* etc.

48) La résurrection. *E tumulo surgit* etc.

49) L'ascension. *Ipse sua victor* etc.

50) La pentecôte. *Cum sonitu igniuomas* etc. Marqué du chiffre de l'artiste et de l'année 1602.

51) La Ste. Vierge transportée de son tombeau au ciel. *Intactae pura illa* etc. Marqué du chiffre.

52) La Ste. Vierge couronnée dans le ciel par Dieu le père et Dieu le fils. *Accipit insignem surgens* etc.

SAINTS ET SAINTES.

53. *Ste. Anne et St. Joachim.*

Ste. Anne à gauche, et St. Joachim à droite, regardant dans le ciel la Ste. Vierge. Deux branches de rosier sortent de leurs corps, et se réunissent dans

la figure de la Ste. Vierge représentée comme dans un brouillard et debout sur un nuage au haut de l'estampe. Cette pièce et une copie en contre-partie de l'estampe de *Venture Salimbene* (Nr. 1 de son oeuvre). On lit à la gauche de la marge d'en bas: V. S. I., le chiffre de *Sciaminossi* et l'année 1595.

Hauteur: 7 p. 4 lign. La marge d'en bas: 4 lign. Largeur: 5 p. 8 lign.

54. *St. Antoine de Padoue.*

Il est représenté debout, tenant de la main droite un lis, et de l'autre un livre sur lequel est posé un coeur. L'année 1601 est marquée vers la droite d'en bas. Dans la marge on lit: *Diuus Antonius Pulhuinus — — Raphael Schiaminossius Inue.ͬ Dicauit.*

Hauteur: 6 p. La marge d'en bas: 5 lign. Largeur: 4 p. 5 lign.

55. *St. Barthélemi.* D'après *Lucas de Leyde.*

Il est debout, tenant un couperet de la main gauche. Le chiffre de *Sciaminossi* est à la gauche d'en bas. Dans la marge on lit: *S. Bartholomaeus in India — —*

complevit. L. in. Raphael Schiaminossius incidebat. anno 1605. Cette pièce est une copie de Nr. 94. des estampes de *Lucas de Leyde.*

Hauteur: 4 p. 10 lign. La marge d'en bas: 9 lign. Largeur: 3 p. 9 lign.

56. *St. Didace.*

Il est debout, priant devant une croix plantée à droite sur une butte. On lit dans la marge d'en bas: *Sanctus Didacus hispanus* — — *Raphael Schiaminossius D. Dicauit.* 1601.

Hauteur: 5 p. La marge d'en bas: 6 lign. Largeur: 3 p. 6 lign.

57. *La lapidation de St. Etienne.* D'après *Lucas Cangiage.*

Le Saint est à genoux au milieu de l'estampe, entouré de plusieurs bourreaux qui jettent des pierres sur lui. On remarque sur le devant à gauche un homme assis et vu par le dos, parlant à un vieillard. Dans la marge d'en bas on lit: *Lucas Ianuensis inucn.* — — ILLUSTRISS. REVERENDISSQ. — — DICAT. *Romae cum Priuilegio.* 1608.

Largeur: 11 p. 5 lign. Hauteur: 8 p. 6 lign. La marge d'en bas: 10 lign.

58 - 63. *Différens sujets de la vie de St. François d'Assise.*

Suite de six estampes.
Hauteur : 3 p., à 3 p. 3 lign. La marge d'en bas :
3 lign. Largeur : 2 p. 2 lign.

Ces pièces sont très légèrement gra-
vées à l'eau-forte. Pour éviter des détails
trop longs, nous ne citerôns ici que les
distiques Latins qui se trouvent sur cha-
cune de ces pièces dans la marge d'en
bas.

58) *Decipitur socius numini sub* etc.

59) *Foelices animae coelesitia* etc.

60) *Et prece quod nequit* etc.

61) *Conuertit gelidas in vina* etc.

62) *Emittit facili foelicia* etc.

63) *Languida sanatur coelesti* etc.

64-66. *Différens autres sujets de la vie du même Saint.*

Suite de trois estampes.
Largeur : 2 p. 8 lign., à 3 p. Hauteur : 2 p.
3 lign. La marge d'en bas : 3 lign.

64) *Te nec precipites* etc.

65) *Demittit proprias nudato* etc.

66) *Accipe et irriguis* etc.

P 2

67-68. *Deux autres sujets de la vie du même Saint.*

Deux estampes.

Largeur: 3 p. 1 à 2 lign. Hauteur: 2 p. 3 lign.

67) St. François se mortifiant, en se mettant nu sur une couche d'épines. On voit dans le fond à gauche ce même Saint couché dans un lit, et accompagné de deux de ses compagnons.

68) St. François et un de ses compagnons priant à genoux, dirigés vers un nuage qui se voit à la gauche d'en haut. On remarque dans le fond de ce même côté deux autres religieux de son ordre qui prient pareillement à genoux.

69-84. *Les images de Saints et Saintes de l'ordre de St. François.*

Suite de seize estampes.

Hauteur: 2 p., 2 à 3 lign. Largeur: 1 p. 9 lign.
La marge d'eu bas: 3 à 4 lign.

69) S. BERARDUS. 1. MAR.

70) S. PETRUS. 2. MAR.

71) S. ADINTUS. 3. MAR.

72) S. ACCURSIUS. 4. MAR.

73) S. OTTHO. 5. MAR.

74) FRATER COSMA A *turcis pro* etc.

75) S. ANTONIUS DE PAD.

76) S. ELEAZZARIUS.

77) S. DIDACUS.

78) S. BERNARDINUS.

79) S. ELISABETH REG. *ina hungaria.*

80) S. BONAVENTURA. *'Ep. s. Cardi. Albanen. Doctor Seraficus.*

81) S. LUDOVICUS GALLIARUM REX.

82) S. LUDOVICUS EPS.

83) S. CLARA VIRGO.

84) S. DANIEL. MAR. *cum cocijs.*

85. *St. François d'Assise.*

Ce Saint est représenté tombant en extase. Auprès de lui, à la gauche de l'estampe, est un ange qui joue du violon. On lit dans la marge d'en bas : *Dicite Dilecto meo Qr. Amore Langues. R.* 1603. L.

Hauteur: 2 p. 7 lign. La marge d'en bas: 5 lign. Largeur: 2 p. 6 lign.

86. *St. François d'Assise.*

St. François tombant en extase entre les bras de deux anges qui le soutiennent, dans une grotto où l'on remarque à droite un petit crucifix, une tête de mort et une lampe. On lit dans la marge d'en bas

DICITE DILECTO — — *Raphael S. in. F. et D. D.*

Largeur: 6 p. 4 lign. Hauteur: 4 p. La marge d'en bas: 6 lign.

87. *St. François. d'Assise stigmatisé.*

St. François recevant les stigmates. Il est à mi-corps et tourné vers la droite, où l'on voit le buste de son compagnon censé être dans un creux. Dans la marge d'en bas est cette inscription: SANCTUS PATER FRANCISCUS.

Hauteur: 7 p. 6 lign. La marge d'en bas: 4 lign. Largeur: 5 p. 6 lign.

88. *St. François d'Assise prêchant.*

Le Saint est représenté debout sur une butte, prêchant à une multitude de peuple. On remarque sur le devant à gauche une femme assise par terre, et ayant sur ses genoux un petit enfant qui joue avec un chien. On lit à la droite d'en bas: RAPHAEL SCHIAMINOSSIUS A BURGO S. S. INVENTOR. F., et dans la marge d'en bas: DIVVUS AB EXCELSO — — OBSERVANTIA E SIGNUM.

Hauteur: 11 p. 8 lign. La marge d'en bas: 1 p Largeur: 8 p. 6 lign.

On a de ce morceau trois épreuves.

La *première* porte cette adresse: *Joannes Orlandi formis romae.* 1602.

La *seconde*: *Antonius Caranzanus formis Romae* 1604.

La *troisième*: *Gio. Jacomo Rofsi formis Rome alla Pace.*

89. *St. Jacques le mineur.* D'après *Lucas de Leyde.*

Il est représenté marchant vers la droite, et tenant une équerre de la main gauche. On lit dans la marge d'en bas: S. JACOBUS MINOR. ANN. XXX HIEROSOL.^S DOCUIT. *L. in. Raphael Schiaminossius incidebat.* 1605. Cette pièce est une copie de Nr. 96 des estampes de *Lucas de Leyde.*

Hauteur: 4 p. La marge d'en bas: 5 lign. Largeur: 3 p.

90. *Ste. Madelaine.* D'après *Lucas de Leyde.*

Ste. Madelaine tenant un vase rempli de parfum, et dirigeant ses pas vers la droite. Le chiffre de *Sciaminossi* se voit à la droite d'en bas. Dans la marge on lit: SANCTA MARIA MAGDALENA. — — *L. in. Raphael Schiaminossius incidebat.* 1605.

Cette pièce est une copie de Nr. 124 des estampes de *Lucas de Leyde*.

Hauteur: 5 p. La marge d'en bas: 8 lign. Largeur: 3 p. 9 lign.

91. *Ste. Madelaine.* D'après *Lucas Cangiase.*

Ste. Madelaine elevée au ciel par les anges. On lit à la droite d'en bas: *Luca Cangiasio inuent. Rafael Schiaminossi F.*, et dans la marge d'en bas: PERILLUSTRIS ET GENEROSE VIR — — *Romae superiorum permissu.* 1612.

Hauteur: 9 p. 9 lign. La marge d'en bas: 7 lign. Largeur: 7 p. 2 lign.

92. *Le frère Philippe de Ravenne.*

Le bien-heureux frère Philippe de Ravenne du tiers ordre de St. François, portant un panier rempli de pains, en dirigeant ses pas vers la droite. On lit dans la marge d'en bas: *F. philippus Arauenna — — Raphael S. In. F. D. D.*

Hauteur: 6 p. La marge d'en bas: 6 lign. Largeur: 4 p. 2 lign.

93. *St. Pierre et St. Jean.*

Ces deux Saints sont représentés debout, l'un vis-à-vis de l'autre. St. Pierre

qui est à droite et vu de profil, tient les clefs de la main gauche. On lit à la gauche d'en bas: RA. SCH. B. INV. INC.

Hauteur: 4 p. 7 lign. Largeur: 3 p. 6 lign.

94. *Les quatre Saints.*

Un groupe de quatre Saints qui s'entretiennent ensemble. Ils sont debout, deux vus de face, les deux autres tournés vers la droite. D'après un dessein de *Raphaël d'Urbin.* On lit en bas, au milieu: R. V. I., et à gauche: R. S. B. INCID.

Hauteur: 5 p. 6 lign. Largeur: 4 p.

95. *St. Gérard Sagrède.* D'après *Lucas de Leyde.*

Il est représenté debout, tenant de la main droite sa crosse, et de l'autre un coeur percé d'une flèche. Cette pièce est une copie de Nr. 119 des estampes de *Lucas de Leyde.* On lit dans la marge d'en bas: DIVVUS GERARDUS SAGREDIUS EPISC. ET MART. *L. in Raphael Schiaminossius incidebat.* 1605.

Hauteur: 4 p. 1 lign. La marge d'en bas: 5 lign. Largeur: 5 p. 3 lign.

96. *St. Thomas.* D'après *Lucas de Leyde.*

St. Thomas apôtre et martyr. Il est re-
présenté debout, tenant une lance de la
main droite, et de l'autre un livre fermé.
Cette estampe est une copie de Nr. 92 des
gravures de *Lucas 'de Leyde.* Le chiffre
de *Sciaminossi* se voit à la gauche d'en
bas. Dans la marge on lit: S. THOMAS
PARTHIS — — *L. in. Raphael Schiami-
nossius incidebat, anno* 1605.

Hauteur: 5 p. La marge d'en bas: 8 lign. Lar-
geur: 3 p. 9 lign.

97. *La Vierge, St. Vincent et Ste. Catherine.*
D'après *Paul Véronèse.*

St. Vincent et Ste. Catherine adorant
sur la terre l'enfant Jésus qui est dans le
ciel entre les bras de la Ste. Vierge. On
lit en bas, vers le milieu: *Paulus Caliarus
Veronen. inuen. Superior permissu*, et à
droite: *Raphael Schiaminoss.ˢ Pictor Incid.*
Dans la marge d'en bas est cette inscrip-
tion: ILL.ᵐᵒ ET ECC.ᵐᵒ D. D. FEDERICO
CAESIO — — *contra hostes tuos.*

Hauteur: 13 p. 6 lign. La marge d'en bas; 8 lign.
Largeur: 10 p.

SUJETS DE L'HISTOIRE PROFANE.

98 - 110. *Les douze Césars.*

Suite de treize estampes, y compris le titre.

Hauteur: 17 p. 6 à 9 lign. La marge d'en bas:
9 lign. Largeur: 13 p. 4 lign.

Les empereurs sont représentés en buste et de grandeur colossale. Leurs noms sont écrits en Latin dans la marge d'en bas. Chaque pièce est marquée du chiffre de *Sciaminossi*, et de l'année 1606.

98) Le titre représente la déesse tutélaire de la ville de Rome, assise sur des trophées et au milieu des peuples vaincus par elle. Dans un cartouche qui occupe le milieu de l'estampe, est écrit: XII. CAESARUM QUI PRIMI ROM. IMPERAVERUNT, A JULIO VSQ. AD DOMITIANUM EFFIGIES. *Formis aeneis expressae. Romae apud Andream Vaccarium — Raphael Schiaminossius Burgo Politanus huius inuentor ac incisor Ann. 1606.* Dans le haut de ce cartouche est assise la Renommée accompagnée de deux génies qui relèvent un grand rideau.

99) JULIUS CAES. DICTATOR PERPETUUS I.

100) OCT. CAESAR AUG. II. ROM. IMP.

101) TIB. CAESAR AUG. III. ROM. IMP.

102) CAIUS CAES. CALIGULA AUG. IIII. R. IMP.

103) TI. CLAUDIUS CAES. AUG. V. RO. IMP.

104) NERO CLAUDIUS CAES. AUG. VI. RO. IMP.

105) SERGIUS GALBA CAES. AUG. VII. R. IMP.

106) OTHO SYLVIUS CAES. AUG. VIII. R. IMP.

107) AUL. VITELLIUS. GERM. C. A. IX. R. IMP.

108) VESPASIANUS CAES. AUG. X. IMP.

109) TITUS VESP. CAESAR AUG. XI. R IMP.

110) DOMITIANUS GERM. AUG. XII. R. IMP.

111-114. *Quatre sujets de la vie de Marguerite d'Autriche, épouse de Philippe III, roi d'Espagne.*

Suite de quatre estampes.

Largeur: 6 p. 4 lign. Hauteur: 4 p. 9 lign.

Ces quatre estampes font partie d'une suite de vingt cinq pièces, dont six ont été gravées par *Antoine Tempesta*, sept par *Jacques Callot*, et huit par un anonyme

que l'on présume être *Antoine Mei*. Les quatre pièces de *Sciaminossi* sont les numéro 4, 5, 8 et 15 de la suite. Chacune porte le chiffre de l'auteur. On y a représenté les sujets suivans :

111) 4. Marguerite d'Autriche portée dans une chaise surmontée d'un parasol.

112) 5. Elle reçoit les hommages de quelques cardinaux et autres prélats.

113) 8. Ses fiançailles avec Philippe III, roi d'Espagne.

114) 15. Elle est assise sur le trône, et donne audience à un vieux seigneur qui est à genoux devant elle.

DIFFÉRENS AUTRES SUJETS.

115-126. *Les passions, sentimens et autres qualitées de l'ame.*

Suite de douze pièces.

Hauteur: 5 p. 1 lign. La marge d'en bas: 5 lign. Largeur: 3 p. 9 à 11 lign.

Chacune de ces pièces est marquée au milieu d'en bas du nom de qualité que représente la figure, et accompagnée de deux vers Italiens écrits dans la marge d'en bas.

115) *L'intelligence.* Une femme ayant la tête couverte d'une couronne royale et surmontée d'une flamme. Elle tient un sceptre de la main droite, et de l'autre montre un aigle qui est à ses pieds. *Raphael S. in f.* 1605. INTEL-LECTUS. — — *Fermi il guardo* etc.

116) *La vigilance.* Une femme tenant de la main droite un livre, et de l'autre une lampe et un petit bâton. A ses pieds est à gauche une grue tenant une pierre dans ses griffes relevées. *Raph. S. in f.* 1605. VIGILANTIA. — — *Entro agli agi* etc.

117) *L'honneur.* Une femme tenant une corne d'abondance de la main gauche, et de l'autre un bâton. Un casque est à terre à ses pieds. Le chiffre se voit vers la droite d'en bas. HONOR — *Studi ben colti* etc.

118) *La liberté.* Une femme tenant de la main droite un sceptre, et de l'autre un chapeau de cardinal. Le chiffre se voit vers la droite d'en bas. LI-BERTAS. — *Sospirato da molti* etc.

119) *La sincerité.* Une femme tenant de la main gauche un coeur, et ayant l'au-

tre main posée sur sa poitrine. Le chiffre est à la gauche d'en bas. SYN-CERITAS — *Mostra gli effeti* etc.

120) *La récompense.* Une femme tenant de la main gauche une couronne royale et une couronne de laurier, et de l'autre une branche de palmier et une branche d'olivier. Le chiffre est à la gauche d'en bas. PRAEMIUM — *A sourana fatica* etc.

121) *La servitude.* Une femme portant sur les épaules un joug qu'elle soutient de ses deux mains. Le chiffre est à la gauche d'en bas. SERVITUS — *Sobi seben sia* etc.

122) *Le mérite.* Un vieillard ayant une couronne de laurier sur la tête, et tenant de la main gauche un livre ouvert et de l'autre un sceptre. Il a le pied gauche posé sur un morceau de roc. Le chiffre est marqué vers la droite d'en bas. MERITUM. — *Ha sempre il campo* etc.

123) *Un homme sanguin.* Un jeune homme dansant, en jouant de la guitarre. A ses pieds est un bélier. Le chiffre est

à la droite d'en bas. VIR SANGUI.
NEUS *Pregia'l diletto* etc.

124) *L'impétuosité de l'ame.* Un homme
marchant à pas précipités, tenant de
la main gauche un éperon, et de la
droite un souflet d'où sort du vent.
Le chiffre est à la droite d'en bas.
IMPETUS ANIMI. *Emantice il furor.* etc.

125) *La raison.* Une femme ayant la tête
couverte d'un casque, tenant de la
main droite une épée nue, et con-
duisant de l'autre un lion bridé. Le
chiffre est à la droite d'en bas. RA-
TIO. — *Fa molle ogni* etc.

126) *La gaieté.* Une femme tenant de la
main droite une aiguière, et de
l'autre un bocal. Le chiffre est vers
la droite d'en bas. LAETITIA. — *Gioua
se parca* etc.

127. *Pièce allégorique.*

Pièce allégorique sur les armoiries d'un
cardinal Sachietti. Cette famille de Sa-
chietti portant dans ses armes trois ban-
des, le peintre s'en est servi pour y pla-
cer sur chacune une femme qui répand
des fleurs de tous côtés, et semble mar-

cher vers une éminence, au sommet de
laquelle est une autre femme qui tient
de la main gauche une balance, et de
l'autre une corne d'abondance, simbole
de l'honneur. En bas on remarque un
aigle, un lion et un lièvre. De chaque
côté de ce morceau est un panneau d'or-
nemens arabesques entremêlés de cartou-
ches qui offrent des emblèmes. Au bas
du panneau qui est à droite, est le chiffre
de *Sciaminossi* et l'année 1615.

Largeur: 14 p. 4 lign. Hauteur: 9 p. 10 lign.

128. *Figure d'homme nu.*

Un homme vu par devant, sur lequel
sont marqués les différens endroits où
l'on peut faire l'opération de la saignée.
A gauche, la tête de cet homme est re-
présentée une seconde fois, et à droite
on voit le bas ventre d'une femme. Le
chiffre est à la droite d'en bas.

Hauteur: 14 p. 10 lign. Largeur: 14 p.

129. *Autre figure semblable.*

Un homme vu par derrière, avec les
mêmes marques. Le chiffre est à la droite
d'en bas.

Même dimension.

XVII. Vol. Q

130-136. *Vues des environs du mont sacré della Vernia.*

Suite de sept estampes.

Ces sept pièces font partie d'une suite de vingt deux estampes, dont sept gravées à l'eau - forte par *Sciaminossi*, les autres quinze au burin par un anonyme sur les desseins du frère Archange de Messina. Elles sont précédées d'une image de St. François d'Assise, gravée au burin par *Dominique Falcino* d'après *Jacques Ligozzi*, et accompagnées d'explications imprimées sur des feuilles séparées.

Hauteur : 14 p. 9 lign. Largeur : 9 p. 2 lign.

130) Vue de la montagne *della Vernia*, prise à un quart de lieu sur le chemin de Casentino. On remarque au milieu de l'estampe un frère cordelier qui est tombé un jour d'un endroit de cette montagne, nommé le précipice, d'une hauteur de soixante et quinze toises, sans se faire le moindre mal. Sur le devant de la droite, un homme fait marcher devant lui un cheval de somme, en passant près d'une grande croix plantée au sommet d'un quartier de ro-

cher. Le chiffre de *Sciaminossi* est
gravé vers la droite d'en bas. Pièce
composée de trois planches jointes
en largeur.

Largeur: 27 p. 6 lign. Hauteur: 14 p. 9 lign.

131) Vue de l'endroit, où une grande
volée d'oiseaux vint à la rencontre
de St. François, lorsque celui-ci
arriva pour la première fois à cette
sainte montagne. On remarque St.
François à mi-hauteur d'une mon-
tagne, accompagné de quatre autres
moines. Le chiffre est à la gauche
d'en bas.

Hauteur: 14 p. 9 lign. Largeur: 9 p. 3 lign.

132) Vue de l'endroit mystérieux, où le
démon voulut précipiter St. François
d'une hauteur de soixante et quinze
toises. Le chiffre est au milieu d'en
bas.

Même dimension.

133) Vue d'un hêtre révéré par les habi-
tans du mont della Vernia, lorsqu'il
végétoit encore, parcequ'ils avoient
vu plusieurs fois sur sa cime la Ste.
Vierge donnant la bénédiction aux
habitans, lorsqu'ils alloient en pro-

Q 2

cession vers les saints stigmates. Le
chiffre est presque au milieu d'en
bas, un peu vers la gauche.

Même dimension.

134) Vue du fameux rocher, où le frère
Lupo, alors larron, faisoit ses bri-
gandages, avant qu'il fut converti
par St. François. Le chiffre est en
bas, un peu vers la droite.

Même dimension.

135) Vue de la place qui fut ancienne-
ment la moitié de celle d'aujourd'hui,
devant la grande église du mont della
Vernia. On remarque sur le devant
à droite deux cordeliers qui se con-
certent pour bâtir l'église sur cette
place. Le chiffre est à la gauche
d'en bas.

Même dimension.

136) Vue de l'endroit du mont sacré della
Vernia, où St. François reçut les
stigmates de Jésus Christ. Le chiffre
est au milieu d'en bas.

Même dimension.

137. Portrait de Rodolphe Capo-ferro
en buste, tenant une épée de la main
gauche. Ce portrait est dans un ovale, au

milieu de deux génies ailés dont celui à gauche tient un bouclier carré et quelques lances, l'autre un bouclier rond, une épée et un poignard. Dans le haut de la bordure de l'ovale est écrit : *Rodulphvs Capoferrus Calliensis aetat. A° LII.*, et à la gauche d'en bas : *in F.* précédé du chiffre de *Sciaminossi.*

Largeur: 8 p. 5 lign. Hauteur: 5 p. 3 lign.

OEUVRE

D'OCTAVE LIONI.

Octave Lioni, chevalier de l'ordre du Christ, naquit à Rome en 1574, et mourut en 1626, âgé de 52 ans. Il a été bon peintre d'histoire. Ses tableaux existent dans plusieurs églises et autres endroits de Rome. Il excella dans le portrait, où il réunit une ressemblance parfaite à la finesse du pinceau. Il grava lui-même un nombre considérable de portraits dans un goût aussi agréable que piquant. Les chaires y sont pointillées, les cheveux et les vêtemens gravés à l'eau-forte, et au burin; le tout est du plus grand fini.

Nous avons sujet de croire, que notre catalogue de l'oeuvre de *Lioni* est à son complet.

PORTRAITS D'INCONNUS.

1. Un homme de moyen âge, vu presque de face, mais ayant la tête et le regard un peu tournés vers la droite. Il a des cheveux crépus, et porte une barbe et des moustaches. Son pourpoint, orné en haut d'une large fraise, est boutonné au milieu; d'autres boutons se voient sur son habit. Ses épaules sont couvertes d'un manteau. Le fond est blanc, à l'exception de deux ombres portées dont celui à gauche passe jusques au bord supérieur de la planche, l'autre, à droite, n'en atteint que la mi-hauteur.

Hauteur: 5 p. Largeur: 4 p.

2. Le même portrait avec très peu de différences, dont les plus remarquables consistent, en ce que le bas de là joue droite est marqué par quelques traits, et que la broderie de la fraise offre de petits ronds traversés d'une croix, au lieu que dans Nr. 1 le bas de la joue droite est tout en blanc, et que la broderie montre un dessein semblable à des S placées l'une sur l'autre.

Même dimension.

3. Le même portrait, mais un peu plus grand, et où la tête et les cheveux sont plus terminés. Le fond est tout en blanc.

Hauteur: 5 p. 3 lign. Largeur: 4 p.

4. Autre portrait du même personnage, mais dans une attitude différente. Le corps est tourné un peu vers la gauche, mais la tête est de face, et le regard dirigé vers le spectateur. Il a une fraise autour du cou, et l'épaule gauche couverte d'un manteau. Le fond est entièrement en blanc.

Hauteur: 5 p. 4 lign. Largeur: 4 p. 1 lign.

5. Autre portrait du même personnage, très légèrement ébauché. Il a la même attitude, comme Nr. 4, mais le manteau y est omis. La fraise et le bras gauche sont seulement au trait, et le dernier est marqué d'une double croix.

Même dimension.

6. Un chevalier de Malte dans un ovale. Il est vu presque par le dos, et dirigé vers la gauche, mais sa tête est retournée et vue de trois quarts. Son manteau rabbatu sur son bras gauche laisse entrevoir un bout de la croix de l'ordre marquée sur le manteau. Suivant

Mariette, ce portrait représente Octave Lioni.

Diamètre de la hauteur de l'ovale: 5 p. Celui de la largeur: 3 p. 10 lign.

7. Portrait d'un chevalier de Malte dans un ovale. Son corps est de face, mais sa tête retournée vers la gauche et vue de profil. Il est couvert d'un petit chapeau rond. On voit au bas de l'ovale deux études de têtes dont celle à gauche est renversée. Suivant *Mariette*, le portrait de ce chevalier représente Mario Nuzzi, dit dai Fiori, peintre Romain.

Hauteur: 5 p. 3 lign. Largeur: 4 p. 1 lign.

8. Un chevalier de Malte dans un ovale. Son corps vu de profil, est dirigé vers la gauche, mais sa tête est retournée et vue de trois quarts. Il est couvert d'un manteau marqué sur la poitrine d'une grande croix de l'ordre de Malte. Suivant *Mariette*, ce portrait est celui de Jean Baglione, peintre Romain, et effectivement il ressemble parfaitement au portrait de cet artiste qui suit au Nr. 14.

Diamètre de la hauteur de l'ovale: 4 p. 10 lign. Celui de la largeur: 3 p. 10 lign.

9. Un chevalier de Malte en buste,

vu de trois quarts et dirigé vers la gauche.
Une croix de l'ordre de Malte attachée
à une chaîne, pend sur sa poitrine; une
autre croix est brodée sur son manteau.
Ce portrait est renfermé dans un dodé-
caèdre. On lit en haut: *Eques Octaui.*
Leonus Roman. *pictor fecit*, et en bas:
1625. — *Superiorum permissu.*

Hauteur: 5 p. 2 lign. Largeur: 4 p. 1 lign.

10. Tête de quelque prélat avancé en
âge. Il est vu presque de face, et tourné
un peu vers la droite. Il porte des mous-
taches et une pètite barbe sur le menton,
et sa tête est couverte d'une calotte. On
ne voit pas son corps, mais seulement
le contur d'un rabat. Le fond est blanc.

Hauteur: 3 p. 10 lign. Largeur: 3 p.

11. Un homme de moyen âge, vu
presque de face et tourné un peu vers
la droite. Il a très peu de cheveux courts,
et porte deux moustaches et une petite
barbe au menton. Autour de son cou est
une fraise dentelée, de dessous laquelle
descend une petite chaîne. Le fond est
tout en blanc.

Hauteur: 5 p. 3 lign. Largeur: 3 p. 4 lign.

12. Trois têtes d'hommes sur une même

planche. Elles représentent des hommes avancés en âge; celui du milieu est vu de profil, et tourné vers la droite, les deux autres sont presque de face. Sans marque. Suivant *Mariette*, la première à gauche représente Camille Graffico, la seconde, au milieu, Hercule Pedemonte, et la troisième, à droite, Antoine Carone.

Largeur: 6 p. 6 lign. Hauteur: 3 p. 4 lign.

13. Quatre têtes sur une même planche. A gauche un jeune homme vu de face, au milieu un homme avancé en âge, ayant de petites moustaches, et une petite barbe au menton, à droite un jeune homme vu de profil. La quatrième qui se voit entre la première et celle du milieu, est de face. Sans marque. Suivant *Mariette*, ces têtes sont les portraits de D. Cosimo Orsino, Camille Graffico, graveur de Forli en Frioul, Sigismond Laire, Bavarois, et peintre en miniature, et de Louis Lioni, père d'Octave Lioni.

Largeur: 6 p. 6 lign. Hauteur: 3 p. 4 lign.

PORTRAITS DE PERSONNES CONNUES.

14. *Baglioni* (Jean), peintre de Rome. Il est en buste, vu presque de face et

tourné vers la droite. Dans un dodécaë-
dre. On lit en haut: *Eques Joannes Ba-
lionus Roman.ᵉ pictor.*, et en bas: *Superior.
permissu* — 1625. — *Eques Octauius Leo-
nus Romanus pictor fecit.*

 Hauteur: 5 p. 3 lign. Largeur: 4 p. 1 lign.

 15. Le frère Don Antoine *Barberin*, de
l'ordre de Malte, en demi-corps, vu
presque de face, et dirigé un peu vers la
gauche. On lit dans la marge d'en bas:
*Fr: Don. Antonius Barberinus — Superior.
perm. 1625. Eques Octauius Leonus Roma-
nus pictor fecit.*

 **Hauteur: 4 p. 5 lign. La marge d'en bas: 7 lign.
Largeur: 3 p. 4 lign.**

 16. F. Antoine *Barberini*, cardinal. Il
est en buste, vu de trois quarts et tour-
né vers la droite. Sa tête est couverte
d'une calotte. On lit dans la marge d'en
bas: *F. Antoni⁹ Barberin.⁹ card. S. Ono-
phrii — Eques Octauius Leon.⁹ Roman.⁹
Pictor fecit. 1627. Superiorum permissu.*

 **Hauteur: 4 p. 6 lign. La marge d'en bas: 6 lign.
Largeur: 3 p. 4 lign.**

 17. Le cardinal François *Barberini*, en
demi-corps. On lit dans la marge d'en
bas: *Francisc.⁹ S. R. E. card. Barberinus* —

Superior. per. 1624. — *Eques Octauius Leo. Rom.⁵ pictor fecit.*

Hauteur: 4 p. 5 lign. La marge d'en bas: 7 lign. Largeur: 3 p. 4 lign.

18. Jean François *Barbieri,* dit le Guerchin. Il est en buste, et renfermé dans un dodécaëdre. On lit en haut: *Joannes Francisc. Barberi⁵ Centinus pictor.,* en bas: *Eques Octauius Leon.⁵ Roman.⁵ pictor fecit.* — *Superior. permissu.* 1623.

Hauteur: 5 p. 3 lign. Largeur: 4 p. 1 lign.

19. Jean Laurent, *Bernini,* sculpteur, en demi-corps. On lit en haut: *Eques Joan.⁵ Laurentius Berninus Neapolitan.⁵ sculptor.* — en bas: *Eques Octauius Leon.⁵ Roman.⁵ pictor fecit* — 1622. — *Superior. permissu.*

Hauteur: 5 p. 3 lign. Largeur: 4 p. 2 lign.

20. Paul Jordan II, duc de *Bracciano,* en demi-corps. Dans un ovale. On lit en haut: *Paulus Jord. II Bracciani dux.,* et en bas: *Eques Octauius Leo Roman.⁵ pictor fecit.* — *superior. permissu.*

Hauteur: 5 p. 3 lign. Largeur: 4 p.

21. Le même. La tête est peu différente, mais il y a des changemens dans l'habillement qui consistent en ce que le

duc porte ici une cuirasse. Le portrait
est de forme carrée. La marge d'en bas
est en blanc, mais à la droite d'en bas on
lit: *Eques Octauius Leo fecit.*

Hauteur: 4 p. 4 lign. La marge d'en bas: 8 lign.
Largeur: 3 p. 3 lign.

22. François *Braccolini* dell' Api, en
buste, vu presque de face et tourné un
peu vers la droite. Dans un ovale, autour
duquel on lit: *Franciscus Braccolinus dell'*
Api Pistoriensis, et en bas: *1626 — sup.*
perm. Cette estampe est une des plus bel-
les de l'oeuvre de *Lioni*, et très rare.

Hauteur: 2 p. 8 lignes? Largeur: 2 p. 2 lign.

23. Joseph *Cesare*, dit d'Arpino, pein-
tre. Il est en demi-corps dans un dodé-
caëdre. On lit en haut: *Eques Joseph.*
Caesar Arpinas Pictor, et en bas: *Eques*
Octauius Leon. Roman. pictor fecit. 1621. —
Superior. permissu.

Hauteur: 5 p. 2 lign. Largeur: 4 p. 1 lign.

24. Gabriel *Ciabrera*, en demi-corps,
dans un ovale. On lit en haut: *Gabriel*
Ciabrera Sauonese, et en bas: *Superior.*
permissu. 1625. — Eques Octauius Leonus
Roman. pictor fecit.

Hauteur: 5 p. 3 lign. Largeur: 4 p.

25. Jean *Ciampoli*, secrétaire du Pape. Il est en buste, vu de face et enveloppé dans son manteau. Dans un ovale. On lit en haut: *Joannes Ciampolus florent. Secret. Pontificis*, et en bas: *Superior. permissu. 1627. — Eques Octauius Leonus Roman.ˢ pictor fecit.*

Hauteur: 5 p. 2 lign. Largeur: 4 p.

26. Odoard *Colonna*, en demi-corps. Il est vu de trois quarts, et tourné vers la droite. Il porte une cuirasse. Dans un cartouche, au bas de l'estampe, est écrit: *Oduardus Columna Dux Marsorum.* Sans le nom de *Lioni*.

Hauteur: 6 p. 9 lign. Largeur: 4 p. 7 lign.

27. G. *Galilaei*, en demi-corps, dans un ovale. On lit en haut: *Galileus Galileus Florentinus*, et en bas: *Superior. licentia. 1624. — Eques Octauius Leonus Roman.ˢ pictor fecit.*

Hauteur: 5 p. 3 lign. Largeur: 4 p.

28. Louis *Leoni*, peintre. Il est en buste, vu presque de face, et tourné un peu vers la gauche. Dans un dodécaèdre. On lit en haut: *Ludouicus Leonus Pattauin.ˢ pictor. Jeonum Cuniorumque sculptor celebris.*

1612, et en bas: *Sup. perm.* 1625. — *Eques Octauius Leonus Roman.ᵉ pictor fecit.*

Hauteur: 5 p. 3 lign. Largeur: 4 p. 1 lign.

29. Le cardinal Louis *Lodovisio*, en demi-corps. On lit dans la marge d'en bas: *Ludovicus Ludovisius S. R. E. cardinalis vicecancellarius — Eques Octauius Leonus Rom.ᵉ pictor fecit.* 1628. *sup. perm.*

Hauteur: 7 p. 6 lign. La marge d'en bas: 8 lign. Largeur: 6 p.

30. Jean Bapt. *Marinus.* Il est en buste, vu presque de face, et tourné un peu vers la gauche. Dans un ovale. On lit en haut: *Eques Joannes Baptista Marinus Neapolitanus*, et en bas: *Superior. permissu. — Eques Octavius Leonus Roman.ᵉ* 1624. *pictor fecit.* 1623.

Hauteur: 5 p. 2 lign. Largeur: 4 p.

31. Raphaël *Menicuccius.* Il est vu de trois quarts et tourné vers la droite. Sa tête est couverte d'un grand chapeau rond. Dans la marge d'en bas on lit: *Raphael Menicuccius celeberrimus in utro orbre Terrarum. Romae.* 1625. *Sup. perm. Ott. L.* f

Hauteur: 5 p. 3 lign. Largeur: 4 p. 2 lign.

32. Le chevalier Pierre-François *Pauli*, en demi-corps, dans un ovale. On lit en

haut : *Eques Pier-Francesco Pauli da Pesaro Secretario.*, et en bas : *Superior. permissu.* 1625. — *Eques Octauius Leonus Roman.ᵘ Pictor fecit.*

Hauteur: 5 p. 3 lign. Largeur: 4 p.

33. Marcel *Provenzale*, peintre. Il est en buste, vu de trois quarts et tourné vers la droite. Dans un dodécaèdre. On lit en haut: *Marcellus Prouenzalis Centen. Inuentor noui confic. opus musiuum*, et en bas: *Superior. permissu. — Eques Octauius Leonus Roman.ᵘ pictor fecit.* 1623.

Hauteur: 5 p. 3 lign. Largeur: 4 p. 1 lign.

34. Paul *Qualiatus* Clodianus, en demicorps, dans un ovale. On lit en haut: *Paulus Qualiatus Clodian. Prᵗᵘˢ Apsl.*, et en bas: *superior. permissu. — Eques Octauius Leonus Roman. pictor fecit —* 1623.

Hauteur: 5 p. 3 lign. Largeur: 4 p.

35. Christophe *Roncalli*, dit Pomerancio, peintre. Il est en buste et dans un ovale. On lit en haut: *Eques Christophorus Ronchalis de Pomerancijs pictor.*, et en bas: *Eques Octauius Leonus Romanus pictor fecit.* 1623. *Superior. permissu.*

Hauteur: 5 p. 3 lign. Largeur: 4 p.

R

36. Maurice de *Savoie*, troisième fils du duc Charles Emanuel I., en buste, vu presque de face, et tourné un peu vers la droite. On lit dans la marge d'en bas: *Mauritius S^{tae} Mariae in via lata diac. Card. de Sabaudia. — Sup. perm. — 1627. — Eques Octaui.⁹ Leo Rom.ˢ pictor fecit.*

Hauteur: 5 p. 10 lign. La marge d'en bas: 11 lign. Largeur: 4 p. 6 lign.

37. Le chevalier Thomas *Stilianus*, en demi-corps, dans un ovale. On lit en haut: *Eques Thomas Stilianus Appulus*, et en bas: *Superior. permissu. 1625. — Eques Octauius Leonus Roman.ˢ pictor fecit.*

Hauteur: 5 p. 3 lign. Largeur: 4 p.

38. Antoine *Tempesta*, peintre Florentin. Il est en buste, et dans un dodécaèdre. On lit en haut: *Antonius Tempesta pictor florentinus*, et en bas: *superiorum permissu. Eques Octauius Leonus Romanus pictor fecit. 1623.*

Hauteur: 5 p. 3 lign. Largeur: 4 p. 2 lign.

39. Simon *Vouet*. Il est en buste, vu presque de face, et tourné vers la gauche. Dans un dodécaèdre. On lit en haut: *Simon Vouet Gallus pictor.*, et en bas: *Supe-*

rior. permissu. 1625. — *Eques Octauius Leon.ˢ Roman.ˢ pictor fecit.*

Hauteur: 5 p. 3 lign. Largeur: 4 p.

40. Le pape *Urbain* VIII., en demi-corps. On lit dans la marge d'en bas: *Urbanus octavus pont. max.* — *Superior. permissu.* 1625. *Eques Octauius Leo. Roman.ˢ pictor fecit.*

Hauteur: 4 p. 4 lign. Largeur: 3 p 4 lign. La marge d'en bas: 7 lign.

R 2

ODOARDO FIALETTI.

Odoardo Fialetti fut peintre, dessinateur et graveur à l'eau-forte. Il naquit à Bologne en 1573, et mourut dans la même ville vers 1638. Après avoir appris les élémens du dessein chez *J. B. Cremonini*, il àlla à Venise pour se perfectionner dans la peinture à l'école du *Tintoret*.

Fialetti a gravé 243 estampes dont nous donnons ici le catalogue qui, à ce que nous croyons, est à son complet. Ces estampes ayant été gravées en différens temps, elles ne sont pas égales à l'égard de leur mérite. Dans les unes le dessein est assez correct, dans les autres il est négligé; néanmoins elles décèlent généralement le génie vif et la grande facilité de leur auteur. Elles sont gravées à l'eau-forte d'une pointe vite et légère.

OEUVRE

D'ODOARDO FIALETTI.

(Nr. 11 des monogrammes.)

SUJETS PIEUX.

1. *La Ste. Vierge.*

La Ste. Vierge assise dans une gloire, ayant sur ses genoux l'enfant Jésus qui s'empresse d'embrasser St. Jean Baptiste agenouillé devant lui, et tenant son agneau sous le bras droit. Dans la marge d'en bas on lit: AVE REGINA COELORUM. Le chiffre de l'artiste est gravé à la droite d'en bas.

Hauteur: 6 p. Largeur: 3 p. 10 lign.

2. *Les nôces de Cana.* D'après *le Tintoret.*

Jésus Christ assistant aux nôces de Cana. On le voit assis à la table placée à la gau-

che de l'estampe. Sur le devant à droite
une femme verse du vin d'un grand vase
dans un autre, près d'un homme qui sou-
lève de terre un troisième vase. Pièce gra-
vée à l'eau-forte d'après le fameux ta-
bleau du *Tintoret*, qui se trouve dans la
sacristie de l'église *della Salute* à Venise.
Au bas de l'estampe et une dédicace adres-
sée à Opilio Verfa.

Largeur: 16 p. Hauteur: 13 p. 4 lign.

3. *St. Sébastien*. D'après *le Tintoret*.

St. Sébastien attaché à un tronc d'ar-
bre. Il a le genou gauche appuyé sur une
souche, et se tient debout de son pied
droit. Il est percé de quatre flèches, sa-
voir dans la tête, dans le bras gauche,
dans le côté sous la poitrine, et dans la
cuisse droite. A la gauche d'en bas, sur
une pierre, est gravé: *Jacobi Tintoreti
Pin. Odoardus Fialettus Inci.*

Hauteur: 9 p. Largeur: 6 p. 7 lign.

On a de ce morceau des épreuves
postérieures, où les mots: *Odoardus
Fialettus Inci.*, sont effacés et rempla-
cés par cette adresse: *In Bassano il
Remondini.*

4. *Pièce allégorique.*

Une espèce de chariot à deux roues
qui est en flammes, et sur lequel sont de-
bout, à gauche un ancien prophète dans
le costume Orientale, et à droite un évê-
que. Chacun a dans une main une bande-
role, et porte l'autre sur un écusson d'ar-
mes que soutient un ange à son côté. En-
tre ces deux figures principales on voit,
au milieu de l'estampe, un ovale où l'on
a représenté St. François à genoux au
pied de la croix, sur laquelle le Sauveur
est attaché. Sur le devant est, à gauche
la Charité chrétienne, à droite la Force,
l'une et l'autre représentée par des femmes
assises. Toutes les figures qui entrent
dans cette composition, sont accompa-
gnées de banderoles remplies de prover-
bes et de vers tirés des prophètes etc.
A la gauche d'en bas on lit: *Odoardus
Fialettus dilli ex.*

Largeur: 13 p. '10 lignes? Hauteur: 8 p. 6 lign.

SUJETS DE MYTHOLOGIE.

5 - 19. *Les jeux de l'Amour.*
Suite de quinze pièces.

Hauteur: 6 p. 6 lign. La marge d'en bas y com prise. Largeur: 3 p. 5 lign.

Ces pièces représentent l'Amour et sa mère Vénus en différentes attitudes. La marge d'en bas contient trois vers Italiens, le numéro de la suite et la marque de *Fialetti*, l'un gravé à gauche, l'autre à droite.

5) Premier titre. SCHERZI D'AMORE ESPRESSI DA ODOARDO FIALETTI PITTORE IN VENETIA.

6) Second titre. Deux génies ailés soutenant l'écusson d'armes d'un baron Roos. En haut on lit: SCHERZI D'AMORE *Espressi da* ODOARDO FIALETTI. *Al magnanimo et ill.*[mo] Sig. Sig. il Sig.[r] BARON ROOS. Dans une banderole au bas de la planche, est écrit: *In Venetia con lic. de sup. M. DC. XVII.*

7) Vénus assise sur une butte, tènant de la main gauche une flèche, et retournant la tête vers l'Amour qui est debout derrière elle. *Tolto c'ho' l'aureo stral* etc.

8) Vénus couvrant d'un drap l'Amour qui

est vu par le dos, et dormant couché
sur une butte à la gauche du devant.
Queste neui animate etc.

9) Vénus assise au pied d'un rocher, don-
nant un baiser à l'Amour qu'elle em-
brasse du bras droit, ayant la main
gauche passée sur sa tête. *Non son quei
Baci* etc.

10) Vénus accroupie peignant les cheveux
de son fils qu'elle tient de la main
gauche. *Con eburneo stromento* etc.

11) Vénus appuyée contre une butte cou-
verte d'un drap, sous lequel l'Amour
est couché, la tête appuyée sur ses
deux bras. A la droite de l'estampe,
derrière Vénus, s'élève le tronc d'un
gros arbre. *Finge, non dorme Amor* etc.

12) L'Amour portant une provision de
flèches, pour en rêmplir son car-
quois, jetté à terre, au pieds de Vénus
qui est assise à droite, tenant l'arc de
la main gauche. *Ben ha Zoppo dèl
pari* etc.

13) L'Amour insistant auprès de Vénus
assise par terre, de lui donner son arc
qu'elle tient de la main droite élevée.
Per quegli Archi etc.

14) Vénus assise à droite au bas d'un bouquet d'arbres, faisant des reproches à son fils, que l'on voit pleurant et un genou en terre à la gauche de l'estampe. *Quanto uersi più pianto* etc.

15) Vénus donnant des coups de mains sur le derrière de son fils qu'elle a étendu sur ses genoux, en le tenant de la main gauche: *Son facili di dsegno* etc.

16) Vénus assise, mettant un bandeau devant les yeux de l'Amour qui est debout devant elle. L'arc et le carquois sont appuyés contre une butte à la droite de l'estampe. *Per troppo occhiuto* etc.

17) Vénus assise à droite rompant sur le genou l'arc de Cupidon que l'on voit à gauche, prêt à mettre son carquois. Cette pièce a la marge d'en bas en blanc: il n'y a ni vers, ni numéro, ni chiffre.

18) Vénus assise à gauche, dirigeant ses regards vers l'Amour qui découpe un arc, le dos tourné à sa mère. Cette pièce est pareillement sans toute lettre.

19) Vénus assise sur une butte, le corps

dirigé vers la droite, mais la tête retournée vers l'Amour qui, debout à gauche derrière sa mère, décoche une flèche. Cette estampe est aussi sans toute lettre.

Dans la suite quelques unes de ces pièces ont été retouchées au burin d'une manière peu habile. Ces épreuves postérieures et retouchées se font connoître en ce que les fonds et les ciels sont très foibles et presque effacés.

20 - 23. *Les quatre divinités* d'après *Ant. Regillo, dit Licinio da Pordenohe.*

Suite de quatre estampes.
Largeur : 7 p. 8 lign. Hauteur : 5 p. 5 lign.

20) *Diane*, Elle est représentée assise, appuyée sur son bras gauche, et ayant la main droite posée sur le dos d'un chien. Dans la marge d'en bas, à gauche, on lit : *Gio. Ant. Licinio da Pordeno. Inu.* Suit le chiffre de *Fialetti* et le mot : *Inci.*

On a deux épreuves de cette estampe.

La *première* est celle que l'on vient de détailler.

La *seconde* offre vers la droite d'en

bas une dédicace de cette teneur : *A gl'*
*Ill.*mi *S.*ri *e Pro.*nt *Col.*mi *i S.*vi *Baron e*
Caualier da Rondel (d'Arondel ?) *Que-*
sti poche Carte con li figuri tratte da
quelle del tanto celebre pittore, il Por-
*dinone consacra al nome di VV· SS. Ill.*me
*loro deuoto e riuerente Ser.*ve *Odoardi*
Fialetti.

21) *Vénus* vue presque par le dos, assise
sur une pierre, sur laquelle elle s'ap-
puye du bras gauche, tenant de la
main droite un drap que l'Amour de-
bout à ses pieds, semble vouloir lui
ôter. A la gauche d'en bas sont les let-
tres A. L. P. I. (Antonio Licinio Por-
denone invenit), et la marque de *Fia-*
letti.

22) *Pan* assis sur une pierre, sur laquelle
il s'appuye du bras droit, tenant sa
flûte de la main gauche. On lit à la
gauche d'en bas ces lettres A. L. P. I.,
et el monogramme de *Fialetti.*

23) *Mars* assis, s'appuyant sur le bras
gauche, et tenant de la main droite le
flambeau de la guerre. Plusieurs piè-
ces d'armure sont à ses pieds. A la

gauche d'en bas sont les lettres A. L.
P. I. et le chiffre de *Fialetti*.

24-29. *Les Tritons et les Néréides.*
Suite de six estampes.
Largeur: 17 p. Hauteur: 4 p. 6 lign.

Ces six pièces jointes en largeur, ne
forment qu'une seule frise. Elles sont
inventées et gravées par *Odoardo Fia-*
letti, et numérotées depuis 1 à 6.

24) 1. Plusieurs Tritons sonnant de con-
ques marines. Sur le devant à gauche
une Néréide vue par le dos, tient
de ses deux mains une voile enflée,
sur laquelle est écrit une dédicace
adressée à Nicolo Crasso.

25) 2. Une Néréide et un Centaure se dis-
putant un enfant, et vers la droite une
Néréide ayant auprès d'elle un enfant,
et nageant à côté d'un Triton qui porte
un panier rempli de fruits.

26) 3. Un Triton au milieu de deux Né-
réides dont il en tient une de chaque
bras. Sur la droite un enfant monté
sur un bouc.

27) 4. Frise offrant à gauche un Triton
faisant des caresses à une Néréide, au

milieu un second Triton, ayant une Néréide en croupe, et à droite un troisième Triton portant une grande tortue.

28) 5. Un Triton tirant après lui une Néréide par une corde attachée à une des mains de cette dernière. A droite une Néréide assise sur un dauphin et prenant des fruits qu'un Triton porte dans un panier.

29) 6. Un Satyre portant sur ses bras une Néréide qu'il semble avoir ravie. Ce groupe est à droite. Au milieu, un centaure armé de la machoire d'un grand animal, arrête un cheval marin fougueux qui s'avance vers lui.

Copies de ces six estampes gravées en contre-partie par *Jules Carpioni* Voyez Nr. 21 - 26 de son oeuvre.

30. *Vénus recevant les caresses de l'Amour.*

Vénus debout et appuyée contre une butte, se penchant d'un air de complaisance vers l'Amour qui est debout vers la gauche, levant les bras pour embrasser sa mère. A la droite d'en bas est écrit: OPVS. 1598. Les lettres O. F. sont gravées

sur le carquois à gauche. Il y a en bas
une marge qui est en blanc.

Hauteur : 6 p. 2 lign. La marge d'en bas : 6 lign.
Largeur : 4 p. 4 lign.

DIFFÉRENS AUTRES SUJETS.

31. *Le portrait de Curti.*

Il est représenté à mi-corps, vu pres-
que de face et dirigé vers la droite. Dans
un ovale, à chaque côté duquel est de-
bout un petit génie tenant au-dessus de
sa tête une trompe. Dans un cartouche
au bas de l'ovale, on lit : *A Lettori Odo-
ardo Fialetti — Si come Fè di rimirar con-
cesse, del Curti il volto dal mio stil es-
presso* etc.

Hauteur : 5 p. Largeur : 4 p.

32. *Portrait de Marc-Antoine Memmo,*
doge de Venise.

Le doge est représenté en buste, vu
presque de profil, et tourné vers la gau-
che. Dans un ovale, autour duquel on
lit : MARCVS. ANTONIVS. MEMVS. DEI. GRA-
TIA. DVX. VENETIARVM. MDCXII. Cet ovale
est environné à droite de l'Espérance et

de la Charité, à gauche de la Foi, et de la Dévotion religieuse, représentées par des figures de femmes. Dans une banderole qui flotte au-dessus de l'ovale, est écrit: A DOMINO FATUM etc., et sur un drap au-dessous de l'ovale est une dédicace adressée par *Fialetti* au doge Marc-Antoine Memmo. Tout en bas se voient les lettres P. — — S. — — F. qui signifient: *Petri Stephanoni Formis.*

Largeur: 8 p. 8 lign. Hauteur: 5 p. 3 lign.

33. *Angélique et Médor.*

Angélique assise sur les genoux de Médor qu'elle embrasse, et qui tient de la main droite le couteau, avec lequel il vient de graver les noms de MEDOR ANGELIC dans l'écorce du tronc d'un gros arbre qui s'élève à la gauche de l'estampe. Le nom d'ANGELICA est tracé une seconde fois sur un autre arbre qui est à droite.

Hauteur: 6 p. 6 lign. Largeur: 3 p. 4 lign.

S 2

34-36. *Chasses.*

En trois pièces.

Largeur: 8 p. 8 lign. Hauteur: 5 p. 6 lign.

34) *Une chasse au cerf.* Le cerf au milieu de l'estampe, est entouré de chiens et de quatre chasseurs dont deux à droite l'attaquent avec des piques et des javelots, deux autres à gauche l'assomment avec des massues.

35) *Chasse au sanglier.* L'animal dirigeant sa course vers la droite, poursuivi de plusieurs chiens, est tué à coups d'épieux par cinq chasseurs dont trois sont à droite, deux autres à gauche. Au milieu d'en bas est cette adresse: *Justus Sadeler excu.*

36) *Chasse à l'ours.* Cet animal se tenant sur ses deux jambes de derrière au milieu de l'estampe, mord dans une lance, avec laquelle l'attaque un chasseur placé à la gauche de l'estampe, devant deux autres dont l'un enfonce son épée dans le côté de l'ours, l'autre retient un gros chien. Deux autres chasseurs, armés d'épieux et accompagnés de quelques chiens, as-

saillent la bête du côté opposé. Au milieu d'en bas est cette adresse: *Justus Sadeler excudit.*

37 - 42. *Frises offrant des Trophées.* D'après le *Polydore.*

Suite de six estampes.

Largeur: 9 p. 6 lign. Hauteur: 2 p. 4 lign.

Ces pièces sont numérotées depuis 1 à 6, et portent le chiffre de *Fialetti* marqué dans les unes à la gauche, dans les autres à la droite d'en bas.

37) 1. Titre. Un cartouche au milieu de quatre esclaves dont deux sont assis à gauche, deux à droite. Dans le cartouche on lit: *Molto Ill.ʳᵉ et Patron Coll.ᵐᵒ il Sig. Saluator Fabris. — Era conveniente che douendo io dare in luce questi fregi di stromenti bellici, che da Polidoro in Roma io disegnai* etc. En haut est écrit, à gauche: POLYDORUS DE CARAVAGIO INVE., et à droite: CV. PRI. SV. PON. ET S. C. MAI.` *Justus Sadeler excud.*

38) 2. Frise avec des armures, parmi lesquelles on remarque à droite un vieillard prisonnier à genoux et les mains

liées sur le dos; et à gauche un Oriental tenant une cuirasse, et tournant la tête vers un autre Oriental qui est au milieu.

39) 3. Autre frise, offrant au milieu un jeune héros assis vis-à-vis d'un vieillard et d'une femme qui se voient à gauche.

40) 4. Autre frise, où l'on voit au milieu l'Histoire écrivant sur un tableau rond. Une femme accompagnée d'un enfant, est assise derrière elle à la gauche de l'estampe.

41) 5. Autre frise, où l'on a représenté vers la droite une femme assise vis-à-vis d'un vieillard accroupi, au milieu de quantité de vases.

42) 6. Trois esclaves assis les mains liées sur le dos, deux à droite, et un à gauche.

43-52. *Grotesques en hauteur*, d'après *P. Giancarli*.

Suite de dix estampes.

Hauteur: 8 p. 8 lign. Largeur: 5 p. 4 lign.

Ces estampes offrent des grotesques propres à être peintes dans des panneaux

Chaque planche est marquée du nom de *Poliphile Giancarli* et du chiffre de *Fialetti.*

43) Titre. Des rinceaux formant un ovale, dans lequel est écrit: DISEGNI VARII DI POLIFILO ZANCARLI. *A beneficio di qual si voglia persona, chc faccia professione del Disegno. Dedicati All' Ill.*^{mo} *Signor Pietro Guoro da Tasio Zancarli.*

44) Rinceaux où l'on voit à gauche un Satyre portant un vase d'où sortent des serpens, à droite deux.enfans qui agacent un dragon.

45) Deux Satyres et un enfant nu faisant des efforts, pour tuer un dragon qui est renversé sur le dos, et tenu par une panthère.

46) Un enfant assis entre un Satyre accroupi qui tient une vielle, et un jeune homme vu par le dos qui tient deux flûtes de Pan.

47) Un Triton monté sur un animal chimérique cornu, qu'il frappe avec un poisson fantastique qui a une tête de cochon,

48) Un dauphin porté par quatre enfans nus et un Triton.

49) Un Satyre frappant avec la machoire gigantesque d'un animal un lion, qui mord dans le dos d'un homme renversé.

50) Un homme qui se termine en rinceau, frappant avec une massue un Centaure terrassé qu'il saisit par la main droite.

51) Un Satyre portant sur ses épaules une jeune Satyresse.

52) Un Triton embrassant une Néréïde assise sur un monstre marin qui a la tête d'un aigle et des cornes.

53-65. *Grotesques en largeur*, d'après P. Giancarli.

Suite de treize estampes.

Largeur: 16 p. 4. lign. Hauteur: 4 p. 6 lign. à 5 p.

Ces desseins offrent des grotesques convenables pour des frises. Chaque planche est marquée dans la marge d'en bas du nom de *Poliphile Zancarli* et du chiffre de *Fialetti*.

53) Titre. Un cartouche au milieu de rinceaux entremêlés de deux Sirènes

et de deux ours. On y lit: DISEGNI
VARII DI POLIFILO ZANCARLI — —
DEDICATI AL M. ILLUSTRE . S. DANIEL
NIS DA TASIO ZANCARLI.

54) Un Satyre ravissant une Nymphe.
Ce groupe se voit à la droite de l'es-
tampe.

55) Trois enfans nus, et à droite un Tri-
ton vu par le dos.

56) Un Centaure ayant une Nymphe en
croupe, et à droite deux Satyres dont
l'un qui est vu par le dos, se défend
contre un grand serpent.

57) Un Satyre embrassant avec violence
une Nymphe qui le tient par les oreil-
les. Au milieu un enfant et un lion
courant.

58) Une femme ailée, accompagnée de
deux enfans dont l'un suce à une de
ses mamelles. Ce groupe est à droite.
Deux autres enfans se voient l'un au
milieu, l'autre à la gauche de l'es-
tampe.

59) Une femme ailée, accompagnée de
deux enfans dont un l'embrasse. Ce
groupe est à la gauche de l'estampe.
Vers la droite un Satyre épie une au-

tre femme ailée dont on ne voit que
le buste et qui a un cou très long.

60) Frise offrant à gauche un enfant de-
bout, au milieu un autre enfant foulé
aux pieds par une espèce d'autruche,
et à droite une vieille Satyresse.

61) Une femme derrière un homme qui
tue un serpent monstrueux à coups
de massue. Il est accompagné d'un
chien. Ce groupe est à droite. Au mi-
lieu, un enfant vu par le dos et à ca-
lifourchon sur un rinceau; à gauche
un enfant jouant avec un chien.

62) Frise offrant au milieu deux enfans,
à gauche un chien suçant au sein d'un
animal chimérique à huit mamelles,
et à droite une espèce de dragon mor-
dant un homme accroupi dans le dos.

63) Un Triton armé d'une massue et d'un
bouclier se défendant contre une es-
pèce de panthère. Ce groupe est à la
droite de l'estampe. Au milieu se
voient deux enfans; un troisième en-
fant est à gauche.

64) Frise ornée à droite d'un homme ar-
mé d'une épée et d'un poignard, se dé-
fendant contre deux ours,

65) Autre frise où l'on voit à droite un Satyre se défendant contre un lion.

66 – 141. *Les habits de tous les ordres religieux.*

Suite de soixante et quatorze pièces, non compris les deux titres du second et du troisième livre.

Hauteur: 6 p. 2 lign. Largeur: 3 p. 4 à 5 lign.

Les religieux sont représentés debout, et le nom de l'ordre est écrit en lettres majuscules au haut de chaque pièce. Les planches sont numérotées depuis 1 à 74.

66) 1. Frontispice. Un drap suspendu en haut par deux cloux, et relevé par deux anges dont l'un est à la gauche, l'autre à la droite d'en bas. En haut est l'écusson d'armes de Madame Jeanne Luillier. Le drap offre cette inscription: DE GLI HABITI DELLE RELIGIONI. *Con le Armi, e breue Descrittion loro Libro Primo.* OPERA *di* ODOARDO FIALETTI *diuisa in piu volumi.* DEDICATA *All Ill.*ma *et Ecc.*ma *Madama* GIOVANA LUILLIER *Ambasciatrice di Franza. Stampata con licenza de sopriori.* IN VENETIA *del* 1626 *a Instanza di Marco Sadeler,*

67) 2. Représentation emblématique de la Religion. Une femme nue se tenant debout sur la jambe droite, et ayant le genou gauche posé sur une pierre carrée qui est marquée du mot: RELI-GIONE, et contre laquelle les tables de l'ancienne loi sont appuyées. Dans le fond de la droite est un autel d'holocauste avec un boeuf et un bélier destinés pour victimes; à gauche se voit un autre autel, qui est surmonté de la croix et du sacrement de l'Eucharistie, pour marquer le nouveau testament.

Suivent les religieux dont nous marquons seulement les noms, pour éviter des détails inutiles et trop longs.

68) 3. *Celestini.*

69) 4. *Conventuali.*

70) 5. *S. Macario.*

71) 6. *Dominichini.*

72) 7. *S. Francesco di Paola.*

73) 8. *Grandimonte.*

74) 9. *Certosini.*

75) 10. *Humiliati.*

76) 11. *S. Caritone.*

77) 12. *Sabbaiti,*

78) 13. Sant.^{ma} Trinita.

79) 14. S. Paolo primo Heremita.

80) 15. S. Maria della mercede de cattivi.

81) 16. S. Benedetto nelle Indie.

82) 17. Canonici di S. Salvatore.

83) 18. Heremitani.

84) 19. Crucigeri di Alemagna.

85) 20. Chietini.

86) 21. Cisterciensi.

87) 22. Heremitani scalzi.

88) 23. Canonici di S. Georgio in Alga.

89) 24. Valle di Giosafat.

90) 25. Pacomio.

91) 26. Apostolini.

92) Titre du second livre. Il représente un drap, et au bas deux anges, à peu près comme le titre du premier livre. En haut est l'écusson d'armes d'Antoine Maffei. On y lit: DEGLI HABITI DELLE RELIGIONI con le armi e breue descrittioni loro libro secondo. OPERA DI ODOARDO FIALETTI Bolognese. DEDICATA All' M.^{to} Ill.^{re} Signore ANTONIO MAFFEI. Ce titre n'est point numéroté.

93) 27. Canonici regolari del Sto. Sepolcro.

94) 28. *Canonici regolari di San Marco in Mantoa.*

95) 29. *Canonici regolari della Valverde.*

96) 30. *Crocigeri.*

97) 31. *Congregatione Cassinense di S. Benedetto.*

98) 32. *Monaci Cassinensi della congregatione di S.^la Giustina di Padova.*

99) 33. *Monaci di Valle ombrosa.*

100) 34. *Canonici regolari Lateranensi.*

101) 35. *Crocigeri di Siria.*

102) 36. *Crogigeri di Portogallo.*

103) 37. *Monaci Cluniacensi di S. Benedetto.*

104) 38. *Monaci Camaldolensi.*

105) 39. *Eremo Camaldolense.*

106) 40. *Monaci Camaldolensi di Monte Corona.*

107) 41. *Ordine di S.^to Antonio.*

108) 42. *Ordine di S. Gio: Cassano della congregatione Lirinense.*

109) 43. *Ordine di S. Basilio.*

110) 44. *Ordine di S. Basilio di S. Salvatore di Messina.*

111) 45. *Monaci di S. Basilio in Germania.*

112) 46. *Ordine di S. Ambrogio ad Homus.*

113) 47. *Padri di S. Gerolamo instituiti da lupo Olmetto.*

114) 48. *Capuccini.*

115) 49. *Somaschi.*

116) 50. *Monaci Armeni.*

117) 51. *Monaci di monte Olivetto.*

118) Titre du troisième livre. Il est fait dans le goût des deux précédens. En haut est l'écusson de Pompeo dalli doi Mori. On y lit: DEGLI HABITI DELLE RELIGIONE *con le armi e breue de-scrittioni loro libro Terzo.* OPERA DI ODOARDO FIALETTI. *Dedicata All' M.^{io} Ill.^{re} Sig.^{r}* POMPEO *dalli doi* MORI.

119) 52. *Canonici regolari di S. Giorgio d'Alga in Sicilia.*

120) 53. *Hospitalarii di Gio.. di Dio nomi-nati in ben fratelli.*

121) 54. *Padri dell' oratorio.*

122) 55. *Monaci silvestrini.*

123) 56. *Padri della vita commune.*

124) 57. *Giesuiti.*

125) 58. *Cherici regolari del ben moire.*

126) 59. *Chierici minori.*

127) 60. *Cisterciensi riformati di Sta. Maria Fogliense.*

128) 61. *Heremiti di S. Gierolemo di Spagna.*

129) 62. *Padri di S. Gio: Batta della Peni-tenza.*

230) 63. *Chierici spedalarii di S. Spirito in Sessiu di Roma.*

231) 64. *Fratri minori osservanti.*

232) 65. *Giesuati.*

233) 66. *Heremeti di S. Girolamo di Montibello.*

234) 67. *Canonici regolari premonstratense.*

235) 68. *Monaci Florensi.*

236) 69. *Scalzi di Spagna.*

237) 70. *Carmelitani.*

238) 71. *Carmelitani scalzi.*

239) 72. *Padri servi di Sta. Maria.*

240) 73. *Di santa Brigida.*

241) 74. *Padri di S. Girolamo di Fiesole.*

Ces figures de religieux sont accompagnées d'une description gravée sur des planches de cuivre, et imprimée au verso des figures, de façon qu'elle se trouve vis-à-vis de la figure qu'elle concerne, c'est-à-dire que la description du religieux Nr. 3. est imprimée au verso du religieux Nr. 2. etc. A la tête de chaque description est une espèce de vignette offrant l'écusson des armes de l'ordre respectif, mais plusieurs de ces écussons sont en blanc.

Ces vignettes ont été pareillement gra-
vées par *Odoardo Fialetti* *)

On a deux éditions de ce recueil.

La première est de l'année 1626, c'est
celle que nous venons de détailler.

La seconde est de l'année 1658. On
y remarque les changemens suivans.

1) A la tête du recueil est l'histoire de
l'institution de tous les ordres religieux
représentés dans les planches. Cette
histoire écrite en françois par *Du Fresne*,
a pour titre : *Briefve histoire de l'insti-
tution des ordres religieux. Avec les figu-
res de leurs habits, gravées sur le cui-*

*) Les desseins originaux de ces 74 pièces sont
conservés parmi les manuscrits de la Bibliothèque
impériale et royale de la cour de Vienne, dans
un volume in quarto qui contient en même
temps le texte placé vis-à-vis de chaque figure,
tel qu'il se trouve sur les planches gravées, et
qui est peut-être de la main propre de *Fialetti*.
Les desseins sont exécutés d'une plume aussi fa-
cile que spirituelle, et ne diffèrent des estampes,
qu'en ce qu'ils sont en contre-partie, et que
les figures des religieux sont pour la plus grande
partie accompagnées des écussons d'armes que
Fialetti a dans la suite employés sur les vignettes
placées à la tête des descriptions.

vre par Odoart Fialetti, Bolognois. A Paris, chez Adrien Menier, à la porte Saint Victor. M.D.C.LVIII. in quarto.

2) Ce texte imprimé et contenant 45 pages, est précédé d'un titre gravé sur cuivre. C'est la même planche que, dans la première édition, on avoit employée pour le troisième livre ; mais on y a supprimé les armes de *Pompeo dalli doi Mori*, et les a remplacées par celles de M.ʳ *de la Porte*, à qui *Du Fresne* a dédié son ouvrage. Au lieu du titre Italien on lit le suivant : *Briefve histoire de l'institution de toutes· les Religions auec leurs habits grauez par Odoard Fialetti Bolognois. A Paris. 1658.*

3) Après le texte François vient un second titre gravé, savoir le même qui, dans la première édition, a servi pour le second livre. Les armes d'*Ant. Maffei* y sont effacées, et l'inscription changée en la suivante : *Habiti delle Religioni con le Armi, e breue descrittioni loro. Opera di Odoardo Fialetti, Bolognese. In Parigi. 1658.*

4) Le premier titre avec les armes de Madame *Giovana Luillier* y manque en-

tièrement, par conséquent il y a dans cette seconde édition une planche de moins.

5) Après le second titre suit l'image de la Religion Nr. 67.

6) Les numéro au bas des planches ont été changés, par conséquent la série des figures est différente. P. E. Nr. 1. *Canonici regolari Lateranensi*, est Nr. 34. de la première édition. Nr. 2 *Canonici regolari del Sto Sepolcro* est Nr. 27. etc. etc.

7) Du reste, les épreuves de cette seconde édition sont presque aussi bonnes d'impression que celles de la première, ce qui prouve qu'on n'a d'abord tiré qu'un petit nombre d'exemplaires.

142-184. *Le livre de l'escrime.*

Suite de quarante trois estampes.

Largeur : 8 p. Hauteur : 4 p. 10 lign.

Les diverses leçons pour l'exercice de l'épée et du poignard, suivant les principes de *Nicoletto Giganti*, maître en fait d'armes à Venise. Chaque estampe offre deux escrimeurs nus dans des attitudes très variées, dont l'espace de notre ou-

T 2

vrage ne nous permet pas de donner les détails, qui ne pourroient être que très longs.

Chacune de ces 43 planches porte le chiffre de *Fialetti* marqué tantôt à la gauche, tantôt à la droite d'en bas.

A la tête de ce recueil est le portrait de Nicoletto Gigante représenté à mi-corps, vu de face, et tenant un espadon de la main droite. Il est dans un ovale autour duquel on lit: *Nicoletto Giganti Viniciano.* L'ovale est placé dans un cartouche orné des deux côtés de différentes pièces d'armure. En haut est écrit: ODOAR.*vs* FIALET.*vs* BON.*is* DEL. ET EX.

185-197. *Les paysages.*

Suite de treize estampes.

Largeur: 3 p. 5 lign. Hauteur: 2 p. 1 lign.

185) Titre. L'écusson des armes de Louis Priuli, au milieu de deux femmes assises dont celle à gauche représente la Fortune, l'autre, à droite, la Prudence. On lit en haut: *All' Ill.*mo *Sig.*r *et Pro. Coll.*mo *il Sig. Aluise Priuli dell Ill.*mo *Signor Gieronimo. Odoardo Fialetti Dona e Dedica.*

186) Quelques bâtimens au sommet d'une montagne. Sur le devant à gauche un homme, avec un bâton sur l'épaule, montant une colline, à l'extrémité de laquelle s'élève un arbre.

187) Un puits devant quelques maisons dont l'une a un toit pointu, et une autre un toit rond de la forme d'un dôme, et qui sont situées sur le bord élevé d'une rivière, où l'on voit à droite un homme dans un petit bâteau. Sur le devant à gauche, un vieux paysan tenant un bâton, est assis au pied d'un arbre.

188) Un homme précédé d'un chien, marchant sur le devant du côté droit, dans un paysage où l'on voit dans le fond à gauche un carosse passant sur un pont de pierre de deux arches.

189) Paysage où l'on voit sur le devant à droite un berger et son troupeau de moutons, près d'une grande porte d'une ville à demi-ruinée, et à gauche un homme marchant à côté d'un âne sur lequel est montée une femme.

190) Un rocher percé et surmonté de quelques fabriques. Sur le devant à gau-

che, une femme lave du linge dans l'eau d'une rivière qui coule à travers le rocher percé.

191) Paysage où l'on voit à droite un torrent qui forme une cascade, et qui est traversé par un méchant pont de bois, sur lequel marchent deux hommes.

192) Vue d'une rivière traversée par un pont de pierre d'une seule arche et très délabré. On remarque sur le devant à droite un chariot attelé de deux boeufs.

193) Paysage où l'on voit au milieu du devant deux hommes, dont l'un fait signe vers des rochers qui occupent le côté droit de l'estampe.

194) Un rocher surmonté de deux tours jointes par un mur percé d'une grande porte. On voit au bas de ce rocher, à gauche un homme qui pêche à la ligne, et sur le devant à droite un villageois portant un gros paquet sur le dos.

195) Plusieurs rochers escarpés surmontés de fabriques et joints par des ponts. On remarque un escalier con-

duisant à celui des rochers qui oc-
cupe le côté droit. Sur le devant, vers
la gauche, trois femmes et deux en-
fans passent un petit pont de pierre
à deux arches.

196) Des bâtimens situés aux sommets de
deux rochers, dont celui vers le fond
à gauche est percé et voûté. Ces ro-
chers sont baignés à gauche par une
large rivière, sur laquelle on re-
marque plusieurs bâteaux.

197) Vue d'une rivière traversée par un
pont, sur lequel un homme fait mar-
cher un mulet chargé. Vers la droite
du devant on remarque un homme
qui se repose couché par terre sur
le ventre.

198 - 207. *Le petit livre de desseins.*

Suite de dix estampes *).

Largeur: 5 p. 6 lign. Hauteur: 3 p. 8 à 10 lign.

198) Titre. Un cartouche surmonté de
deux génies ailés qui soutiennent l'é-
cusson des armes de César d'Est,

*) Nous ignorons si cette suite, que nous n'avons
rencontrée qu'une seule fois, est à son complet:

duc de Modène. A gauche est Mercure, à droite Saturne, l'un et l'autre debout. Au milieu est écrit: *Il ucro modo et ordine* PER DISSEGNAR TUTTE LE PARTI ET MEMBRA DEL CORPO HUMANO. *Di Odoardo Fialetti Pittor. All' Altezza del Ser.^{mo} Sig.^r Don Cesare d'Este, Duca di Modena et Reggio. — Venetia. Apresso l' Sadeler. M.D.C.VIII.*

199) Une feuille avec des nez.

200) Douze oreilles.

201) Huit têtes d'enfans.

202) Huit têtes d'hommes et de femmes, parmi lesquelles on remarque à la droite d'en bas deux têtes de vieillards.

203) Quatre têtes d'hommes et de femmes, accompagnées chacune de son ébauche de proportion.

204) Six têtes d'hommes vus de profil, dont cinq regardent en haut, le sixième en bas.

205) Huit têtes d'hommes et de femmes,

il nous paroît qu'il y manque au moins deux pièces, savoir: une offrant des *yeux*, et une autre avec des *bouches*.

dont la première d'en haut et la dernière d'en bas sont accompagnées de leurs ébauches de proportion.

206) Une planche offrant en haut dix nez et profils de visage, au milieu quatre visages de vieillards, et en bas trois nez et bouches d'une tête de femme. A gauche est une tête d'homme vu de profil.

207) Une planche avec quatre têtes de femmes, deux d'enfans, et deux de vieillards.

208 - 243. *Le grand livre de desseins.*

Suite de trente six estampes.
Largeur: 4 p. Hauteur: 3 p. 9 lign.

Ces pièces sont numérotées à la droite d'en haut depuis 1 jusques à 32; le titre, la dédicace et les deux autres estampes qui sont à la tête de la suite, n'ont point de numéro.

208) Titre. Un cartouche accompagné des figures d'un homme et d'une femme. Le premier à droite représente le dessein, la seconde qui est à gauche, la peinture. Au milieu du cartouche on lit: *Tutte le parti* DEL CORPO HU-

MANO *diuiso in piu pezzi. Inuentato, delineato, et intagliato da Odoardo Fialetti Bolognese, Pittor. — Cum gratia et priuilegio S. Pontificis et S. Caes. M.^{tis} — Ju. Sadeler excu.* .

209) Dédicace. Hercule et Samson tenant un drap, sur lequel est écrite une dédicace adressée par *Odoardo Fialetti* à Jean Grimani, noble Venitien. Dans un petit cartouche au milieu d'en bas, on lit: *Justus Sadelerus Excud. — Cum priuil. Summi Pont. et Caes. M.*

210) L'intérieur d'une salle, où plusieurs jeunes gens s'appliquent au dessin. On remarque particulièrement un jeune homme dessinant d'après la bosse une tête posée sur une table à la droite de l'estampe. Le chiffre de *Fialetti* est à la gauche d'en bas.

211) Autre salle où l'on voit à gauche un artiste dessinant d'après une statue de femme, et à droite un autre qui dessine d'après celle d'un homme. Ils sont représentés l'un et l'autre, prenant la proportion avec un compas,

212) 1. Plusieurs yeux au trait, dont deux seuls ombrés.

213) 2. Onze yeux ombrés.

214) 3. Dix oreilles.

215) 4. Huit oreilles.

216) 5. Quatre nez avec leurs bouches, et deux bouches avec leurs mentons.

217) 6. Trois nez avec leurs bouches et mentons, et quatre bouches seules.

218) 7. Quatre bustes d'hommes vus de profil.

219) 8. Trois bustes d'hommes vus de profil, dont deux ont la tête couverte de bonnets ornés de plumes.

220) 9. Trois bustes de vieillards vus de profil et tournés vers la droite.

221) 10. Trois bustes d'hommes vus de trois quarts, dont celui du milieu a des moustaches.

222) 11. Trois bustes d'hommes vus de trois quarts, dont celui à gauche a la tête couverte d'un bonnet.

223) 12. Deux bustes de vieillards vus presque de profil qui regardent en haut, et dont celui à droite a la tête chauve.

224) 13. Trois bustes d'hommes vus

presque de face, dont celui à droite a la bouche ouverte comme pour crier.

225) 14. Deux bustes d'hommes vus de face, dont celui à droite a la tête couverte d'une calotte.

226) 15. Bustes d'un homme et d'une femme jouflus. Cette dernière qui est à droite, est couronnée de pampre.

227) 16. Deux bustes de jeunes hommes couverts de chapeaux, dont l'un regarde en bas, l'autre en haut.

228) 17. Cinq différentes mains, dont une tient un porte-crayon.

229) 18. Différentes mains, dont deux paires se tiennent jointes.

230) 19. Trois bras d'hommes tendus.

231) 20. Quatre bras d'hommes.

232) 21. Six différens pieds d'hommes, dont un est chaussé.

233) 22. Six autres pieds.

234) 23. Quatre cuisses d'hommes avec leurs genoux, dont trois de profil, une de face.

235) 24. Quatre autres cuisses, dont deux vues presque par derrière.

236) 25. Quatre jambes avec leurs pieds, vues par derrière.

237) 26. Quatre autres jambes avec leurs pieds, pliées comme pour s'agenouiller.

238) 27. Trois corps d'hommes vus de trois quarts et dirigés vers la droite.

239) 28. Deux corps d'hommes vus par le dos.

240) 29. Deux corps d'hommes vus de face.

241) 30. Deux corps d'hommes vus par le dos, différens de Nr. 28.

242) 31. Six genoux d'hommes.

243) 32. Buste de jeune homme tourné vers la gauche, et ayant la tête couverte d'un casque.

VESPASIEN STRADA.

Vespasien Strada a été peintre à Rome. *Baglioni*, son biographe, nous rapporte seulement, qu'il est mort âgé d'environ 36 ans, sous le pontificat de Paul V. Néanmoins quelques auteurs modernes lui assignent l'année 1591 pour celle de sa naissance, sans cependant citer la source de leur donnée. Ils ignoroient sans doute qu'une des estampes de *Strada* (Nr. 17 de ce catalogue) porte l'année 1595, et que par conséquent cet artiste devroit avoir déjà gravé à l'âge de quatre ans.

Supposé que *Strada* ait fait cette pièce, qui offre sa plus grande force, n'étant âgé que de vingt ans, il en resulteroit qu'il seroit venu au monde au moins déjà en 1575.

Le catalogue des estampes de notre artiste offre vingt et une pièces, et nous croyons qu'il est à son complet.

Ces pièces qui n'ont pas un mérite égale, semblent avoir été gravées en différens temps. En général, le dessein y est correct, quoique sans beaucoup de goût. Il y a peu d'expression dans les têtes, et il leur manque la noblesse. Au reste les estampes de *Vespasien Strada* sont gravées d'une pointe pittoresque qui rappelle la manière de *Venture Salimbene.*

1. *L'annonciation.*

L'ange en l'air à la droite de l'estampe, a les bras croisés sur sa poitrine, tenant de la main gauche une branche de lis. La Vierge à genoux vis-à-vis de lui, étend le bras gauche, et de l'autre main relève son manteau. On lit au bas de ce même côté : VES. S. I. F.

Hauteur : 7 p. Largeur : 5 p. 1 lign.

2. *Le petit •Ecce-homo.*

Jésus Christ montré au peuple. Pilate est debout à gauche, s'appuyant du bras droit sur le piédestal d'une colonne. Le Christ, les mains liées et tenant un bâton, est entre deux bourreaux dont l'un est armé d'une hallebarde, l'autre d'une faucille. Ces quatre figures ne sont vues que jusqu'aux genoux. On lit à la gauche d'en bas : VESP. STRA. I. F.

Largeur: 7 p. Hauteur: 5 p. 2 lignes?

3. *Le grand Ecce-homo.*

Le même sujet traité différemment. Composition de neuf figures vues à mi-corps. Le Christ est au milieu; Pilate, qui le montre au peuple, occupe le côté gauche, et un bourreau tenant une verge, est à la droite de l'estampe où l'on remarque aussi un soldat armé d'une hallebarde. On lit en haut, vers le milieu : VESPASIANO STRADA I. F., et à gauche : *Nicolo Van Aeleſt formis Romea.*

Largeur: 9 p. 6 lign. Hauteur: 6 p. 9 lign.

4. *Le Christ mort.*

Deux anges mettant Jésus Christ dans

le tombeau. Celui qui se voit à gauche, a la tête et les yeux élevés vers le ciel. Deux autres anges dans le fond, chantent des lamentations dans un livre que tient l'un d'eux. A la gauche d'en bas est écrit:

VESPASIANO ST. I. F.

Hauteur: 7 p. 1 lign. Largeur: 5 p. 2 lign.

5. *La Ste. Vierge.*

La Ste. Vierge assise, ayant entre ses bras l'enfant Jésus qui tient un oiseau, et qui est assis sur le bras gauche de sa mère. On lit à la gauche d'en bas: VESP. S. F., et dans la marge: *Scipio Cornelianus for.*

Hauteur: 4 p. 8 lign. La marge d'en bas: 3 lign. Largeur: 3 p. 9 lign.

6. *La Ste. Vierge.*

La Ste. Vierge vue jusqu'aux genoux, ayant sur ses bras l'enfant Jésus qui tient un oiseau de la main gauche élevée. Dans chaque coin du haut de la planche est une tête de Chérubin. *Strada* a imité dans cette pièce la manière de *Fr. Vanni.* On lit en bas, à droite: *Vespasiano Strada i. f.*, et à gauche: *N. V. A. formis.*

Hauteur: 5 p. 7 lign. Largeur: 4 p. 3 lign.

7. *La Ste. Vierge.*

La Ste. Vierge debout sur un croissant, soutenant de la main droite l'enfant Jésus qu'elle porte sur le bras gauche. Dans une gloire de beaucoup d'anges. On lit en bas, à gauche: *Vespasiano Strada i. f*, et à droite: *N. V. A. formis.*

Hauteur: 7 p. Largeur: 4 p. 6 lign.

8. *La Ste. Vierge.*

La Ste. Vierge assise, soutenant l'enfant Jésus qui tient un oiseau, et qui est debout sur les genoux de sa mère, sur l'épaule de laquelle il s'apuye. On lit à la gauche d'en bas: VES. S. I. F.

Hauteur: 7 p. Largeur: 5 p. 2 lign.

9. *La Ste. Vierge.*

La Ste. Vierge assise sur des nues, et ayant sur ses genoux l'enfant Jésus debout qui tient une rose de la main gauche. On remarque une tête de Chérubin dans chaque coin du haut de la planche. A la gauche d'en bas est écrit: VES. STR. I. F.

Hauteur: 7 p. Largeur: 5 p. 2 lign.

10. *La Ste. Vierge.*

Elle est représentée debout sur le crois-

sant soutenu par deux anges dans une gloire. On remarque dans chaque coin du haut de la planche trois têtes de Chérubins. A la gauche d'en bas est écrit: VESPASIANO ST. I. F.

Hauteur: 7 p. 1 lign. Largeur: 5 p. 3 lign.

11. *La Ste. Vierge.*

La Ste. Vierge assise sur des nues, et ayant entre ses bras l'enfant Jésus qui étend la main gauche, et met l'autre autour du cou de sa mère. Dans une gloire, où l'on remarque en haut une tête de Chérubin dans chaque coin de la planche. Sans marque.

Hauteur: 7 pouces? Largeur: 5 p. 3 lign.

12. *Répétition de Nr. 11.*

Cette même pièce gravée une seconde fois, en contre-partie et avec des changemens dans le fond, qui consistent en ce que le haut de la planche offre une gloire de beaucoup d'anges, parmi lesquels on en remarque deux qui sont en adoration les bras croisés sur la poitrine. On lit à la gauche d'en bas: VESPASIANVS. S. I. F.

Même dimension.

U 2

13. *Sainte famille.*

La Ste. Vierge assise au pied d'un gros arbre, donnant à tetter à l'enfant Jésus qui est en maillot. St. Joseph tenant un bâton, est assis derrière elle, à la gauche de l'estampe. Du côté opposé arrive le petit St. Jean, portant du fruit. Sans marque. Cette estampe a été certainement inventée par *Vespasien Strada*, mais on ne sauroit guères soutenir qu'il en est aussi le graveur.

Hauteur: 7 p. 9 lign. Largeur: 5 p. 8 lign.

14. *La Ste. Vierge accompagnée de Saints.*

La Ste. Vierge tenant une colombe, et ayant sur ses genoux l'enfant Jésus. Elle est assise au milieu de St. Joseph qui se voit à droite, et de Ste. Lucie qui est à gauche. Elle a la main droite passée sur l'épaule de St. Jean Baptiste qui n'est vu qu'à mi-corps. Cette pièce est tout à fait dans la manière du *Parmesan*. On lit à la droite d'en bas: *Vespasiano Strada i. ft N. V. A. formis.*

Hauteur: 5 p. 7 lign. Largeur: 4 p. 2 lign.

15. *La Ste. Vierge et St. Jean.*

La Ste. Vierge assise dans un paysage, et ayant sur ses genoux l'enfant Jésus qui embrasse le petit St. Jean. A gauche, au-delà de la Vierge, s'élève un arbre. Le côté droit présente des rochers. Au bas de ce même côté on lit: VESPASIAN. S. I. F. Dans la marge d'en bas est cette adresse: *Scipio Cornelianu for.*

Hauteur: 8 p. La marge d'en bas: 3 lign. Largeur: 5 p. 8 lign.

16. *Le mariage de Ste. Catherine.*

La Vierge assise à droite tient l'enfant Jésus, qui met un anneau au doigt de Ste. Catherine agenouillée devant lui. St. Joseph est debout derrière la Vierge. Le haut du côté gauche présente une gloire, où l'on remarque un ange qui tient d'une main une palme, et de l'autre une couronne. On lit en bas, à droite: VESPA-SIANO STRADA I. F., et à gauche: *Nic. Van Aelst formis Romae.* Cette pièce est une des plus belles de l'oeuvre de *Strada.* Il y a un peu affecté le goût du *Parmesan.*

Hauteur: 6 p. 6 lign. Largeur: 4 p. 7 lign.

17. *La Ste. Vierge et Ste. Catherine.*

Ste. Catherine adorant à genoux l'enfant Jésus que tient sur ses genoux la Ste. Vierge assise à gauche sur un nuage, au bas d'une gloire d'où descend un ange tenant d'une main une couronne royale, et de l'autre une palme. A droite est une colonne, au haut de laquelle on voit un rideau suspendu. A la gauche d'en bas on lit: *Vespasiano St. I. F.*, et dans la marge d'en bas: *Anno Domini.* 1595. S. CATI-ERINA. — *Joan.ᵉ Orlandi a pasquino for.*

Hauteur: 8 p. 4 lign. La marge d'en bas: 4 lign. Largeur: 6 p. 6 lign.

On a de ce morceau de premières épreuves avant l'inscription de la marge d'en bas.

18. *St. Jérôme.*

Il est assis dans une grotte, écrivant dans un livre, et ayant la tête appuyée sur sa main gauche. Le lion est à ses pieds. On remarque sur le devant à droite une tête de mort, et un chapeau de cardinal. Sans le nom de *Strada*. Quelques uns attribuent l'invention de cette pièce au *Guide*, et l'on en voit même des épreuves qui

portent son nom ; cependant il est plus probable que *Vespasien Strada* en est l'inventeur, comme il en est certainement le graveur. A la gauche d'en bas est cette adresse : *Nico. Van Aelst for.*

Largeur: 5 p. 6 lign. Hauteur: 4 p. 4 lign.

19. *St. Jérôme.*

St. Jérôme priant dans le désert devant un crucifix. Il est à mi-corps, vu presque de profil et tourné vers la droite. Il élève la main gauche vers sa poitrine, étendant l'index comme pour montrer quelque chose supposée être derrière lui. On remarque dans le fond à gauche un rocher escarpé et un arbre avec deux grosses branches, dont l'une se penche vers la tête du Saint. Sans nom.

Hauteur: 6 p. 8 lign. Largeur: 4 p. 11 lign.

20. *St. François stigmatisé.*

St. François d'Assise à genoux, recevant les stigmates. On voit son compagnon assis à gauche dans un creux, et lisant dans un livre. Les lettres V. S. I. F. sont gravées à la droite d'en bas.

Hauteur: 7 p. Largeur: 5 p. 3 lign.

21. St. François d'Assise.

Le Saint est représenté à mi-corps, tenant un crucifix de ses deux mains croisées sur sa poitrine. Il est tourné vers la droite. On lit dans la marge d'en bas : CRUX FUIT IN TERRIS — — PACE QUIETE FRUOR. Cette estampe est une des moindres choses de *Vesp. Strada*, si toutes fois elle est effectivement de lui, ce dont il y a sujet de douter.

Hauteur : 7 p. La marge d'en bas : 6 lign. Largeur : 5 p. 4 lign.

OEUVRE

DE

PIERRE FRANÇOIS ALBERTI.

Cet artiste naquit à Borgo san Sepolcro en 1584, et mourut en 1638. Il a été peintre d'histoire. On ne connoit de lui que la seule estampe dont nous donnons ici le détail, et qui prouve que son auteur a été un artiste du plus grand mérite. On y admire une composition riche et intelligente, réunie à une parfaite correction, et à une grande dextérité à manier la pointe.

1. *L'académie des peintres.*

Une salle remplie de jeunes gens qui s'appliquent à l'étude de la peinture. On y remarque entre autres, sur le devant à gauche, un vieillard faisant des expli-

cations à deux écoliers sur des yeux des-
sinés sur une feuille de papier qu'il tient
en mains. Vers la droite un jeune homme
dessine un squelette. Il est debout, ayant
le pied gauche posé sur une . escabelle,
sur laquelle est écrit: *Petrus Franciscus
Albertus Inuentor et fecit.* Au milieu d'en
haut, sur le bord d'une planche où sont
placées plusieurs figures de plâtre, on lit:
ACADEMIA D'PITTORI. A la gauche d'en
bas on lit: *Romae Super. permissu.* Les
lettres P. S. F., c'est-à-dire: *Petri Steffa-
noni formis* sont marquées en bas, la pre-
mière à la gauche, la seconde au milieu,
et la troisième à la droite de l'estampe.

Largeur: 19 p. 6 lign. Hauteur: 15 p.

OEUVRE

D'HORACE BORGIANI.

(Nr. 8 des monogrammes.)

Horace Borgiani a été peintre à Rome, et disciple de son frère *Jules*, dit *Scalzo*. *Baglioni*, son biographe, qui nous rapporte plusieurs circonstances relatives à sa vie, ne dit mot ni de la date de sa naissance, ni de celle de sa mort. Les données des auteurs modernes sont très variées sur ce point. Les uns le font naître en 1577, et décéder en 1615, les autres lui assignent l'année 1630 pour sa naissance, et l'année 1681 pour sa mort; d'autres enfin citent ces époques d'une manière encore différente. Le fait est qu'on les ignore; ce qu'il y a seul de certain, c'est que *Borgiani* a vécu en 1615, vu que cette année se trouve mar-

quée sur ses estampes. *Baglioni* dit qu'il est mort âgé de trente-huit ans.

1-52. Sujets de la bible peints dans les loges du Vatican sur les desseins de *Raphaël d'Urbin* par ses disciples. Suite de cinquante deux estampes.

Largeur: 6 p. 4 lign., à 8 p. 6 lign. Hauteur: 5 p. 2 lign., à 5 p. 9 lign.

Ces planches sont numérotées depuis 1 jusques à 52, et marquées du chiffre du graveur et de l'année 1615. Il est à remarquer, qu'elles ne sont point égales en vigueur, vu que dans plusieurs planches l'eau-forte a mordu trop fort, dans d'autres trop peu. Dans la suite ces estampes ont été retouchées au burin, et garnies de versets de la bible.

1) Dieu séparant la lumière d'avec les ténèbres.

2) La création du ciel et de la terre.

3) Dieu créant le soleil et la lune.

4) La création des animaux.

5) Dieu créant Adam et Eve.

6) Adam et Eve mangeant du fruit défendu.

7) Adam et Eve chassés du paradis terrestre,

8) Adam et Eve assujettis au travail.

9) Noé faisant construire l'arche.

10) Le déluge universel.

11) Noé sortant de l'arche après le déluge.

12) Noé offrant un sacrifice d'action de graces au Seigneur.

13) Melchisedech offrant du pain et du vin à Abraham.

14) Abraham adorant les trois anges.

15) Dieu annonçant à Abraham l'étendue de sa postérité.

16) Loth sort de Sodome avec ses deux filles, et sa femme est changée en une statue de sel.

17) Dieu apparoît à Isaac, et lui défend d'aller en Egypte.

18) Jacob surprend la bénédiction d'Isaac.

19) Abimelech apperçoit Isaac caressant Rébecca sa femme.

20) Isaac accorde aux instances d'Esaü une seconde bénédiction.

21) Jacob voit en songe une échelle mystérieuse.

22) Jacob rencontrant Rachel près de la fontaine, où elle faisoit abbreuver ses troupeaux.

23) Jacob se plaint à Laban de ce qu'il lui a donné Lia au lieu de Rachel.

24) Retour de Jacob vers son père Isaac.

25) Joseph racontant à ses autres frères les songes qu'il a eus.

26) Joseph vendu par ses frères à des marchands Ismaëlites.

27) Joseph échappant des mains de la femme de Putiphar.

28) Joseph explique les songes de Pharaon.

29) Moïse trouvé dans le Nil par la fille de Pharaon.

30) Dieu apparoît à Moïse au milieu du buisson ardent.

31) Le passage des Israëlites au travers de la mer rouge.

32) Moïse frappant le rocher, et en faisant sortir de l'eau.

33) Moïse recevant les tables de la loi sur le mont Sinaï.

34) Le veau d'or adoré par les Israëlites.

35) Moïse montrant au peuple les tables de la loi.

36) Dieu sous la forme d'une colonne de nuées, s'entretenant avec Moïse dans le camp des Israëlites.

37) Les Israëlites passant à pied sec le Jourdain.

38) La prise de Jéricho.

39) Josué commandant au soleil et à la lune de s'arrêter, jusqu'à ce que les Israëlites eussent défait les Amorrhéens.

40) Le grand-prêtre Eléazar et Josué faisant le partage de la terre promise aux douze tribus.

41) David reçoit l'onction de Samuël.

42) David tue le géant Goliath.

43) David appercevant des fenêtres de son palais Bersabée dans le bain.

44) David revenant en triomphe à Jérusalem, après avoir subjugué la Syrie.

45) Salomon est oïnt roi d'Israël par le grand-prêtre Sadoc.

46) Le jugement de Salomon.

47) Salomon faisant bâtir le temple de Dieu à Jérusalem.

48) La reine de Saba visitant Salomon, et lui apportant de grandes richesses.

49) Jésus Christ nouveau-né adoré par les pasteurs.

50) L'adoration des mages.

51) Jésus Christ baptisé dans le Jourdain par St. Jean.

52) Jésus Christ célébrant la paque avec ses apôtres.

53. St. Christophe traversant à gué une rivière, en portant sur ses épaules le petit Sauveur. Ses pas sont dirigés vers le devant de la droite. Il s'appuye de la main gauche sur un long bâton, et a la droite appuyée sur la hanche. Ce morceau est peint et gravé à l'eau-forte par notre artiste; son chiffre est marqué vers le milieu d'en bas. La marge contient une dédicace adressée par *H. Borgiani* à Jean de Lescano.

Hauteur: 12 p. 43 lign. La marge d'en bas: 14 lign. Largeur: 10 p. 8 lign.

Nous ne connoissons que les 53 pièces dont nous avons donné ici le détail. *Heineke*, et quelques autres catalogues citent encore les pièces suivantes:

1. La résurrection de Jésus Christ, composition de plusieurs figures in octavo en largeur.

2. Corps de Jésus Christ, vu en raccourci, pleuré par les trois Maries, in quarto.

3. S. Christophe donnant la main à l'enfant Jésus.

Bénard (Cabinet de M. Paignon Dijonval) cite *le mariage de Ste. Catherine. Joseph est debout à la gauche de l'estampe;* mais cette pièce appartient à un autre maître que quelques uns croient être *Cavedone.*

Imprimerie de C. W. Vollrath, Leipzig.

Lightning Source UK Ltd.
Milton Keynes UK
UKHW031424280119
336340UK00010B/635/P